APPRENEZ L'AQUARELLE

Sept. 2006

Don de Denise Lafrenière –
Au revoir des aquarellistes !

APPRENEZ
L'AQUARELLE

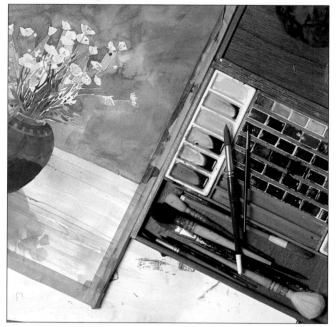

Adaptation française de Anne Delmont-Derouet
Texte original de Patricia Monahan

Première édition française 1988 par Librairie Gründ, Paris
© 1988 Librairie Gründ pour l'adaptation française

ISBN : 2-7000-2160-6

Dépôt légal : septembre 1988.
Édition originale 1987 par Hamlyn Publishing Group Ltd
© 1987 Patricia Monahan

Photocomposition : P.F.C., Dole
Imprimé par Mandarin Offset, Chine

Sommaire

Chapitre 1
Introduction

La peinture à l'aquarelle possède une transparence dont la fraîcheur et l'éclat séduisent de nombreux artistes, même débutants. Malgré des contraintes parfois irritantes, elle n'en demeure pas moins une technique riche de possibilités. Les principes de base sont à la fois simples et difficiles à maîtriser. Souvent le débutant échoue par méconnaissance de la méthode ou du matériau ; il tend à appliquer les règles propres à d'autres techniques, comme la gouache ou la peinture à l'huile : le papier gondole, la peinture devient boueuse, et, persuadé de son incompétence, il abandonne.

Cet ouvrage s'adresse au débutant. Dans ce chapitre par exemple nous abordons les données d'ordre général comme la couleur, la composition, le choix du sujet. Le chapitre 2 traite du matériel nécessaire et fournit quelques conseils d'achat. Les chapitres suivants étudient les principes qui sous-tendent le procédé et les méthodes que tout aquarelliste digne de ce nom doit maîtriser. Chaque étude est accompagnée d'exercices simples que nous recommandons vivement. Car ce n'est qu'à force de pratique et d'erreurs que vous vous familiariserez avec ces techniques et parviendrez à les maîtriser. Prévoyez du papier d'épais-seur et de qualité diverses en quantité suffisante, de façon à pouvoir juger des effets obtenus sur différents supports.

Les chapitres s'articulent également autour d'une série d'exercices de difficulté croissante, adaptés au niveau d'acquisition de la technique. Les sujets proposés au chapitre 3 sont très simples — le premier est réalisé avec une seule couleur. Vous pouvez utiliser cet ouvrage de deux façons : soit en copiant les modèles indiqués, soit en appliquant les exercices proposés à des sujets analogues de votre choix. Nous devons vous mettre en garde contre l'élément de hasard propre à cette technique et qui est une des difficultés mais aussi un des charmes de l'aquarelle. La peinture ne sèche pas toujours de manière égale et les pigments saignent ou coulent, créant des effets inattendus et impossibles à reproduire. Il ne faut donc pas compter sur une copie exacte des modèles proposés. Néanmoins, en suivant fidèlement la démarche du peintre, vous aurez une connaissance intime de ses méthodes de travail, vous apprendrez à appliquer les techniques acquises et à surmonter les difficultés inhérentes à ce procédé en exploitant l'effet de hasard. Avec le temps vous forgerez votre propre démarche.

Introduction
LA COULEUR

Les couleurs primaires

Pour le peintre ce sont le bleu, le jaune et le rouge. Elles sont indécomposables et toutes les autres couleurs s'obtiennent par les mélanges de ces trois couleurs dans des proportions variées.

Les couleurs secondaires

Les couleurs secondaires le vert, l'orange et le violet, sont obtenues par le mélange de deux couleurs primaires en proportions égales. Il est difficile de créer de vraies couleurs secondaires à partir de pigments primaires car ils contiennent souvent des traces d'autres couleurs. Ainsi, avec le jaune de cadmium clair qui contient des traces de rouge, on obtient de beaux orangés mais des verts un peu ternes. Vous composerez un beau vert avec du jaune citron. Le bleu de cobalt qui tire sur le jaune éteint le mélange bleu-rouge dont on tire le violet. Un riche violet sera obtenu avec un bleu d'outremer et un pourpre amarante à dominante bleutée. *À droite* : les couleurs secondaires ont été obtenues à partir de pigments primaires provenant du fabricant Pébéo.

Les couleurs tertiaires

Nous présentons ci-contre les couleurs tertiaires obtenues en augmentant la proportion d'une des couleurs primaires. Les couleurs tertiaires sont le rouge orangé, le jaune orangé, le jaune vert, le bleu vert, le bleu violet et le rouge violet.

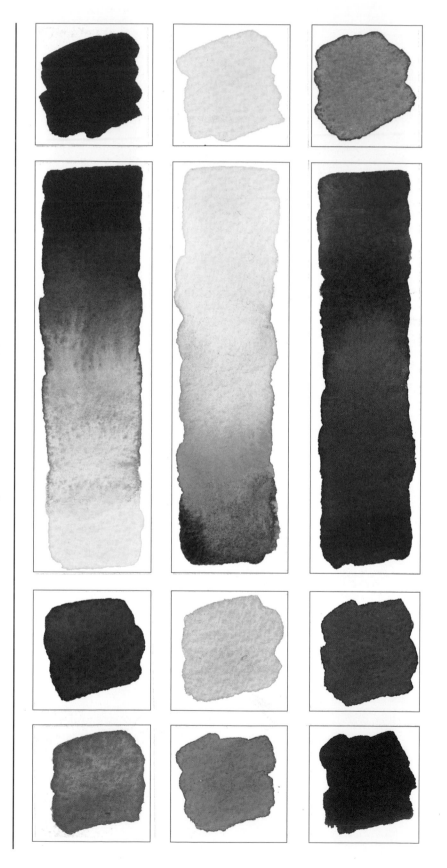

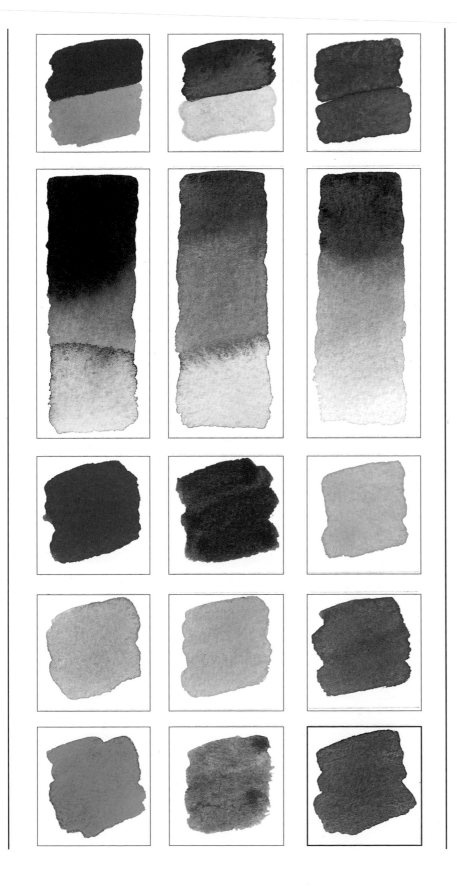

Les couleurs complémentaires

Les couleurs complémentaires sont constituées des paires de couleurs pures suivantes : le rouge et le vert, le violet et le jaune, le bleu et le rouge. Juxtaposées, elles s'exaltent mutuellement et les teintes sont plus chatoyantes.

Les gris neutres

Le terme de « pure » s'applique à toute couleur primaire et à tout mélange de deux couleurs primaires — les couleurs secondaires et tertiaires que nous avons vues sont toutes des couleurs pures. Si l'on introduit une troisième couleur primaire on obtient un ton rompu moins saturé : un gris neutre avec une dominante de couleur. Les gris ci-contre ont été obtenus en mélangeant du rouge et du vert, du jaune et du violet, du bleu et de l'orange.

Palette suggérée

Vous pouvez commencer vos premiers essais à l'aquerelle avec une palette très limitée. Voici neuf couleurs, ajoutez-leur du noir d'ivoire, cela suffira amplement. Vous pourrez les compléter à mesure de vos besoins. Si vous peignez beaucoup de paysages, vous aurez besoin d'autres verts — le vert de vessie par exemple. Précisons cependant que la plupart des peintres travaillent avec une palette très restreinte. Liste des couleurs ci-contre *(de gauche à droite, de haut en bas)* : rouge de cadmium, cramoisi d'alizarine, jaune de cadmium, ocre jaune, bleu de cobalt, bleu de Prusse, vert Véronèse, ambre brûlé et gris Payne.

LE CHOIX DU SUJET

Le débutant est souvent désemparé devant le choix du sujet. N'hésitez pas à peindre tout ce qui vous entoure. Que ce soit un paysage, comme celui que vous apercevez de votre fenêtre ou une nature morte comme les tasses à café sur la table devant vous, sinon votre autoportrait ou une silhouette. Comme vous le voyez, les possibilités ne manquent pas.

Votre choix dépendra principalement de vos goûts, des circonstances et du genre d'image que vous recherchez. Si les couleurs vives vous attirent, vous serez naturellement porté vers l'étude des fleurs. Par contre, si vous aimez les riches nuances, vous choisirez les natures mortes. Vos préférences iront peut-être vers la nature et dans ce cas vous affectionnerez tout particulièrement la peinture de paysages. Si vous aimez les défis et que la peinture de figures vous fascine, l'étude du nu et le portrait emporteront votre adhésion.

La nature morte est à bien des égards un sujet privilégié, même si certains d'entre nous gardent en mémoire les fastidieuses études des cours de dessin. Regardez autour de vous et dans la cuisine en particulier, les possibilités sont illimitées — bouteilles, cruches et casseroles ou pain, fruits et légumes, la liste est longue. Avec une nature morte vous aurez l'avantage de maîtriser totalement votre sujet, que ce soit pour le choix des formes, des couleurs, de l'orientation ou de la lumière. De plus, vous pourrez sans doute maintenir la composition en place plusieurs jours. La nature morte est une source d'inspiration d'une richesse infinie et se prête aisément à l'étude de thèmes particuliers comme la couleur, la

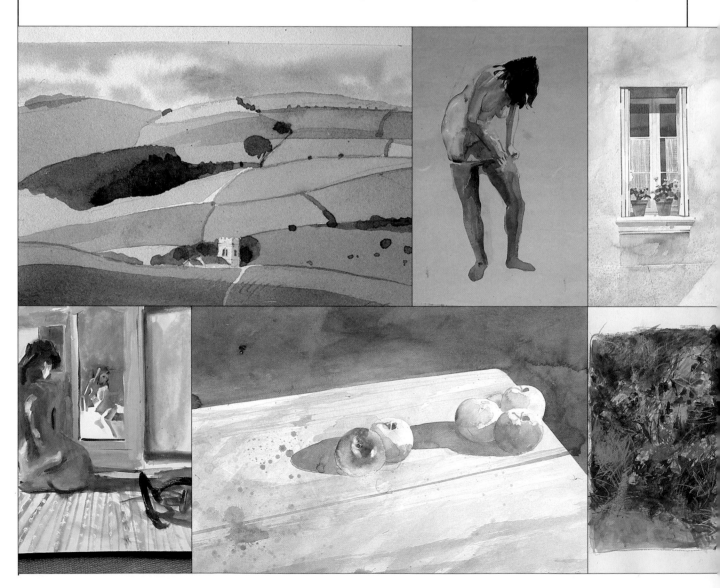

forme ou la composition.

L'apprentissage de la peinture modifie notre vision du monde. L'œil, mieux exercé, comme celui de l'artiste, évalue tout ce qu'il voit comme un sujet potentiel.

Les sujets se décomposent en trois genres principaux : les paysages, les natures mortes, les silhouettes et portraits. Votre choix sera fonction de vos goûts et des circonstances. Une sélection de sujets faite par plusieurs peintres est ici présentée ; elle illustre les possibilités de choix et de démarches.

1 *Paysage* Ronald Maddox
2 *Nu féminin* Stan Smith
3 *Fenêtre* Ian Sidaway
4 *Paysage* Stan Smith
5 *Nu féminin* Stan Smith
6 *L'automne* Sue Shorvon
7 *Nu féminin* Stan Smith
8 *Pommes sur une table* Ian Sidaway
9 *Vue d'un jardin* Sue Shorvon
10 *Bouquet de fleurs* Stan Smith
11 *Paysage avec portail* Ian Sidaway
12 *Portrait d'homme* Ian Sidaway

	1	2	3	4	5	6	
7		8	9	10		11	12

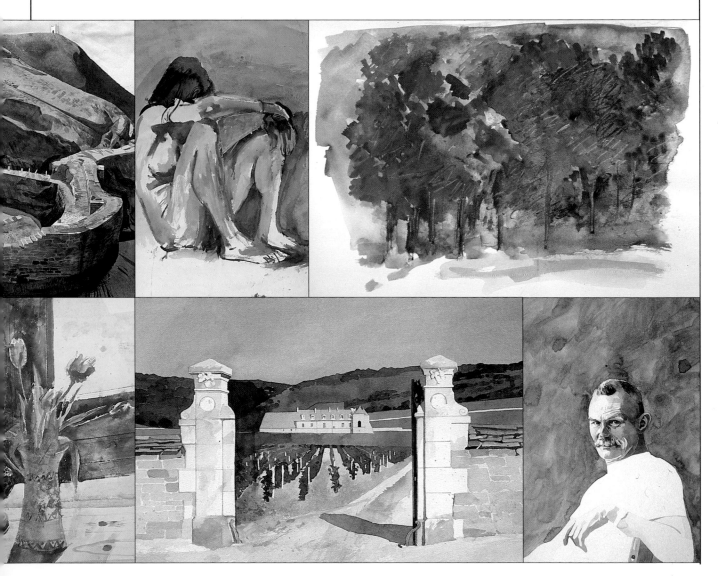

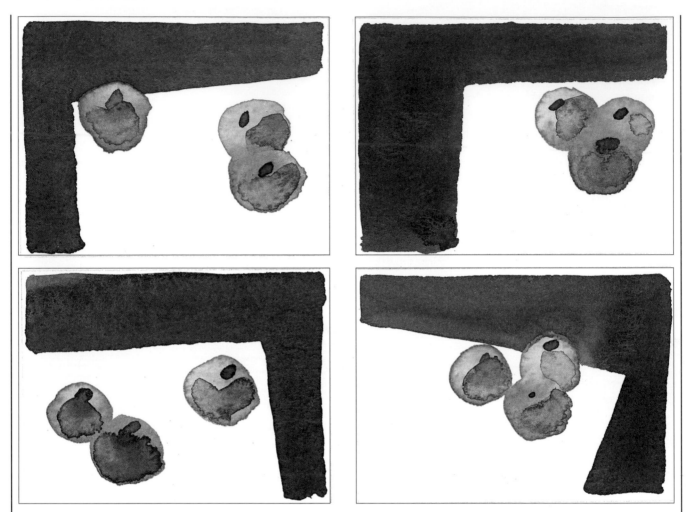

Les illustrations ci-dessus présentent différentes possibilités de compositions offertes par un même thème. Le peintre ne s'est pas seulement attaché aux pommes comme sujet mais a également tenu compte de la forme du fond et de son contraste avec la table. Un tableau est un tout ; il est plus simple, à bien des égards, de « voir » — d'appréhender — les éléments non comme des pommes mais comme des formes abstraites. Celles-ci ne sont plus des sphères mais des cercles, la table est un rectangle et l'espace du fond, une forme en L. Ainsi le fond devient un élément du tableau et participe à l'ensemble dont les pommes sont une partie.

Un tableau doit être soigneusement composé ; l'artiste doit jouer des différents éléments et ainsi procéder à des ajouts, des éliminations, des modifications pour atteindre à un tout harmonieux qui sera le reflet de son goût artistique et de sa personnalité. Nombreux sont ceux qui pensent que la création commence avec le pinceau à la main ; en fait, à ce stade un grand nombre de décisions importantes ont déjà été prises. Cette démarche première est la composition. On entend également par ce terme la disposition des éléments à l'intérieur d'un espace donné, la définition du cadrage, et le rythme créé entre les pôles d'intérêt au sein du tableau.

Les canons en peinture sont souvent très rigides ; il faut apprendre à utiliser les normes à bon escient ou à les rejeter selon les cas. Elles remplissent une fonction d'importance en obligeant l'artiste à faire des choix plutôt qu'à se laisser guider par le hasard. Certaines cependant, bien que valables et fort utiles, ne doivent pas toujours s'appliquer à la lettre.

On peut composer, soit le sujet, soit le tableau. S'il s'agit d'une nature morte ou d'un personnage, vous devez choisir l'emplacement du sujet, le choix du fond, la couleur et les sources de lumière. Lors de l'esquisse au crayon ou à la peinture, ces choix, comme la position exacte

du sujet, dans l'espace, les parties à conserver ou à exclure et l'accent à mettre sur les divers éléments, seront précisés.

Pour les paysages, la liberté est moindre et les décisions à prendre sont plus nombreuses. Au départ, votre choix couvre un spectre de 360°, mais sans doute serez-vous séduit par un point précis du panorama. Le débutant qui se trouve devant son premier paysage ne saura sans doute par où commencer. Fabriquez un cadre en carton, noir de préférence, qui vous permettra d'isoler une partie du paysage. En l'approchant ou en l'éloignant de vous, vous pourrez choisir l'angle de vision le mieux adapté.

Toute peinture a pour but d'attirer l'attention de l'observateur. Il existe à cet effet plusieurs moyens destinés à retenir l'intérêt au sein même du tableau. Si, dans votre composition, un personnage occupe une place importante, n'orientez pas son regard vers l'extérieur du tableau, sous peine de déplacer l'attention de l'observateur du centre d'intérêt. De

la même façon, veillez à ne pas diriger une ligne accentuée, comme un bras tendu, vers le cadre. Il est préférable également de ne pas souligner les limites du tableau : imaginez un cercle ou un ovale dont les courbes rejoindraient les bords du tableau et essayez de maintenir l'activité à l'intérieur de votre cadre.

Le format du tableau est un autre élément d'importance dans la composition. Il est habituellement rectangulaire, à l'image des murs qu'il décore et non de notre champ de vision qui, lui, ressemble à une ellipse. Ainsi, un tableau est généralement rectangulaire — vertical, il porte le nom de « portrait » et horizontal, celui de « paysage ». Donc votre choix s'établira en fonction de votre sujet et de la manière dont vous voulez le traiter. Le format vertical (« portrait ») conviendra à un clocher ou une montagne, le format horizontal (« paysage ») à un bord de mer ou une ligne d'horizon.

1 *Devanture de fleuriste* (Ian Sidaway). Le peintre a choisi un format « paysage ». Les lignes du trottoir et de l'auvent affirment l'horizontalité dominante de la composition, rompue par les lignes verticales de la devanture.

2 *Paysage avec phare* (Ian Sidaway). Le peintre attire l'attention sur la forme imposante et la verticalité du phare par deux artifices. D'une part, il a choisi le format « portrait » dont l'effet est d'attirer le regard vers le haut. D'autre part, le ciel qui occupe plus de la moitié de la toile met en valeur le sujet de la composition. Il ne s'agit donc plus d'un espace vide mais d'un élément important qui souligne les contours du phare.

1
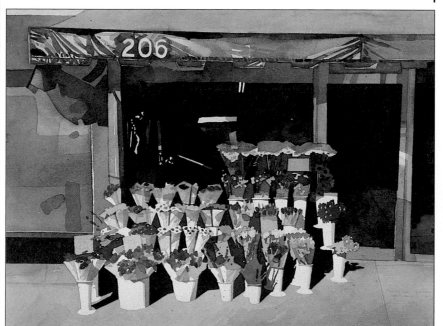

2
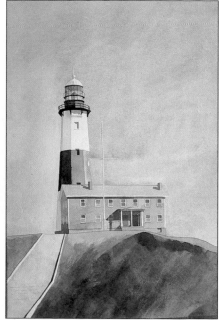

PREMIER ESSAI DE PEINTURE

L'aquarelle, qui présente une texture riche d'effets, procure des joies multiples. Elle offre une technique d'une grande souplesse, idéale pour les croquis et les aide-mémoires, comme pour les tableaux achevés ou les illustrations détaillées. Elle convient à toutes les formes d'expression artistique, répondant au geste ample nécessaire aux grandes surfaces colorées comme à celui, plus précis, des petits formats très travaillés.

Nos exercices ont été soigneusement établis dans un ordre de difficultés croissantes. Les peintres ont mis au point une méthode structurée dans laquelle l'élément du hasard a été volontairement conservé. Lorsque vous aurez maîtrisé la technique même de l'aquarelle, vous pourrez alors développer un style personnel. Le but de cet ouvrage est de vous aider à vaincre les difficultés initiales et non de vous inculquer un style quel qu'il soit. Lorsque vous aurez parcouru ce livre et mis en pratique tous les exercices recommandés, votre initiation à l'aquarelle n'aura fait que commencer. Rien ne remplacera jamais l'expérience individuelle et celle-ci est sans fin.

L'un des nombreux mythes qui entourent l'art de l'aquarelle concerne sa rapidité d'exécution ; cela est vrai, mais l'inverse l'est également. Les lavis nécessitent beaucoup d'eau, or la couleur et certains effets picturaux sont obtenus par superposition des couches ; en conséquence, toute nouvelle application requiert un support parfaitement sec si l'on ne veut pas risquer de diluer la couleur sous-jacente et d'en modifier la teinte. Il faut évidemment beaucoup de temps et de patience, et si vous peignez en plein air, cette perte de temps sera d'autant plus regrettable. L'une des manières permettant de résoudre ce problème consiste à travailler sur plusieurs tableaux à la fois. Cette solution vous semblera compliquée au départ mais avec un peu d'entraînement vous l'appliquerez sans difficulté. Les trois peintures des pois de senteur *(ci-dessous)* ont été réalisées au cours de la même séance. Après avoir mis en place la nature morte, le peintre en commença l'exécution ; tandis que le premier lavis séchait, il en entama une seconde puis une troisième ; lorsque celle-ci fut terminée, la première était sèche.

L'aquarelle est idéale pour des esquisses rapides « sur le motif ». La peinture est peu encombrante et les boîtes, avec leur palette incorporée, sont légères. Elles sont même parfois équipées d'un récipient à eau et d'un réservoir. Le papier, qu'il soit en bloc ou encollé sur un support, offre les mêmes avantages. Le chevalet n'est pas indispensable, mais il existe des modèles pliants et légers. Afin de ne pas gaspiller votre temps, apprenez à travailler sur plusieurs aquarelles à la fois. Elles ne seront pas nécessairement faites sur des feuilles séparées — voyez la démonstration à droite. Le procédé traduit avec bonheur l'aspect éphémère des choses, comme le perpétuel mouvement des nuages ou les jeux de lumière sur un paysage. Si d'aventure, le mauvais temps venait interrompre votre séance de peinture, faites une ébauche au crayon en l'enrichissant de quelques touches de couleurs. Grâce à cet aide-mémoire vous pourrez exécuter le tableau chez vous, à loisir.

Les trois études de pois de senteur par Sue Shorvon ont été exécutées ensemble au cours d'une seule séance. Cette méthode de travail garantit un temps de séchage à chaque application et met un frein aux tableaux trop travaillés.

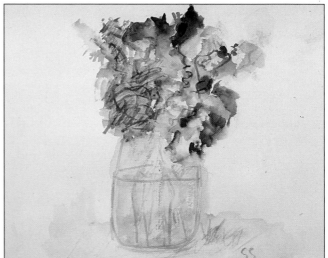

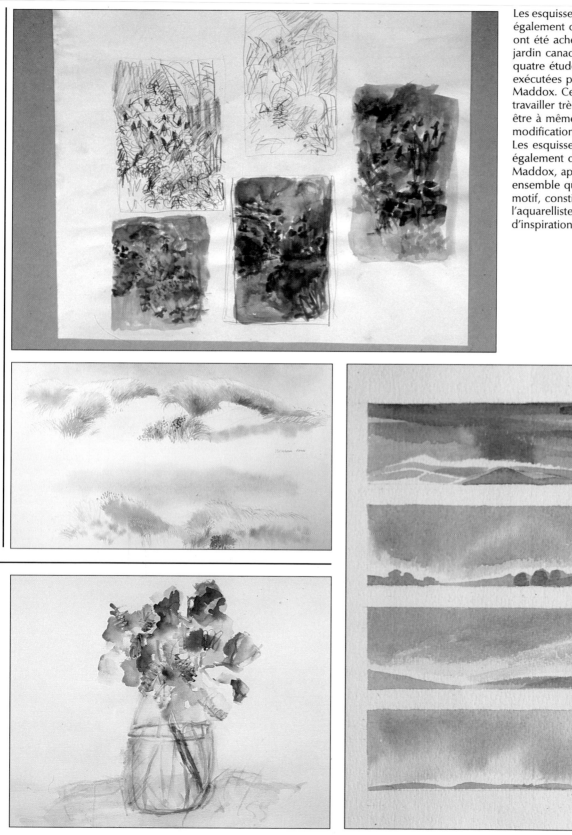

Les esquisses de gauche sont également de Sue Shorvon et ont été achevées dans un jardin canadien. *Ci-dessous*, quatre études de ciel exécutées par Ronald Maddox. Cet artiste a dû travailler très rapidement pour être à même de saisir les modifications atmosphériques. Les esquisses des dunes, également de Ronald Maddox, appartiennent à un ensemble qui, peint sur le motif, constitue pour l'aquarelliste une source d'inspiration permanente.

Chapitre 2
Le matériel

L'aquarelle, technique riche de possibilités, s'adapte à toutes les expressions artistiques. Le lavis fluide, qui permet une grande souplesse du geste, favorise la spontanéité, mais il sert avec le même bonheur une démarche basée sur la rigueur et la finesse du détail. Au fil des ans, l'aquarelle a malheureusement acquis la réputation d'être une technique difficile et contraignante, ce qui l'a desservie auprès de l'amateur, celui-ci la considérant comme réservée aux peintres de métier. Or notre propos est ici de prouver le contraire et dans ce chapitre, nous aborderons le premier obstacle : l'achat du matériel.

La peinture à l'aquarelle requiert un matériel simple : la peinture, le papier, les pinceaux et l'eau. Cette liste cependant ne rend pas compte de la complexité du problème, et si vous avez déjà acheté des fournitures pour artistes vous n'êtes pas sans savoir que l'infinie variété du matériel rend le choix bien difficile.

Plus qu'avec toute autre technique, il importe d'acheter une peinture de très bonne qualité — vous ne le regretterez pas, la qualité du résultat sera à la mesure de vos dépenses. En soi, le matériel employé en aquarelle est un réel plaisir — des petits cubes, aussi ravissants qu'irrésistibles, emballés dans du papier métallisé serti d'une bande finement imprimée que l'on décolle pour découvrir la peinture brillante dans son godet de plastique. Les pinceaux de qualité sont aussi élégants, car fabriqués avec soin à partir des meilleurs matériaux comme les fins poils de martre et les manches en bois laqué noir. Certaines des boîtes, même, sont de véritables chefs-d'œuvre d'ingéniosité qui allient l'économie à l'efficacité en incorporant la peinture, la palette et parfois même, le récipient à eau et son réservoir.

Matériel

LE PAPIER

On nomme « support » toute surface sur laquelle on peut réaliser un dessin ou une œuvre peinte. Il peut s'agir de toile, d'isorel ou de la surface d'un mur. Pour la peinture à l'aquarelle, on utilise du papier ; celui-ci a l'avantage d'être léger et relativement bon marché. Le choix est vaste et varie dans les couleurs, la structure et les constituants. Les meilleurs papiers sont chers, mais la qualité des effets de peinture qu'ils permettent d'obtenir justifie cette dépense. Pour l'aquarelle, ils doivent être blancs ou légèrement teintés car c'est eux qui définissent les zones claires du tableau. C'est le blanc du support qui transparaît au travers des couches de peinture et leur confère ce brillant si particulier.

On trouve dans le commerce du papier pour aquarelle de diverses épaisseurs, lesquelles sont exprimées en poids par rame (500 feuilles), converti en grammes par mètre carré. Les poids vont de 185 g pour le plus fin, à 640 g pour le plus épais. Les formats varient selon les pays. Généralement, le papier nécessite une tension pour éviter les déformations dues à l'humidité. Mais plus le papier est épais et mieux il absorbe l'eau. Au-dessus de 285 g il ne sera pas vraiment nécessaire de le tendre, à moins d'utiliser de grandes quantités d'eau.

Le papier est disponible en albums à spirale, pré-encollé en bloc ou en feuilles volantes. Les albums sont pratiques pour les esquisses et les exécutions faites avec peu d'eau.

On peut aussi détacher des feuilles pour les tendre. Les blocs pré-encollés sont particulièrement utiles pour les exécutions en plein air ; une encoche dépourvue de colle permet d'introduire une lame pour décoller la feuille ; utilisez le côté non tranchant de la lame pour ne pas endommager le papier.

La majorité des œuvres présentées dans cet ouvrage ont été réalisées sur un papier à grain moyen et dans

deux épaisseurs : 185 g et 285 g. Demandez aux spécialistes de vous conseiller sur la solidité et la qualité du grain ; ce type de papier facilite énormément le travail de la couleur et sera idéal pour les débutants.

Ci-dessus : blocs et albums offrent des formats très divers. Les grandes dimensions ne sont cependant disponibles qu'en feuilles volantes. La boîte à peinture miniature est fabriquée par Winsor et Newton. Elle contient douze pains de peinture et un petit pinceau en poils de martre. *Ci-dessous* : exemples de papiers disponibles dans les magasins de fournitures pour artistes peintres.

23

LA TEXTURE DU PAPIER

La qualité du papier est de première importance. Il en existe de trois sortes : fin, moyen, épais. Le grain fin offre la surface la plus lisse. Pour obtenir cette finition, les feuilles sont couchées à chaud dans des presses métalliques. Cette surface, idéale pour les croquis à la plume ou au crayon, est appréciée par certains peintres, mais, contrairement à d'autres qualités de papiers pour aquarelle, sa rugosité très légère l'empêche de retenir la peinture. Ce papier est donc difficile à manier et se prête mal à la technique humide ; il est particulièrement indiqué pour le travail minutieux de l'illustration.

Le papier à grain moyen est pressé à froid et offre une surface moins lisse. Le papier rugueux présente un grain prononcé. Les aquarellistes apprécient la réaction de la peinture aux irrégularités : de minuscules points de couleur coiffent les crêtes tandis que les creux, restés blancs, produisent ce scintillement lumineux si caractéristique. Mais il faut une certaine dextérité pour aborder le grain épais.

Si la question du papier paraît simple au départ, elle devient vite compliquée quand on s'y intéresse. Au début, il vous suffira de choisir

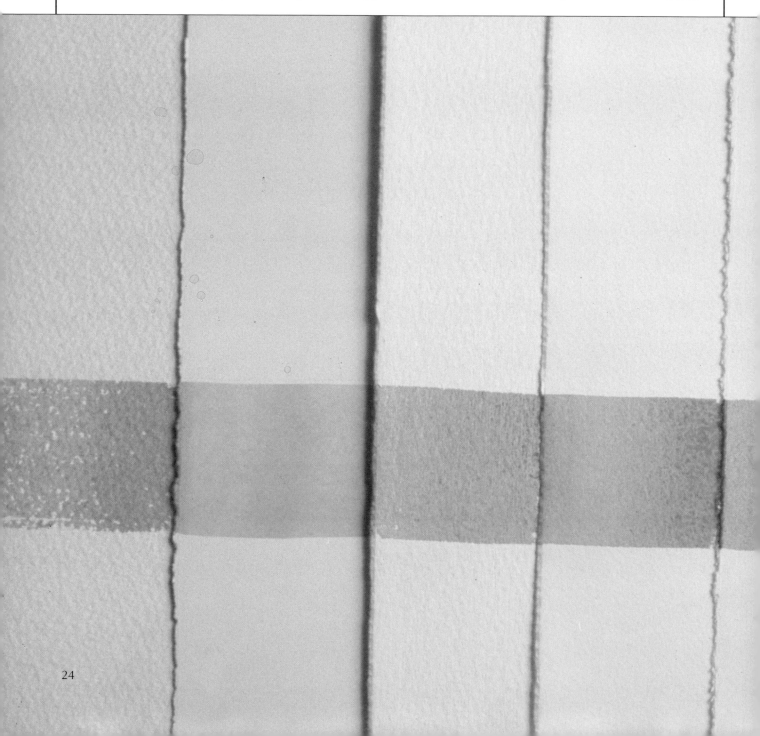

un papier recommandé pour l'aquarelle et un grain intermédiaire. Prenez l'habitude de tendre votre papier, en particulier si vous adoptez une qualité légère.

Lorsque vous aurez acquis une certaine expérience vous pourrez, après quelques essais sur des épaisseurs et des grains différents, faire une sélection à bon escient. Vous noterez que les appellations

des fabricants ne désignent pas toujours les mêmes produits et que d'un type de papier à un autre les différences de prix sont parfois considérables. Les plus chers (papier à la cuve) sont fabriqués à la main et ne sont pas recommandés aux débutants.

Nous présentons ci-dessous un essai de peinture à l'aquarelle sur une sélection de papiers de qualités diverses qui vous permettra d'observer les différentes réactions du papier à la peinture et les effets dus aux différents grains.

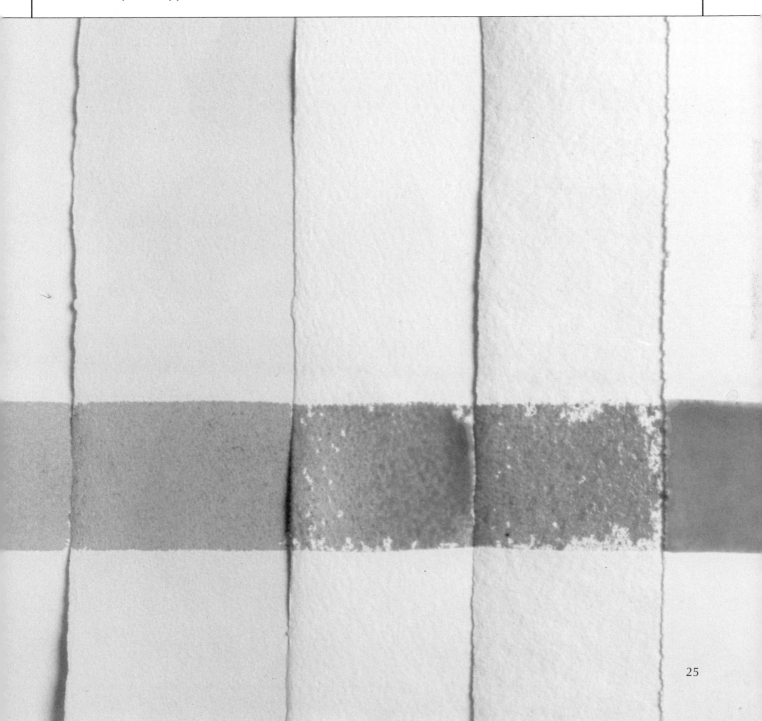

LA PEINTURE

Les couleurs à l'aquarelle sont composées de pigments agglutinés avec de l'eau et de la gomme arabique. Ce liant, substance naturelle et soluble, est couramment utilisé dans la fabrication des peintures et provient de différentes espèces d'acacias originaires du nord de l'Afrique et de l'Amérique du Nord. La gomme adragante est extraite d'un arbuste épineux d'origine grecque et turque. La glycérine entre également dans la composition de la peinture ; elle en améliore la solubilité et l'onctuosité, et lui donne, une fois diluée, un glacis de couleur brillant et uniforme. Les pigments sont d'origine végétale, minérale ou animale, voire même, synthétique.

Les pigments ont chacun leurs particularités. Certains, comme le vert émeraude et le cramoisi d'alizarine, ont une transparence naturelle, idéale pour les glacis. Leur pouvoir colorant varie également ; le vert émeraude se « décolle » aisément du papier et ne laisse pas de trace alors que le cramoisi d'alizarine tache. Faites des essais sur une feuille ; laissez sécher quelques touches de couleur, puis lavez-les sous l'eau courante. Vous verrez que certains pigments marquent plus ou moins et d'autres pas du tout. Il en va de même pour la transparence des couleurs ; le bleu céruléum, l'oxyde de chrome et le jaune de Naples sont d'un naturel opaque. Les fabricants tentent d'y remédier en leur ajoutant de la glycérine, mais nous vous conseillons de les traiter avec prudence pour qu'ils ne nuisent pas à la transparence de l'aquarelle, qui est l'un de ses charmes essentiels. Certains pigments, dont la consistance est plus ou moins granuleuse, sont exclus des couleurs à l'aquarelle. Vous vous rendrez compte rapidement que l'étude des pigments n'est pas un exercice purement académique, et que la connaissance des réactions d'une couleur peut être capitale dans la pratique ; elle vous permettra de jouer sur les subtilités tonales en évitant une couleur trop intense,

comme le vert émeraude ou trop opaque, comme l'ocre jaune.

Les couleurs à l'aquarelle se présentent sous diverses formes : en pastilles sèches, en pains humides, en godets, en tubes, ou en liquides concentrés. Vous connaissez déjà les pastilles des boîtes de peinture pour enfants : c'est une peinture pauvre en glycérine, très concentrée et qui demande à être longuement travaillée au pinceau pour se diluer. Si vous n'avez pas le choix, déposez un peu d'eau sur chaque pastille en début de séance, vous pourrez ensuite l'utiliser plus facilement.

Les pains et godets sont plus riches en glycérine ; la peinture est humide et donc plus malléable. La dimension des godets est de 19 mm × 30 mm et 19 mm × 15 mm. Il existe des cubes de rechange mais pas dans les petites dimensions, ce qui oblige à couper les pains pour les adapter aux petites boîtes. Ces cubes sont à la fois économiques et pratiques. Toutes les couleurs sont prêtes à l'emploi et peuvent être prélevées à mesure des besoins. Ce qui n'est pas le cas des tubes qui présentent un inconvénient : l'obligation de faire un choix préalable de couleur et d'en préparer une quantité suffisante ou bien de faire cette préparation en cours de travail. Ainsi, dans le premier cas vous gaspillez de la peinture et dans le second, vous devez interrompre votre exécution à plusieurs reprises. Les cubes sont également très appréciables si vous peignez en plein air ; le type de sujet et les conditions précaires exigent que toutes vos couleurs soient immédiatement disponibles à la portée de la main et le matériel réduit au minimum. Cependant, une fois les cubes entamés, les couleurs sont difficilement identifiables, en particulier les plus sombres, lesquelles à l'état solide se ressemblent étonnamment. Soyez organisé et disposez toujours vos couleurs dans le même ordre. Il est conseillé d'autre part, d'établir un tableau chromatique où chaque couleur utilisée sera représentée et identifiée. Celui-ci vous servira

Voici un assortiment de plusieurs couleurs sous différentes formes : pains et tubes. Les pains sont plus économiques et très pratiques mais les tubes sont mieux adaptés pour couvrir de grandes surfaces — le bleu outremer ou de cobalt pour les ciels par exemple. Les marques disponibles sur le marché sont nombreuses, parfois même étrangères.

d'aide-mémoire au cours des séances et sera très utile au moment de réassortir vos couleurs. La peinture en tube, plus riche en glycérine que les pains, est plus pâteuse. Elle est aussi plus pratique pour peindre sur des surfaces importantes nécessitant beaucoup de peinture ; la préparation sera beaucoup plus rapide.

Les couleurs à l'aquarelle existent également sous forme liquide, présentées en flacons pour usage professionnel ; elles sont très appréciées dans le domaine de l'illustration pour leurs couleurs vives, mais ont tendance à être plus instables que les autres formes.

On trouve dans le commerce deux qualités de couleurs à l'aquarelle. La première, destinée aux étudiants et aux amateurs, est relativement bon marché — toutes les couleurs sont au même prix. La seconde, conçue pour les artistes peintres, est à base de pigments de meilleure qualité mais leur prix est très élevé. Ces couleurs sont regroupées par séries codées, ce qui donne une indication de leur prix. Certaines sont très onéreuses. N'hésitez pas à vérifier le numéro de la série avant l'achat. La première qualité est évidemment avantageuse, mais il y aurait beaucoup à dire sur l'importance de commencer avec le meilleur matériel. Sa qualité se retrouve dans l'intensité des couleurs et de ce fait vous en utilisez peu.

Les tubes sont vendus à l'unité ou

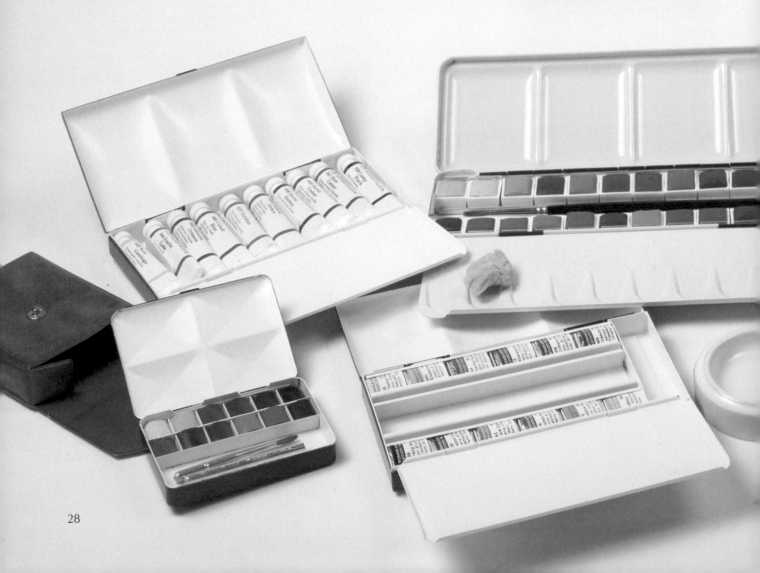

Ci-contre, à gauche : est ici présenté l'aquarelliste au travail. Dosage savant des pigments et fluidité des couleurs l'occupent pleinement.

Ci-dessous : exemples de boîtes pour aquarelles. Leur contenu varie, tant dans la quantité, la forme que les couleurs. Le petit modèle contient des cubes minuscules. Le godet en faïence sert à la préparation des lavis.

en boîte. Les couleurs à l'aquarelle présentées en boîte vont du plus petit modèle pour esquisses (voir ci-dessous), au plus grand coffret de luxe en bois. Outre leur première fonction évidente, les boîtes-palettes sont convertibles, comme leur nom l'indique. Certaines possèdent un rabat supplémentaire très utile pour les mélanges. Elles préviennent également le dessèchement de la peinture. Vous pouvez acheter une

boîte vide et la garnir à votre gré — quelques couleurs suffiront au début, vous compléterez la sélection à mesure de vos besoins et de vos moyens.

Des palettes séparées sont aussi nécessaires ; elles doivent être de couleur blanche pour bien distinguer les couleurs. Il en existe en plastique, aménagées de profonds godets ou en porcelaine, avec une série de compartiments légèrement inclinés. Vous trouverez des godets en porcelaine empilés, par cinq.

PINCEAUX ET BROSSES

Vous aurez besoin pour commencer d'un petit assortiment de pinceaux. Un modèle large et plat est idéal pour les lavis, une taille moyenne pour les surfaces de moindres dimensions et un pinceau fin pour les travaux délicats. Le choix du pinceau est déterminé par le type de travail et la surface à couvrir. Un illustrateur en botanique par exemple utilisera de fins pinceaux en poils de martre, mais un aquarelliste emploie de préférence de gros pinceaux et même plusieurs sortes de brosses. Certains peintres utilisent même des brosses à dents ou à ongles.

Parmi les qualités disponibles sur le marché, les plus chers sont les pinceaux en poils de martre rouge. Ils sont évidemment plus chers dans les grandes tailles, mais c'est un véritable plaisir de les utiliser et, si vous les soignez, ils vous feront un long usage. La qualité des pinceaux en poils de martre est celle requise en aquarelle ; souples, ils favorisent l'exécution leste du lavis et le contrôle de la peinture. Les poils de martre ont une trempe (capacité d'absorption) qui facilite l'exécution rapide et spontanée, recherchée en aquarelle. Un pinceau en poils de martre vous permettra une exécution sans reprise ; avec un pinceau de

qualité inférieure ce serait impossible. On trouve des mélanges de poils de martre et d'écureuil ainsi que d'oreille de bœuf à des prix moins élevés. La série fabriquée par Winsor et Newton est de qualité supérieure et donc d'un prix élevé ; mais il existe aussi des variétés synthétiques très souples dont certaines s'avèrent de bonne qualité.

Le coût des pinceaux exige que vous en preniez soin. Il convient de les laver après chaque séance et de leur redonner leur forme initiale ; secouez-les d'un mouvement sec, ils reprendront leur forme. Assurez-vous qu'ils conservent une pointe parfaite,

sinon vous aurez du mal à les réutiliser. Conservez-les dans un pot, la touffe en haut. Pour le travail en plein air il est conseillé de les garder dans un étui de protection. Vous en trouverez dans le commerce, mais vous pouvez aussi les rouler dans du carton ou du tissu, du moment que les soies sont protégées. Ne laissez jamais un pinceau reposer sur sa touffe dans le verre à eau par exemple, le poil perdrait sa rigidité, se déformerait et deviendrait vite inutilisable.

Nous vous présentons ci-dessous une sélection de pinceaux à aquarelle.
De gauche à droite :
Extra large, rond, imitation écureuil ;
N° 3, martre ;
Largeur : 6 mm, mélange avec martre ;
N° 8, martre ;
N° 3, martre qualité inférieure ;
N° 8, martre ;
N° 3, oreille de bœuf et martre ;
N° 8, poils mélangés avec martre ;
N° 8, martre ;
N° 3, martre ;
N° 3, oreille de bœuf et martre ;
N° 2 ; largeur 8 mm, martre ;
N° 3 ; plat, bout arrondi, imitation écureuil.

31

PRATIQUE DE L'AQUARELLE

Comment s'y prendre pour commencer ? Il ne s'agit pas d'appliquer la peinture directement du tube ou de la palette sur le dessin car vous obtiendrez une couche épaisse de couleur opaque, c'est l'erreur que commettent souvent les débutants. Il faut au contraire appliquer une couche de peinture diluée, appelée lavis, qui laisse transparaître le blanc du papier et donne ce brillant caractéristique. La peinture en cubes est humide ; si vous la travaillez directement dans le godet elle s'amollit, colle et à ce régime sera vite épuisée. Apprenez à utiliser d'infimes quantités de couleur et voyez la qualité des effets.

Le secret de l'aquarelle repose sur le lavis — il s'agit d'une solution de peinture et d'eau. Si vous utilisez des tubes, déposez une petite quantité de peinture dans une soucoupe ou l'une des alvéoles de votre palette, puis trempez votre pinceau dans un récipient d'eau et travaillez la peinture en ajoutant de l'eau pour obtenir l'intensité désirée — faites un essai sur un morceau de papier. Ajoutez de l'eau au mélange à l'aide de votre pinceau.

Si vous utilisez des cubes, mettez un peu d'eau dans une soucoupe ou la palette. Humidifiez la peinture avec le pinceau. Lorsque ce dernier est chargé de couleur, déposez-la sur la palette. Vous obtiendrez l'intensité souhaitée en variant les proportions. Il arrive que l'on utilise de la peinture non diluée, en particulier sur un fond humide dont on veut aviver la couleur, ou encore pour ajouter une couleur opaque ou un détail précis. Mais en règle générale, on dilue la couleur d'abord.

1 Voici le matériel d'un peintre. Il est composé de deux palettes en faïence et deux palettes en plastique, de deux godets profonds, et d'une série de cubes de peinture. Si vous préférez les gros pinceaux, les cubes seront d'un emploi plus pratique.

2 La peinture est diluée dans un godet. Faites un essai de teinte sur un morceau de papier. Mais n'oubliez pas que la peinture, en séchant, perd de son intensité.

1

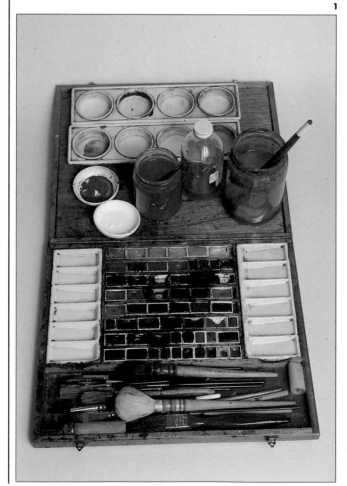

2

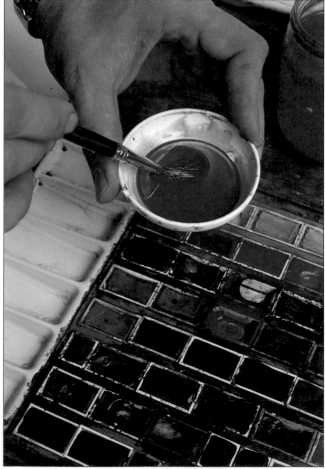

La peinture à l'aquarelle nécessite beaucoup d'eau, que le papier absorbe plus ou moins selon son épaisseur et son encollage. L'absorption de l'humidité varie mais elle détend le papier qui en séchant se resserre avec la fâcheuse tendance à se déformer. Combien d'amateurs inspirés peignant sur des feuilles de bloc non tendues ont été confrontés aux problèmes du papier gondolé et des poches de couleur. On peut utiliser des feuilles de bloc mais à condition de les tendre. Rien n'est d'ailleurs plus facile, et si vous avez un dessin gondolé il est encore temps d'y remédier. Suivez les instructions données ci-dessous, mais ne mouillez que le verso de la feuille ; le recto, la face que vous voulez peindre, se trouvera en dessous.

1 Matériel Une feuille de papier pour aquarelle, une planche en bois, un rouleau de papier gommé, des ciseaux ou une lame, de l'eau et une éponge. Découpez le papier dans des dimensions inférieures à celles de la planche. Coupez quatre bandes de papier gommé de la longueur des côtés.

2 Posez la feuille sur la planche. Mouillez le papier à l'aide de l'éponge.

3 Humectez toute la surface en travaillant rapidement. Il faut qu'elle soit humide et non détrempée. Ce traitement convient aux feuilles minces ; si le papier est épais humectez les deux faces, et s'il est très épais vous devrez l'immerger pendant environ une minute. Attention le mouillage le rend fragile.

4 Mouillez les bandes de papier gommé.

5 Fixez la feuille sur la planche au moyen des bandes ; le papier doit être bien à plat. Aucune pression n'est nécessaire. Le papier en séchant se contractera.

6 Les bulles qui apparaissent à la surface disparaîtront au séchage.

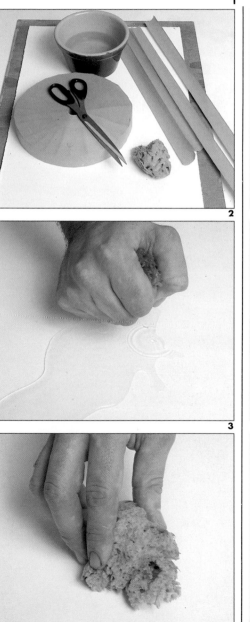

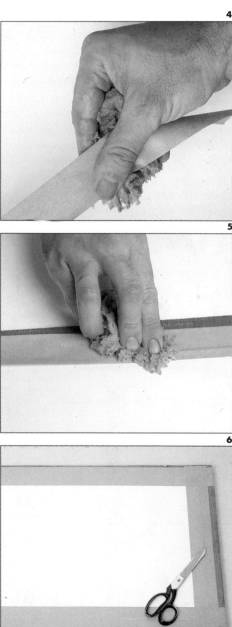

Chapitre 3
Le lavis

La peinture à l'aquarelle se distingue de toutes les autres techniques picturales. Ne serait-ce que la transparence de l'aquarelle qui laisse filtrer le blanc du papier et lui confère cette luminosité et ce brillant inégalés. Mais cette transparence impose des contraintes qu'un profane ne saurait dominer sans préparation. D'une part, avec l'aquarelle on ne peut recouvrir une couleur foncée d'une couleur claire, il faut donc travailler du plus clair au plus foncé. Nous verrons comment y parvenir dans ce chapitre. D'autre part, cette contrainte suppose une démarche organisée dont la réussite ne tolère aucune retouche. En aquarelle le seul blanc dont on dispose est celui du papier, il importe donc d'en réserver les emplacements. Nous vous apprendrons dans ce chapitre comment réaliser les dégradés de tons, les reflets et les zones claires sans peinture blanche.

L'aquarelle repose sur le principe du lavis en couleur, technique qui la révèle dans sa forme la plus pure et la plus séduisante. Mais pour y parvenir il faut apprendre à maîtriser la peinture liquide sur le papier humide. On peut, avec le lavis, réaliser toutes sortes d'effets. Il est idéal pour couvrir une grande surface très rapidement. Une fois sec, vous pourrez l'intensifier en appliquant un second lavis de même couleur ou le modifier en superposant une autre teinte. Pour construire la couleur il suffira d'ajouter davantage de pigments à l'eau.

Un bon aquarelliste doit avoir une parfaite maîtrise de la technique et du matériel pour exploiter l'accident fortuit. Ce chapitre vous guidera dans cette première étape en vous décrivant non seulement le mode d'exécution mais sa raison d'être. Prévoyez beaucoup de papier et appliquez-vous à suivre les exercices indiqués en début de chapitre. Essayez ensuite de réaliser les trois études proposées avec les mêmes sujets ou d'autres de votre choix. Bonne chance !

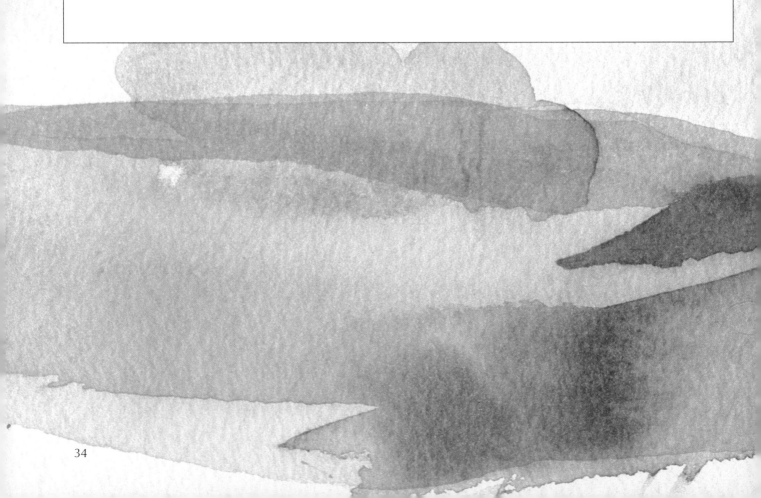

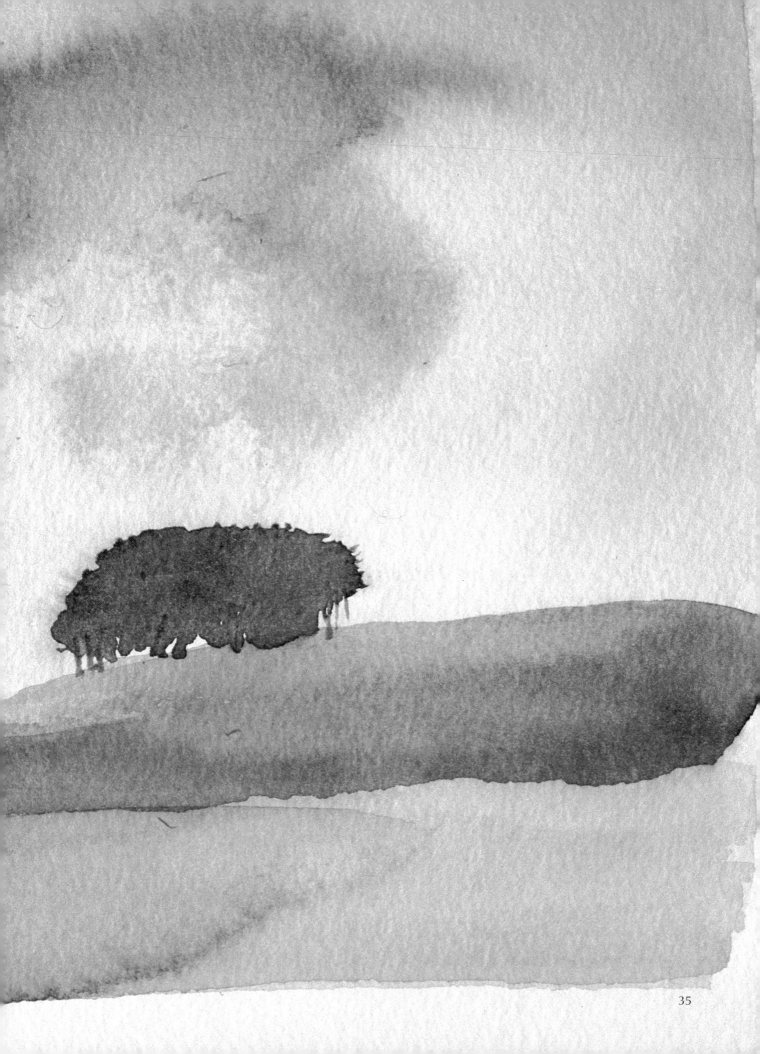

Procédés techniques

TECHNIQUE DU LAVIS

Le lavis s'exécute avec une solution de peinture plus ou moins diluée avec de l'eau et que l'on applique sous cette forme. La technique met en évidence le charme et la difficulté du matériau. C'est avec le lavis que l'aquarelle se révèle dans toute sa pureté et sa fraîcheur. Mais les quantités d'eau utilisées, l'élément de hasard dû à la réaction du papier à la peinture et l'influence d'autres paramètres comme la température ambiante, sont autant d'inconnus qui fascinent l'aquarelliste, professionnel ou amateur.

Préparez deux récipients d'eau minimum, l'un pour diluer la peinture, l'autre pour nettoyer les pinceaux entre chaque application, car la moindre trace de couleur risque d'altérer la pureté d'un mélange. Le pouvoir colorant de certains pigments est tel, qu'une infime quantité peut compromettre un lavis entier. Vous aurez besoin d'une palette ou d'un godet pour composer vos mélanges — la taille de ceux-ci sera fonction des surfaces à couvrir. Les alvéoles de votre palette suffiront sans doute, sinon une assiette blanche fera l'affaire. Le succès d'un lavis repose sur la quantité de peinture préparée — si vous devez, en cours d'exécution, préparer une nouvelle solution, vous aurez le

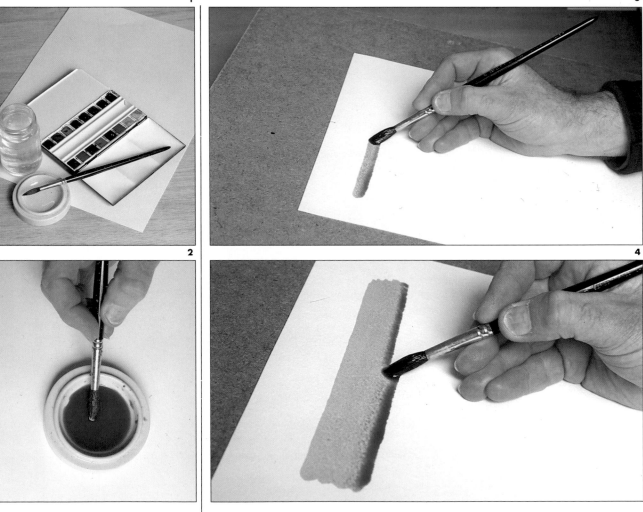

1 Matériel Couleurs en tubes ou en cubes, une palette, du papier tendu, un pinceau, de l'eau et une planche.

2 Diluez la peinture dans un godet. Utilisez beaucoup d'eau et préparez une quantité suffisante de lavis.

3 Fixez le papier sur le support — inclinez celui-ci légèrement de façon à contrôler la peinture. Chargez votre pinceau de couleur diluée et couchez une bande horizontale.

4 Tracez une seconde bande dans la direction opposée en ayant soin d'utiliser le filet de peinture liquide à la base de l'application précédente. L'accumulation de peinture humide sur le bord inférieur est nettement visible sur l'illustration.

plus grand mal à retrouver le même ton et pendant ce temps le lavis aura séché en formant des cernes. Le support idéal est une feuille de papier de bonne qualité, que vous tendrez. Une forte humidité déforme la plupart des papiers non tendus, il en résulte au séchage des poches où la peinture se dépose. Plus le papier est épais moins il requiert de tension, mais mieux vaut apprendre à tendre votre papier. Suivez les instructions, vous vous éviterez ainsi bien des déceptions et ferez de rapides progrès.

Nous décrivons ci-dessous la technique du lavis au pinceau. Mais pour une surface plus grande, on peut aussi employer une éponge, la méthode reste la même. Prévoyez suffisamment de papier et appliquez les deux méthodes. Profitez de l'exercice pour vous familiariser avec plusieurs couleurs et leurs particularités. Conservez vos essais, ils serviront de bases aux techniques démontrées plus loin.

5

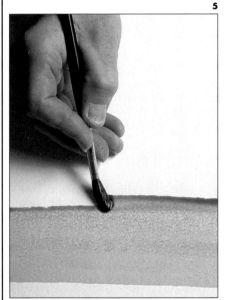

6

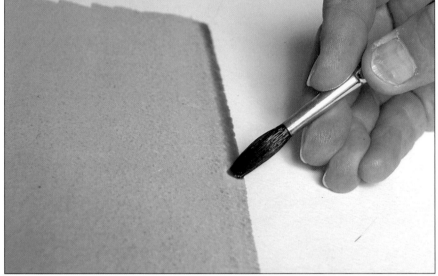

7

5 Le succès de l'opération dépend de la rapidité de l'exécution. Il faut, pour cela, préparer une quantité de peinture suffisante pour coucher la teinte en une seule fois, incliner le support et conserver un filet de peinture humide. Rechargez votre pinceau en fin de parcours pour éviter les coupures.

6 Lorsque l'application est terminée, utilisez un pinceau sec pour absorber la peinture humide sur la marge inférieure du lavis.

7 Une fois sec le lavis aura perdu de son intensité mais il doit être régulier. C'est ce que l'on appelle un aplat. Recommencez autant de fois qu'il sera nécessaire pour obtenir ce résultat.

AQUARELLE HUMIDE

Ce procédé consiste à peindre sur une surface humide — cela peut être le papier humecté ou une couche de peinture. Mais vous devez maîtriser les techniques de l'aquarelle, y compris le lavis des pages précédentes, avant de pouvoir en exploiter toutes les ressources. La pratique et l'entraînement sont les meilleurs moyens pour y parvenir. Très vite vous découvrirez l'élément d'imprévu qui rend l'aquarelle si fascinante. Ne vous découragez pas, lorsque vous aurez acquis un peu d'expérience vous viendrez à bout des difficultés. Mais la beauté de l'aquarelle repose en grande partie sur la spontanéité du geste et un certain goût du risque.

La technique humide a de nombreux emplois. Dans cet ouvrage par exemple, elle est utilisée pour coucher les ciels. À cet effet, humectez le papier à l'aide d'un pinceau épais ou d'une éponge. N'inondez pas votre feuille, l'absorption de l'eau varie selon la qualité du papier, la température et l'humidité de l'air. Vous apprendrez avec le temps, à évaluer la quantité d'eau requise. Préparez une solution de peinture, chargez le pinceau et avec la pointe déposez des touches sur le papier humide. Voyez comme le papier absorbe la peinture. Si vous n'avez jamais expérimenté

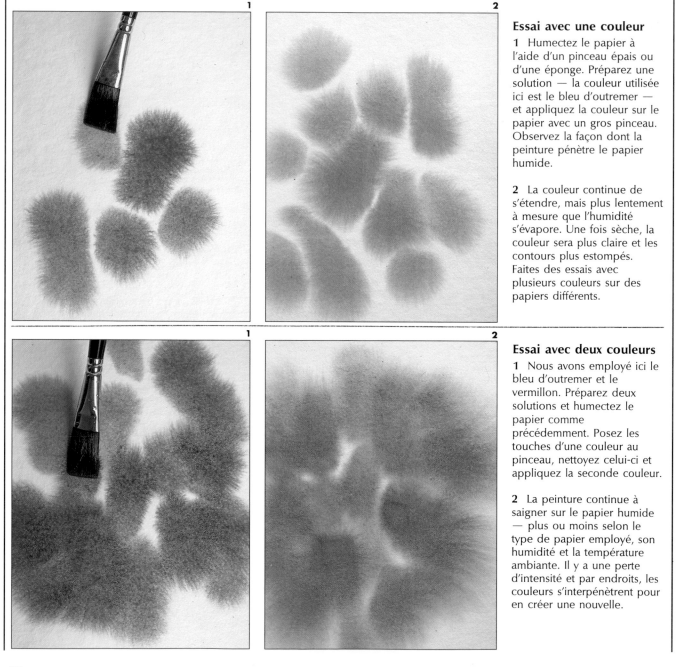

Essai avec une couleur

1 Humectez le papier à l'aide d'un pinceau épais ou d'une éponge. Préparez une solution — la couleur utilisée ici est le bleu d'outremer — et appliquez la couleur sur le papier avec un gros pinceau. Observez la façon dont la peinture pénètre le papier humide.

2 La couleur continue de s'étendre, mais plus lentement à mesure que l'humidité s'évapore. Une fois sèche, la couleur sera plus claire et les contours plus estompés. Faites des essais avec plusieurs couleurs sur des papiers différents.

Essai avec deux couleurs

1 Nous avons employé ici le bleu d'outremer et le vermillon. Préparez deux solutions et humectez le papier comme précédemment. Posez les touches d'une couleur au pinceau, nettoyez celui-ci et appliquez la seconde couleur.

2 La peinture continue à saigner sur le papier humide — plus ou moins selon le type de papier employé, son humidité et la température ambiante. Il y a une perte d'intensité et par endroits, les couleurs s'interpénètrent pour en créer une nouvelle.

cette technique, elle vous émerveillera. L'absorption se poursuit tant que le papier est humide, mais de plus en plus lentement. En séchant, les contours et les couleurs s'adoucissent considérablement. C'est évidemment la pratique qui vous permettra d'anticiper ces effets en cours d'exécution.

Ce procédé humide est également utilisé pour fondre plusieurs couleurs. Commencez par coucher un lavis monochrome et ajoutez-lui une autre couleur. On peut aussi préparer deux solutions de teintes différentes, poser la première sur le papier humide, laver le pinceau et procéder de la même façon pour la seconde. Dans les deux cas les couleurs saignent et créent un effet marbré aux contours flous. L'effet final dépendra de l'humidité du papier, de la concentration des lavis et de la quantité de peinture utilisée.

Technique humide

1 Faites un lavis — le peintre a utilisé ici du jaune de chrome sur un papier cuve très épais. Tandis que le lavis est encore humide, appliquez deux traits de pinceau avec une autre couleur — ici du rouge de cadmium.

2 La seconde couleur s'étale dans le lavis et devient orangée. Le coup de pinceau s'élargit, les contours s'estompent, mais le trait initial est encore visible.

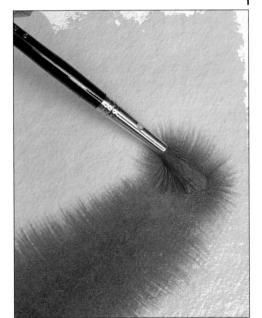
1

2

Technique sèche

1 En utilisant la même teinte, faites ce nouvel essai. Appliquez un lavis avec la première couleur, mais cette fois laissez-le séchez complètement. Avec la seconde couleur faites deux traits de pinceau.

2 Cette fois la couleur ne s'étale pas, les formes demeurent intactes et leurs contours sont nets. Avec cet essai nous découvrons une nouvelle possibilité, celle de créer différents types de contours — flous avec le procédé humide, et nets avec le procédé sec.

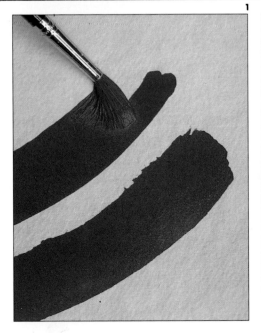
1

2

PEINDRE SANS PEINTURE BLANCHE

Au premier abord, l'absence de peinture blanche en aquarelle pure est un facteur qui déroute à la fois notre démarche intellectuelle et pratique. Mais il faut intégrer ce principe pour employer cette technique correctement. Les habitués de la gouache et de l'huile se demanderont comment il est alors possible de représenter la couleur blanche et les tons clairs. La réponse est double : avec le papier et l'eau. En aquarelle pure, les blancs et les couleurs claires sont fournis par le papier, d'où la nécessité d'une minutieuse préparation ; réservez les espaces blancs à l'avance et gardez-les toujours présents à l'esprit. Dans les autres techniques picturales, le blanc est ajouté par superposition au stade final de l'exécution, il est donc possible de modifier un tableau à tout moment. Avec l'aquarelle, lorsqu'un blanc est perdu il l'est pour ainsi dire définitivement (il existe quelques exceptions, voir chapitre 4).

Quant aux tons clairs, pour en comprendre la genèse vous devez tenir compte de deux points essentiels. Le premier, qui est la transparence de l'aquarelle, et le second, le blanc du support. L'élément utilisé pour diluer la peinture est l'eau. Ainsi, plus la quantité d'eau augmente plus la peinture devient transparente et mieux elle laisse filtrer le blanc du papier. Ce procédé est traité en détail dans les pages suivantes, comme l'est la création d'une gamme tonale.

Pour maîtriser l'aquarelle vous devez comprendre ce qu'implique l'absence de peinture blanche. Sinon, vous serez toujours confronté à des situations inextricables. Si vous commencez avec une zone sombre, vous serez obligé, pour maintenir votre harmonie d'ensemble, de foncer toutes les teintes prévues. Ceci nous amène au principe selon lequel il faut aller du « plus clair au plus foncé ». C'est la méthode de l'aquarelle classique, le peintre commence avec sa feuille blanche sur laquelle il applique les couleurs claires en réservant les blancs. Progressivement, par superposition des couches, il construit ses teintes et termine avec les plus foncées.

Les essais de ces deux pages illustrent ces deux principes. En haut de la page ci-contre, la frise a été obtenue en peignant des motifs sur un fond blanc. En bas de la page, le même motif est peint avec de la gouache blanche sur un fond rouge. Observez la frise du bas et vous verrez que l'effet est très semblable, bien que la technique utilisée soit diamétralement opposée.

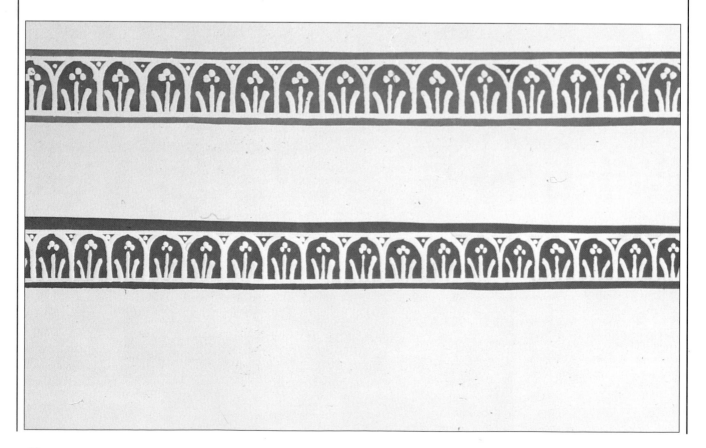

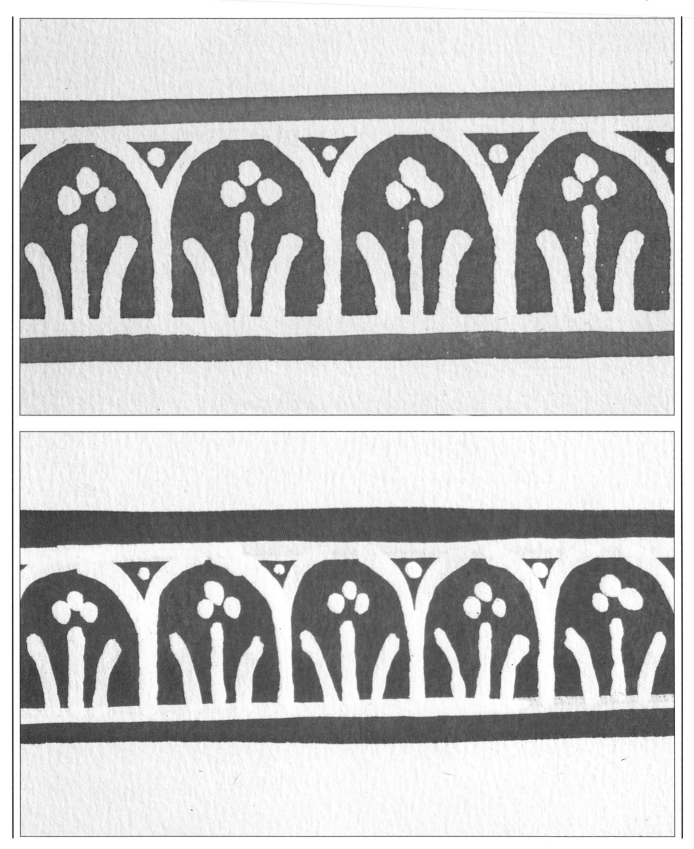

CRÉER LES TONS PAR SUPERPOSITION

Pour définir les formes il faut être capable de créer une gamme tonale — nous verrons ici l'une des méthodes permettant de produire un camaïeu en aquarelle. Si l'on vous demandait de réaliser une gamme de tons dans la couleur bleue, allant du plus clair au plus foncé, votre première réaction serait sans doute de prendre de la peinture blanche, de l'ajouter progressivement au bleu jusqu'à obtenir le ton le plus clair. Mais vous n'avez pas de blanc ! En aquarelle il en va autrement, car la transparence ne permet pas de couvrir une teinte ou de dissimuler une erreur à l'aide d'une couleur claire. La méthode expliquée

ci-dessous exploite cette transparence en superposant plusieurs couches du même ton. Commencez par exécuter un lavis dans la teinte de votre choix et laissez-le sécher. Couvrez ensuite d'une seconde couche en conservant une zone vierge. Comme vous le verrez, chaque couche additionnelle intensifie le ton. Voyez combien il vous est possible d'étendre de couches avant que la base ne sèche. Regardez le résultat, vous avez créé une gamme tonale. Faites des essais avec plusieurs couleurs sur différents types de papiers, vous remarquerez qu'une couleur transparente donne une gamme plus riche qu'une couleur opaque. Vous

1

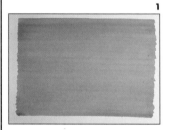

1 Commencez par exécuter un lavis. Préparez une quantité suffisante de peinture pour tout l'exercice. La teinte utilisée ici est le rose garance. Laissez sécher avant de passer au stade suivant.

2 Quand le lavis est sec, chargez votre gros pinceau de la même couleur et couchez un second lavis sur la partie supérieure du premier. Continuez ainsi en formant des bandes. Procédez rapidement de gauche à droite et inversement, toujours en conservant le lavis humide à la base. Appliquez la couleur sur les deux tiers de la feuille.

3 Laissez séchez complètement, sinon la couche supérieure absorbera la couche précédente et l'uniformité serait compromise. Chargez le pinceau de couleur et continuez de la même façon et en ne couvrant qu'un tiers du lavis. Celui-ci sec, vous apprécierez les trois valeurs de rose obtenues à partir du même mélange.

2

noterez les différents degrés d'absorption du papier, leur comportement et la rupture qui se produit à un moment donné dans le lavis. Chaque couche doit être parfaitement sèche avant que ne soit appliquée la suivante.

Cette technique de superposition est d'une importance capitale en aquarelle ; elle est exploitée dans les peintures monochromes. Vous apprendrez également à superposer plusieurs couleurs, la seconde modifiant la première pour en créer une troisième, le blanc du papier qui transparaît à travers les différentes couches les modifiant à son tour.

1 Nous avons jugé nécessaire de répéter l'opération, cette fois avec du bleu d'outremer. Faites à nouveau un lavis.

2 Après séchage, procédez au second lavis sur le deuxième tiers du premier.

3 Une troisième couche est appliquée, cette fois sur le tiers inférieur du lavis.

4 Lorsqu'il sera sec, vous verrez apparaître de nouveau, trois valeurs différentes d'une même couleur, obtenues par superposition des couches.

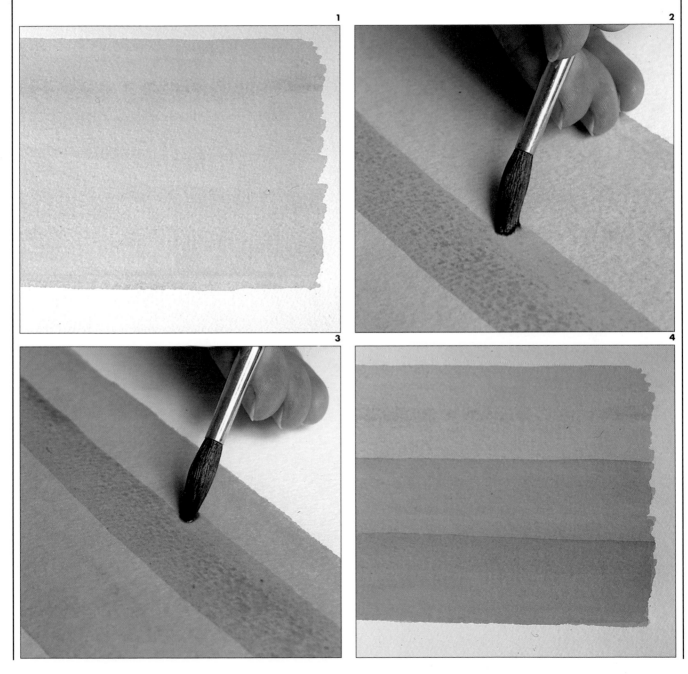

CRÉER LES TONS PAR DILUTION

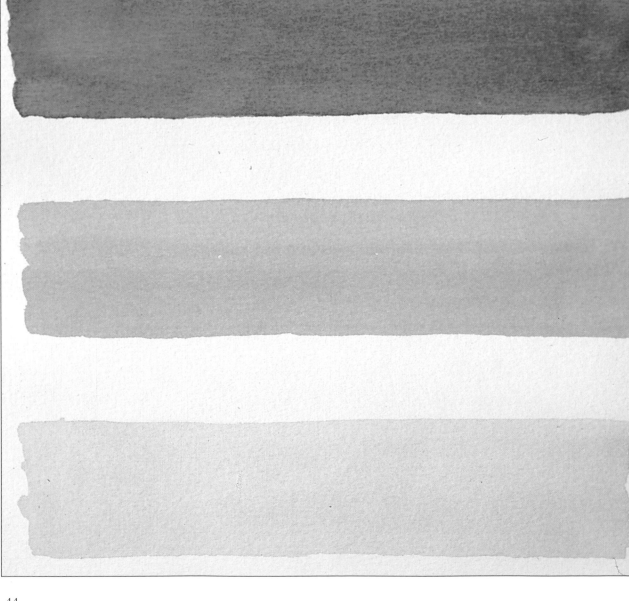

1 Le peintre prépare un lavis vert de vessie dans les compartiments de sa palette. Pains ou tubes, le choix est indifférent.

2 Voici trois bandes de vert de vessie ; la première dans la solution concentrée, et les deux autres de plus en plus diluées.

Sur la page précédente nous avons étudié la méthode qui permet d'aller du plus clair au plus foncé et d'intensifier la couleur par superposition. Nous avons maintenant du blanc — celui du papier — et une gamme limitée de tons. Nous allons voir ici comment créer des tons différents en variant la quantité de peinture diluée dans l'eau. Si la couleur s'atténue à mesure que la proportion d'eau augmente, il est indispensable, pour maîtriser la technique de l'aquarelle, de savoir doser l'intensité des lavis que vous voulez obtenir. Cela vaut également pour les nuances de chaque couleur et les divers effets dus à la qualité du papier. Nous sug-

gérons un essai avec deux verts différents : le vert de vessie, relativement transparent, et l'oxyde de chrome, beaucoup plus opaque. Nous nous sommes contentés de trois tons dans chaque couleur. Mais ce simple exercice terminé, essayez de réaliser une gamme tonale en peignant un carré dans le ton le plus intense, puis diluez la teinte et peignez un second carré, et ainsi de suite jusqu'à ce que la couleur teinte à peine le papier.

3 Il s'agit de la même méthode que la précédente mais cette fois avec un vert de chrome, plus opaque que le vert de vessie. Cela est très apparent si l'on compare les bandes intermédiaires ; faites des essais avec différentes couleurs pour vous familiariser avec votre palette. Apprenez à connaître les particularités de chaque couleur pour éviter que

l'opacité de l'une ou la valeur de l'autre ne détruisent l'effet désiré.

Vous pourriez foncer votre lavis en rajoutant de la peinture, mais il est bien plus facile de contrôler et de prévoir les effets en diluant le mélange.

3

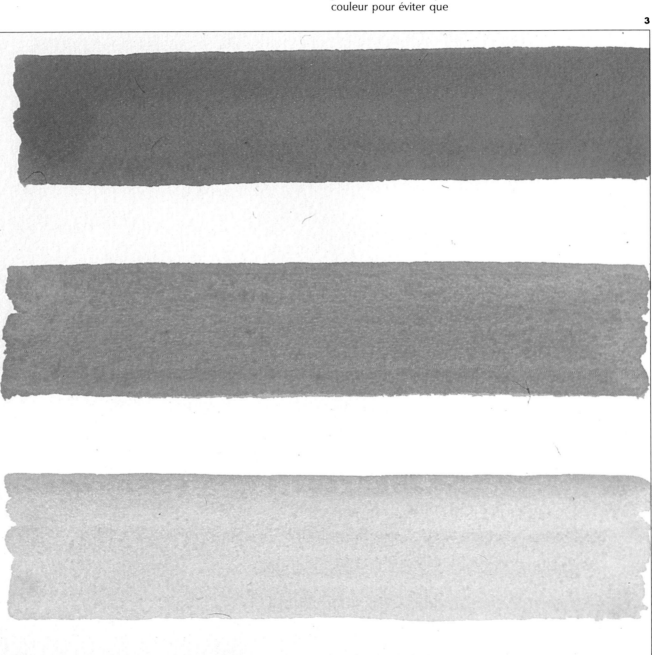

EXÉCUTION D'UN LAVIS DÉGRADÉ

Dégradé sur papier sec

1 Préparez la couleur et chargez le pinceau du mélange. Appliquez une bande de couleur sur le haut de la feuille.

2 Tracez plusieurs bandes de la même couleur comme pour un aplat.

3 Plongez le pinceau dans l'eau et appliquez une bande en retravaillant la peinture humide.

4 Continuez en diluant progressivement le mélange pour obtenir un éclaircissement graduel du ton.

5 Tenez compte dans votre exécution de la perte d'intensité au séchage.

Pour obtenir un lavis dégradé, commencez en haut de la feuille avec la solution la plus intense, celle-ci s'estompant progressivement pour venir mourir dans le blanc du papier. Il existe deux procédés, pour lesquels le papier doit être tendu et fixé sur une planche. Celle-ci sera inclinée à un angle d'environ 30°. Pour la première méthode, préparez un lavis de couleur, imbibez le pinceau et appliquez une bande sur le haut de la feuille. Maintenez la planche inclinée de façon à ce que la peinture s'accumule à la base du travail. Plongez le pinceau dans l'eau claire et placez une seconde bande sous la première en utilisant le filet de

1

2

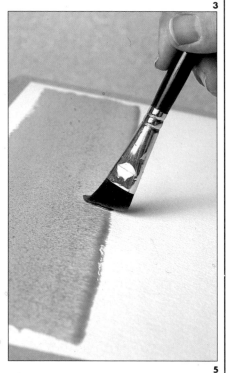

3

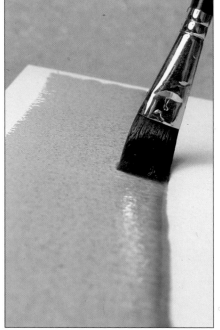

4

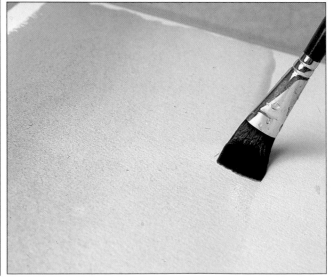

5

peinture humide. Continuez ainsi, voyez comme la couleur s'estompe peu à peu. Vous obtiendrez le même effet en ajoutant de l'eau à la solution d'origine avant chaque application. Vous pouvez aussi appliquer plusieurs bandes de la même solution avant de diluer le lavis.

La seconde méthode consiste à humecter la partie de la feuille qui portera la couleur la plus estompée. Mélangez la solution comme avant, et peignez une bande sur le haut de la feuille. Amenez la couleur rapidement vers la partie humectée où elle s'estompera.

Dégradé sur papier humide

1 Essayez d'obtenir le même résultat d'une autre manière. Humectez la partie inférieure du papier avec une éponge — absorbez l'excès.

2 Commencez avec la solution non diluée et appliquez la couleur avec le pinceau imbibé en retravaillant la peinture humide.

3 Vous parviendrez progressivement dans la zone humide, et, à son contact, la peinture s'éclaircira.

4 Les résultats obtenus se ressemblent. La seconde méthode permet cependant de créer une zone diaphane à un endroit donné du tableau.

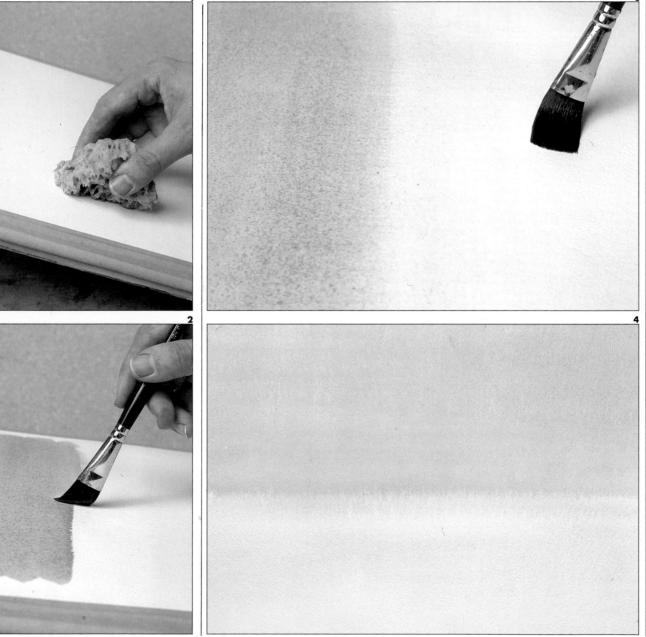

Ciel nuageux 1

MONOCHROME - GRISAILLE

Pour ce premier tableau, une seule couleur vous suffira, le noir de fumée. Le terme de grisaille désigne un lavis qui est toujours monochrome. Cet exercice vous habituera au mélange de la couleur, à la pratique du lavis et à la technique des effets monochromes. L'expérience acquise dans les exercices précédents vous sera fort utile.

Vous pourrez utiliser les pains ou les tubes de couleur, bien que les tubes soient plus pratiques que les grandes quantités de lavis — déposez un peu de peinture sur la palette et ajoutez de l'eau. Avec les pains, le temps de préparation est un peu plus long, il faut prélever la peinture, la déposer sur la palette, la diluer et renouveler l'opération plusieurs fois. Mais ce choix est avant tout une question de préférence personnelle. Pour les mélanges de la peinture en tube, la palette en porcelaine avec ses compartiments et ses godets est sans doute mieux adaptée. Selon la quantité de lavis à préparer, vous opterez pour les cavités concaves ou les compartiments inclinés.

Prévoyez toujours des quantités généreuses, il vaut mieux pécher par excès que par défaut, car outre le désagrément d'interrompre un travail, vous courez le risque de provoquer de vilaines traces alors que vous souhaitiez un beau dégradé régulier. On peut parfois y remédier en ajoutant de l'eau aux endroits concernés et en laissant sécher complètement. Le succès de cette entreprise dépend de plusieurs facteurs : du degré de séchage de la peinture, de la qualité du papier et du pouvoir colorant des pigments employés. Ce n'est qu'avec l'expérience que vous serez en mesure d'évaluer tous ces facteurs avec précision. Mais comme un bon averti en vaut deux, nous ferons notre possible pour aplanir les difficultés qui vous guettent. Achetez un papier à grain moyen et adapté à un travail en pleine eau. Vous pourrez plus aisément laver et décoller les pigments de sa surface.

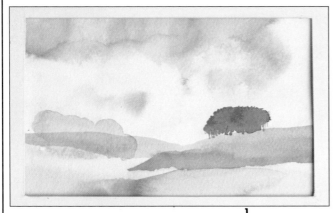

Le sujet de notre premier exercice est un paysage vallonné sous un ciel plombé. Le tableau est construit par étapes. Étudiez les instructions et les exemples puis lancez-vous.

1 Matériel Papier : 300 g non tendu. Format : 225 mm × 375 mm. Pinceau : martre kilinski n° 8. Un morceau d'éponge naturelle, un récipient à eau et une palette en plastique.

2 Humectez le papier à l'aide du pinceau en martre. Ceci est moins simple qu'il n'y paraît, car si vous mettez trop d'eau, la peinture diffuse trop rapidement et vous ne pourrez la contrôler, mais si l'humidité est insuffisante, le papier sèche avant la fin de l'exécution et la couleur se cerne.

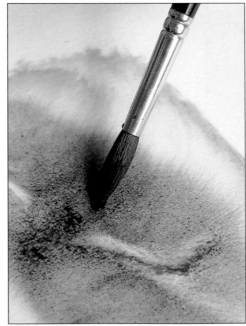

3 Le peintre estompe les contours du lavis en tapotant la peinture humide avec un petit morceau d'éponge qui absorbe une partie de la couleur. Quand on débute avec l'aquarelle humide, les effets sont déconcertants ; les éléments liquides paraissent incontrôlables. Tant de choses peuvent survenir ; un papier qui se détrempe, un pinceau trop chargé de couleur, une peinture trop claire ou trop foncée. Mais tant que la peinture est humide, il n'y a pas lieu de s'inquiéter. Ci-dessous, par exemple, le peintre a lavé les contours en absorbant l'excès de couleur au pinceau pour les estomper. Avec l'éponge, il a éclairci les zones inférieures des nuages.

4 Voyez ci-dessous comme la technique du lavis est spectaculaire. L'intervention du peintre est pourtant minime. Les effets sont en grande partie obtenus en travaillant la peinture sur le support et en laissant au matériau une certaine liberté afin de tirer profit de l'effet du hasard. Lorsque vous aurez acquis une certaine maîtrise de l'eau, de la peinture et du papier, vous serez plus à même d'exploiter cet élément fortuit inhérent au procédé. En quelques touches, avec la pointe du pinceau et un certain contrôle de la peinture humide, l'artiste a su créer l'atmosphère du ciel. Notez que la couleur n'a pas débordé de la zone humide circonscrite au départ.

3

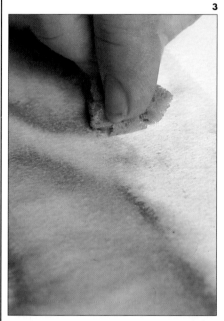

4

5

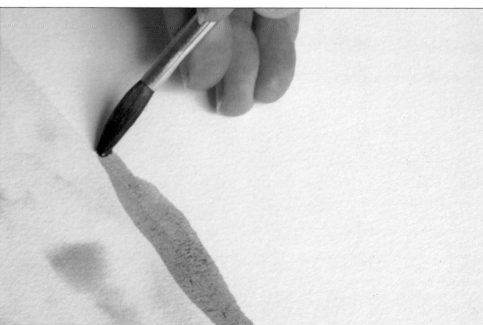

5 Nous voyons ci-contre le peintre employer la méthode sèche pour accentuer une bordure. Avant d'appliquer cette technique assurez-vous que la peinture est bien sèche. Préparez un lavis avec du noir de fumée et à l'aide du pinceau en martre n° 8, couchez une bande grise évoquant les collines éloignées. Comparez l'intensité du ton avec celle du tableau terminé.

6 Ajoutez du noir de fumée au mélange et appliquez une large bande de couleur pour définir les collines rapprochées. Un ton plus soutenu donne une impression de proximité, c'est le principe de la perspective aérienne, selon laquelle, plus les objets sont éloignés, plus leur couleur s'éclaircit. Notez comme le peintre a suggéré l'impression d'espace et de distance simplement en variant l'intensité des bandes de couleur.

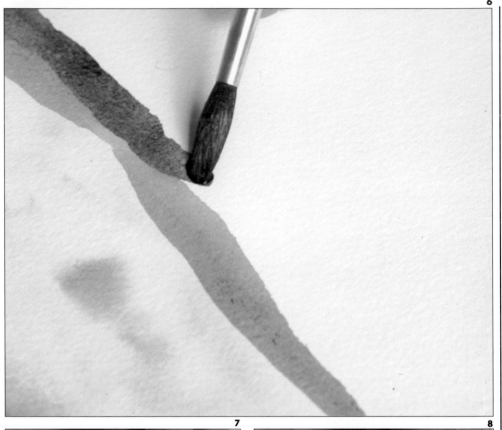

7 Ensuite, vous définirez le premier plan avec un lavis très dilué. Travaillez rapidement, tout en conservant une bande de peinture humide (en pleine eau) afin d'éviter les démarcations et procédez ainsi jusqu'au bas du tableau. Aux endroits où les lavis se superposent, des zones plus foncées viennent enrichir l'espace du second plan.

8 Imbibez le pinceau du même mélange, puis réalisez le bosquet sur la colline. Cet élément du paysage met en valeur la qualité transparente de l'aquerelle et la richesse des effets obtenus par superposition des couches.

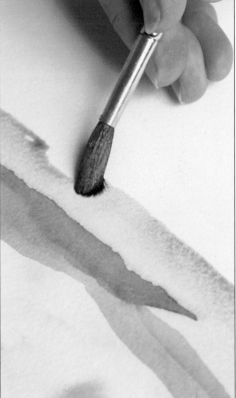

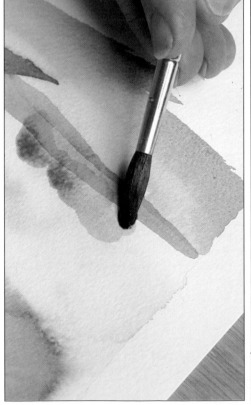

9 Une zone de couleur plus dense est appliquée pour faire ressortir l'austérité du bosquet sur le fond clair du ciel. Cet élément du paysage donne toute sa vigueur au tableau où, par ailleurs, les éléments ne sont que suggérés.

À ce stade, le peintre prend du recul pour mieux juger l'effet d'ensemble. Il décide d'ajouter un dernier lavis qui donnera consistance au premier plan et le fixera dans la perspective.

Deux versions du même tableau sont illustrées ci-dessous. Dans le premier, les zones sont mal définies. Le passe-partout placé sur le second joue le rôle d'un cadre fictif ; il délimite les frontières et permet de trouver l'angle de vision le mieux adapté. Confectionnez un passe-partout aux dimensions voulues et utilisez-le à plusieurs reprises au cours de l'exécution. Il affinera votre vision et vous permettra de distinguer les zones trop contrastées, de celles insufisamment travaillées. Le but de ces

exercices est avant tout pratique, le résultat est en soi moins important que l'expérience acquise, mais il n'est pas inutile pour l'amateur d'encadrer ses premiers travaux, car ils acquièrent le statut d'œuvres et l'encourage à persévérer. Vous serez peut-être même agréablement surpris.

Noir de fumée

9

Ciel nuageux 2
LAVIS EN TROIS COULEURS

Sans doute êtes-vous déjà séduit par la richesse des tons et la diversité des effets obtenus avec une couleur. Il est préférable au début d'utiliser peu de couleurs et de concentrer ses efforts sur la maîtrise des différentes techniques de l'aquarelle. En réalité, les peintres de métier utilisent une palette limitée. On retrouve dans l'œuvre d'un artiste des constantes en matière de couleur, ce qui n'exclut pas que cette palette de base s'enrichisse à des fins particulières.

C'est la transparence caractéristique de la peinture à l'aquarelle qui permet à la blancheur du papier de lui communiquer cette luminosité remarquable. Ainsi, on peut superposer des lavis de différentes couleurs, le second modifiant la couleur du premier pour en créer une troisième, ou en renforcer la tonalité. Nous voyons ci-dessous le peintre utiliser cette technique, il ajoute de nouvelles couleurs sur le tableau originellement peint en camaïeu. L'effet obtenu rappelle une gravure coloriée à la main. Faites un essai, sur une peinture bien sèche, sinon les couches risquent de s'interpénétrer et la teinte de se modifier.

1

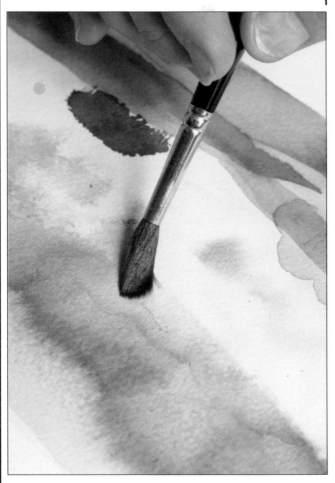

2

1 Le peintre utilise un pinceau n° 8 en martre et deux couleurs, du bleu Winsor et de l'ocre jaune. Il dépose un peu de bleu dans un godet en porcelaine et le dilue avec le pinceau mouillé d'un mouvement rapide.

Le succès de cet exercice dépend de la rapidité et de la fermeté de l'exécution. Il faut, pour cela, avoir préalablement défini les zones à couvrir et disposer d'une quantité suffisante de peinture pour toute l'exécution. Ici, le peintre a utilisé le lavis bleu sur la partie du ciel. Notez comme la grisaille sous-jacente est visible en transparence.

2 Puis, de nouveau, préparez suffisamment de peinture avec de l'ocre jaune et appliquez le lavis rapidement sur toute la surface du premier plan. Cela l'enrichit d'une coloration très ténue.

3 Comme à la page précédente, nous avons fait usage d'un cadre pour donner au tableau une apparence achevée. Préparez une série de passe-partout correspondant aux formats des feuilles sur lesquelles vous travaillez et en cours d'exécution encadrez votre travail, vous vous rendrez mieux compte des effets obtenus, à mesure que vous progressez.

L'aquarelle se distingue des autres techniques picturales. D'autres peintures à l'eau, comme la gouache, certaines encres ou l'acrylique, sont des peintures opaques. Elles font appel à la peinture blanche pour obtenir les tons les plus clairs et à la peinture noire ou de même teinte pour les plus foncés. La technique de l'aquarelle est fondamentalement différente puisque les tons sont éclaircis par dilution et par conséquent, plus le mélange est clair, plus le blanc du papier transparaît. Aussi, le rôle du support, c'est-à-dire le papier, tant par sa texture que par sa couleur, est primordial dans l'effet final. Dans notre démonstration, par exemple, les tons les plus pâles se trouvent dans la zone du ciel au-dessus de l'horizon où le peintre a appliqué un fin lavis bleu.

L'autre méthode pour créer des tons soutenus est celle de la superposition des couches ; elle est employée ici pour le plan intermédiaire. Dans les autres techniques, une couleur généralement en dissimule une autre. Notez comme ici l'ocre jaune et les lavis grisés loin de s'oblitérer, enrichissent la tonalité sous-jacente du tableau.

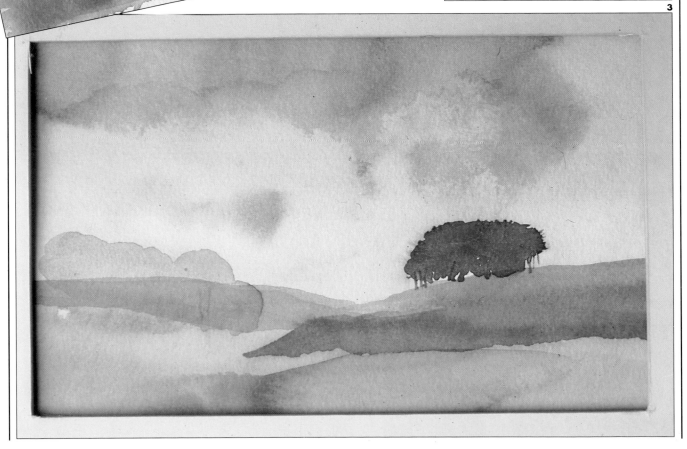

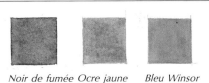

Noir de fumée *Ocre jaune* *Bleu Winsor*

3

La plage
LAVIS DÉGRADÉS

Pour ce paysage dénudé vous emploierez un lavis dégradé. Il s'agit de commencer par l'intensité maximum pour aboutir au ton le plus clair par une diminution tonale progressive. Le dégradé évoque avec bonheur un ciel sans nuage s'éclaircissant vers l'horizon. Par une chaude journée d'été, le bleu vif au zénith est modifié à l'horizon par la brume de chaleur. Ce dégradé crée une impression d'espace : le bleu soutenu est au-dessus du regard de l'observateur et la couleur claire est perçue comme étant plus éloignée.

Les deux procédés sont possibles : en humectant l'endroit où le ton le plus clair doit se trouver, vous amenez la couleur vers cette zone. Soit par dilution progressive, soit en trempant le pinceau dans l'eau claire et en l'appliquant directement sur le papier, ou encore en ajoutant de l'eau directement au mélange. Exercez-vous avant d'entreprendre le tableau définitif, de façon à pouvoir le réaliser d'une seule traite. Il ne faut pas laisser le temps au papier de sécher ou à la peinture de se cerner. Un dégradé s'exécute en un tour de main.

Le sujet est simple, mais intéressant : plusieurs franges de couleur et quelques détails au premier et au second plan. Observez la simplicité du modèle et concentrez vos efforts sur la maîtrise du procédé. Par la suite, vous serez plus ambitieux dans le choix des sujets.

1 Matériel Papier : 185 g. Format : 225 mm × 375 mm. Pinceaux : martre n° 3 et 8.

Composez un mélange de bleu Winsor et de gris Payne. Inclinez le support, puis avec le pinceau n° 8 imbibé, procédez de gauche à droite en appliquant une large bande de couleur sur le haut de la feuille. Levez le pinceau en fin de ligne et rechargez-le de peinture pour appliquer une seconde bande dans le sens inverse, en ayant soin de reprendre le filet d'humidité. Diluez le mélange et appliquez une nouvelle bande, ainsi de suite jusqu'en bas.

1

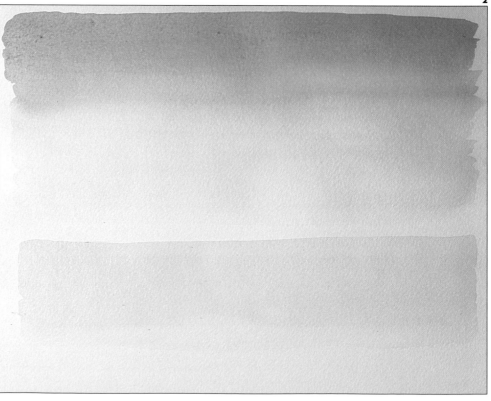

2

Le peintre a choisi un sujet simple ; une plage de sable adossée à une bordure végétale et des collines basses.

2 Appliquez le second lavis de couleur ocre et gris Payne comme précédemment. On distingue ci-contre les deux zones de couleur.

Il faut appliquer le lavis rapidement sur un plan incliné pour obtenir une absorption régulière et éviter le retrait de la zone humide, ce qui causerait des rétractions et des poches de couleur.

3 Après séchage complet des lavis, appliquez un mélange à sec, avec du vert de vessie et du gris Payne pour créer une bande grossière de verdure en bordure de plage. Simplifiez votre travail en accordant plus d'attention aux grandes lignes qu'aux détails.

Il importe de vous familiariser avec la peinture et les réactions de celle-ci dans diverses circonstances. À la lumière de cette pratique vous gagnerez en confiance et trouverez les données de votre propre langage.

4 Pour ce détail, utilisez le manche de votre pinceau sur la peinture encore humide et faites des traits simulant les irrégularités de la végétation.

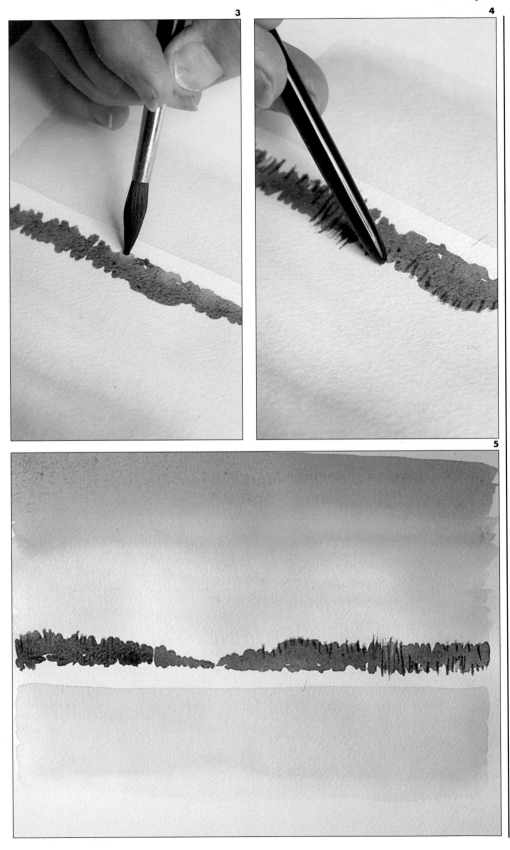

5 Jusqu'à présent, vous n'avez appliqué que trois surfaces de couleur dont les deux lavis dégradés du ciel et du sable et la frange de végétation « humide sur sec » travaillée avec le manche du pinceau. Néanmoins, vous voyez votre peinture prendre forme et le paysage s'affirmer. Maintenant un peu de recul s'impose pour juger des modifications à apporter. Cette étape est de première importance, particulièrement pour une aquarelle de taille réduite et peinte à plat. Car vous aurez certainement tendance à travailler courbé au-dessus de votre peinture et n'aurez pas le recul du peintre travaillant sur un chevalet.

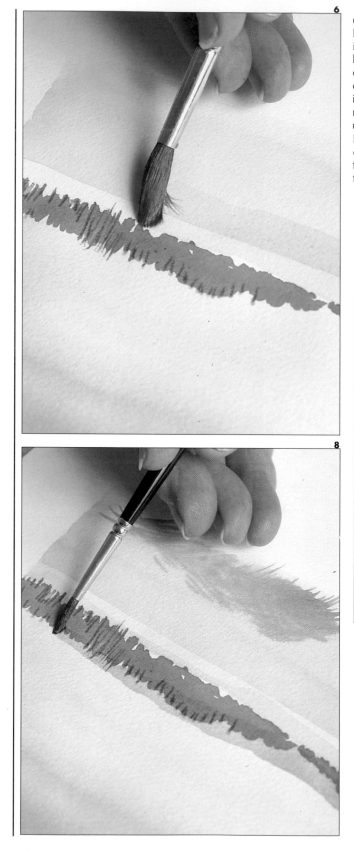

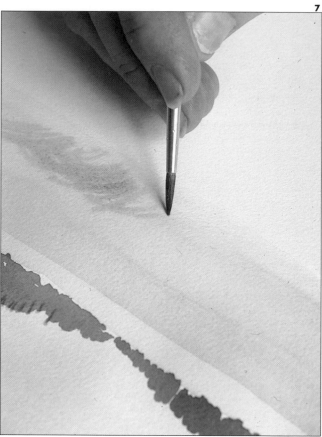

6 Le peintre, pour donner de la profondeur au plan intermédiaire, applique un lavis d'ocre jaune mélangé d'une touche de gris Payne et de vert de vessie. Ce détail illustre parfaitement la manière dont on peut enrichir une couleur par superposition. Ici, une seule bande de couleur crée un ocre clair sur fond blanc et un ton plus foncé sur le lavis précédent.

7 Appliquez le lavis ocre sur tout le premier plan et tandis que la peinture est encore humide, à l'aide d'un pinceau n° 3 en martre, esquissez des ajoncs. Remarquez la dispersion de la couleur sur le papier humide et les contours fondus. Comparez ceux-ci aux contours nets obtenus sur papier sec.

8 Les collines à l'horizon ont été exécutées à l'aide d'un pinceau en martre n° 3 et d'un lavis gris Payne et bleu Winsor. Remarquez la ligne clairement définie, car obtenue avec la méthode sèche. Comparez celle-ci avec le flou des ajoncs du premier plan.

9 Vous pourrez apporter la dernière touche à ce tableau en ajoutant sur le sable une zone ombrée. Composez un lavis de gris Payne et d'ocre, celui-ci atténuera la nudité et la monotonie de la plage.

Les exercices proposés dans ce chapitre, nous ont permis de vous présenter les techniques de base de l'aquarelle. Les chapitres suivants sont destinés à développer et à consolider cette introduction. L'aquarelle est une technique picturale qui permet toutes sortes d'expériences. Tout aquarelliste doit évidemment posséder des notions sur l'art du dessin, la perspective, la composition et les couleurs, mais celles-ci n'excluent pas la connaissance pratique des qualités physiques de cette discipline. La maîtrise d'une technique ne suffit certes pas à faire de quiconque un artiste, mais elle peut y contribuer. Un grand poète sans moyen d'expression, comme l'écriture, serait bien en mal d'exercer son talent. L'aquarelle n'est donc qu'un des moyens d'expression offerts à l'artiste peintre. Quand vous aurez atteint le stade où la technique est devenue une seconde nature, vous pourrez alors l'utiliser comme un moyen et non comme une fin.

L'apprentissage de toute discipline exige l'application de règles que l'on aimerait quelquefois pouvoir contourner. Mais la liberté que donne la maîtrise d'une technique ne peut s'acquérir qu'au prix d'efforts soutenus.

Gris Payne *Ocre jaune*

Bleu Winsor *Vert de vessie*

9

Chapitre 4
Premières techniques

Maintenant que vous maîtrisez le lavis, vous êtes en voie de devenir un aquarelliste confirmé. Mais ne laissez pas s'étioler votre enthousiasme initial, il vous aidera à surmonter les difficultés et les frustrations. Dans ce chapitre, nous vous ferons franchir une nouvelle étape. Vous découvrirez bientôt les contradictions de l'aquarelle. Après avoir tant insisté sur l'absence de peinture blanche et les contraintes qui en découlent, comme l'impossibilité de recouvrir une teinte foncée d'une couleur claire, nous allons maintenant nous contredire. Dans les premières pages de ce chapitre, nous examinerons les divers moyens permettant de « décoller » ou de laver le pigment d'une peinture encore humide ou même sèche. Pour nombre de peintres, appliquer la couleur par couches, l'absorber par endroits, l'ajouter sur un fond humide ailleurs, sont des procédés étroitement liés à la technique picturale.

Mais l'aquarelle ne s'acquiert qu'à force de pratique, car il n'existe aucun substitut à l'expérience personnelle. Seule la discipline apporte l'aisance et la confiance qui conduisent du stade de l'initiation à celui de la découverte et de la maîtrise. Votre but n'est pas de singer les autres, mais si vous vous inspirez de leur savoir-faire, ce que vous aurez assimilé, vous le restituerez avec la griffe de votre facture.

Nous examinerons également en détail le rôle du pinceau. Il ne s'agit pas d'un simple outil destiné à transporter la peinture du tube à la palette et de la palette au papier. C'est également un instrument de dessin, capable d'évoquer la matière, de créer le détail descriptif ou la touche significative, en somme, un moyen d'expression important. Comme nous l'avons indiqué au chapitre sur le matériel, il existe une myriade de formes, de tailles et de matériaux de fabrication. Certains peintres font appel à une gamme importante, d'autres à une sorte ou deux. Mais chaque pinceau offre des possibilités multiples, selon la façon dont on le tient, la rapidité du trait, le mouvement qu'on lui imprime, de sa trempe et du papier utilisé. Apprenez à connaître vos pinceaux — leur rôle dans l'arsenal de l'aquarelliste est de premier ordre.

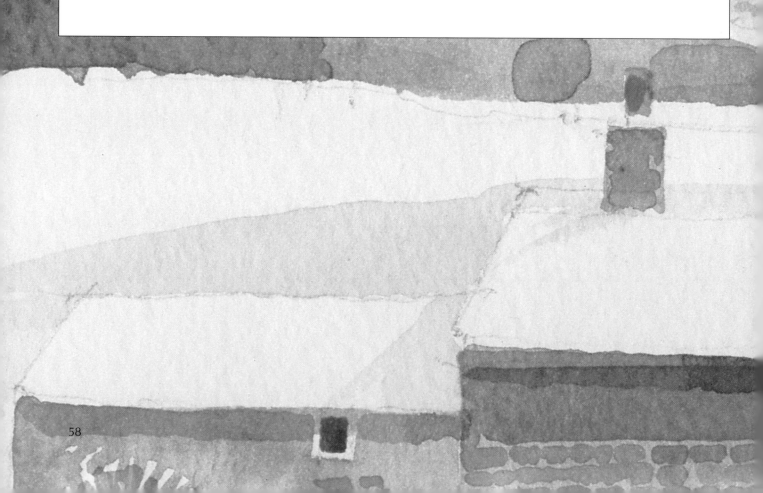

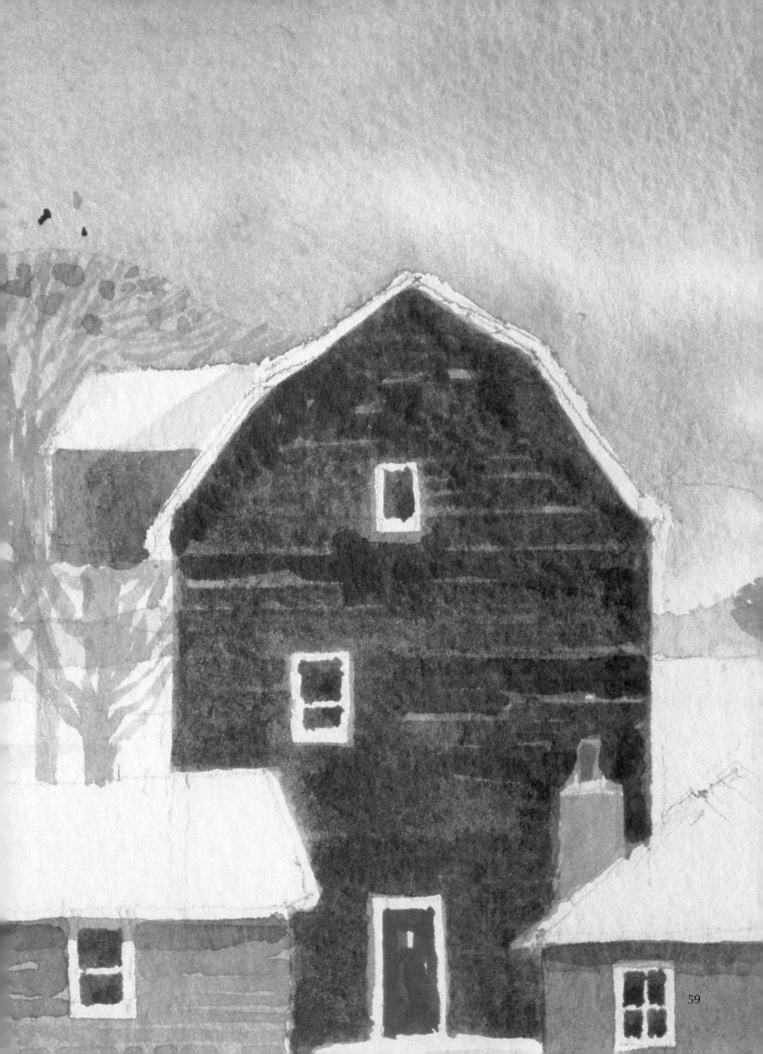

Techniques

COMMENT « DÉCOLLER » LA COULEUR

Dans le chapitre précédent nous avons évoqué l'absence de peinture blanche sur la palette de l'aquarelliste et les contraintes qui en découlent. C'est-à-dire l'obligation d'utiliser le blanc du papier et de créer les couleurs claires par dilution des pigments, donc de réserver les blancs et les zones claires à l'avance. Mais chaque règle a ses exceptions et les gens de métier s'ingénient à surmonter les contraintes propres à leur technique.

La peinture à l'aquarelle est très fluide et requiert un temps de séchage. Avant que la peinture ne sèche, on peut éclaircir ou « laver » une couleur. Le succès de cette en-treprise dépend de plusieurs facteurs : le temps écoulé depuis l'application, le pouvoir colorant des pigments et la qualité du papier. Nous avons vu que chaque pigment avait ses propriétés et que le pouvoir colorant de certains ne permettait pas de les modifier une fois appliqués. Le bleu Winsor et le cramoisi d'alizarine font partie de cette catégo-rie ; dans la plupart des cas ces pigments sont indélébiles. En outre, le papier se prête plus ou moins au lavage en fonction de son grain et de son encollage. Le papier à grain moyen est sans doute celui qui se prête le mieux à ce genre de traitement.

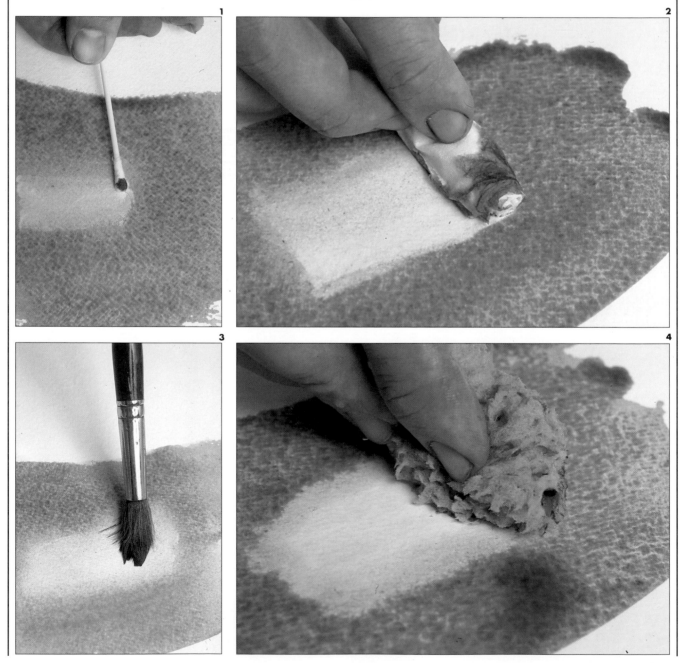

On peut « décoller » la peinture humide à l'aide d'un mouchoir en papier, d'un pinceau ou d'un tissu fin, pour corriger une erreur ou absorber un excès d'humidité. Mais ces techniques s'emploient aussi à des fins plus intéressantes, notamment pour créer des effets particuliers : des nuages dans un ciel bleu, des vagues à la surface de l'eau, un reflet sur un vase. Ces effets sont en quelque sorte des « dessins » dans la peinture.

Lorsque la couleur est sèche, il est encore possible d'intervenir, que ce soit pour une correction ou un effet particulier. Les illustrations reproduites ci-dessous vous

initient à l'utilisation du papier de verre ou d'une lame. Mais, méfiez-vous, car ces instruments entament la surface du papier. Par contre, ils seront très utiles si vous cherchez à créer des effets de matière. Nous ne pouvons que vous inciter à explorer ce domaine !

Et maintenant, exécutez un aplat et mettez en pratique nos suggestions.

1 Les cotons-tiges sont très utiles ; ils sont d'une manipulation extrêmement aisée. Exercez-vous à créer divers effets.

2 Les mouchoirs en papier, d'un fort pouvoir absorbant, sont aussi très utiles. Voyez ci-contre, le peintre en utilise un sous forme de tampon pour décoller la peinture encore humide.

3 On peut utiliser un pinceau pour « ouvrir » un blanc. Lavez celui-ci avec soin dans de l'eau claire puis égouttez-le sur un chiffon. Passez-le sur la couleur, vous remarquerez qu'il en absorbe une partie. Essuyez la peinture avec du papier absorbant et recommencez l'opération. Si vous traitez de grandes surfaces trempez votre pinceau dans l'eau de temps à autre.

4 L'éponge tient une place essentielle parmi les outils de l'aquarelliste. Son pouvoir absorbant en fait un instrument idéal pour ce travail, en particulier pour éclaircir de larges zones à créer des formes nuageuses dans un ciel. Tous les spécialistes de fournitures pour artistes en vendent mais vous en trouverez dans le commerce à moindre prix, que vous découperez en fonction de vos besoins. Il importe peu qu'elle soit naturelle ou synthétique.

5

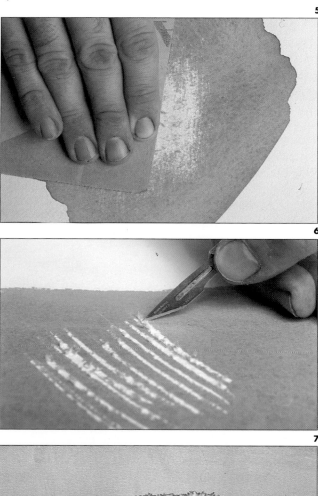

6

7

5 Les exemples illustrés sur ces pages ont été faits sur une peinture sèche ou presque. Ici, un fin papier de verre est utilisé pour éclaircir une zone. Même passé légèrement, il entame la surface du papier, mais si la peinture est sèche et que vous voulez la modifier, c'est sans doute le seul moyen.

6 Ci-contre, la pointe d'une lame peut servir à différentes fins. Là, également, le papier est endommagé. Mais si vous désirez ajouter des détails imprévus, en fin d'exécution, ce procédé s'avère efficace. Il vous permettra aussi de créer un effet de relief particulier.

7 Cette technique d'estompage est parfois le résultat d'un accident, tel un peu d'eau renversée sur la peinture sèche. Pour « décoller » les pigments plus facilement, laissez l'eau agir quelques minutes. Des particules tendent à s'accumuler sur le pourtour de la zone humide et forment un cerne. Cette méthode qui permet d'obtenir des effets de matière démontre qu'il est possible d'éclaircir certaines peintures sèches.

LES CONTOURS

L'aquarelle est une technique fondée sur quelques principes simples mais doués d'infinies possibilités. Nous aimerions attirer votre attention sur les différents contours obtenus avec les deux procédés, humide et sec. Peut-être la question des contours ne vous a-t-elle jamais effleuré l'esprit, et pourtant ceux-ci nous fournissent des renseignements essentiels sur notre monde visuel. Par exemple, la distance estompe les contours, tandis que la proximité les définit clairement. Dans les arts picturaux, ces lois sont exploitées en perspective aérienne pour produire des effets de distance. Les contours nets suggèrent également la clarté. Par une belle journée de soleil, les zones de lumière et d'ombre sont très contrastées et les contours nettement définis. Ainsi, vous peindrez quelques ombres très soutenues pour suggérer la lumière.

La qualité des contours est également importante dans la description des formes. Pour rendre compte du modelé d'un objet arrondi sous un certain éclairage, on choisira un fin dégradé ; une couleur se fondant dans une autre. Cet effet s'obtient de plusieurs façons. On peut juxtaposer des touches de couleurs dissociées qui se mélangent sur la rétine, ainsi, des détails qui à proximité semblent grossiers, sont perçus à distance comme des gradations subtiles. Mais vous pouvez employer une méthode plus subtile qui consiste à fondre les couleurs entre elles, ce qui évite la rupture des tons. À cet effet, la technique humide qui permet aux couleurs de se fondre entre elles est idéale. Pour mieux comprendre la question des contours et le comportement des pigments en diverses circonstances, nous suggérons les exercices suivants — mais en l'occurence, la théorie ne peut se substituer à la pratique.

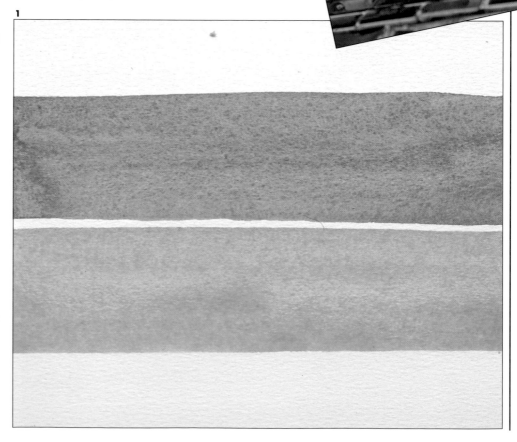

Les pots à confiture font d'excellents récipients à eau. Comme les aquarellistes, vous inventerez des fonctions inusitées aux objets usuels.

1 Sur une feuille de papier sec, exécutez deux bandes de couleur légèrement espacées. Les teintes employées ici sont : le mauve permanent et le bleu de Prusse. Laissez sécher la peinture. Notez la netteté des contours sur papier sec. D'autre part, l'espace laissé entre les bandes de couleurs empêche la compénétration de celles-ci. Si le temps vous manque, en plein air par exemple, ce détail sera fort utile. Supposons que vous vouliez peindre le ciel et les collines à l'horizon mais que vous n'ayez pas le temps de laisser sécher le ciel. Vous pouvez toujours prévoir un espace entre les deux couleurs, que vous comblerez ultérieurement. La largeur de cet espace sera fonction du papier employé, car la peinture diffuse plus ou moins selon la qualité du papier. Là encore, c'est l'expérience qui vous guidera.

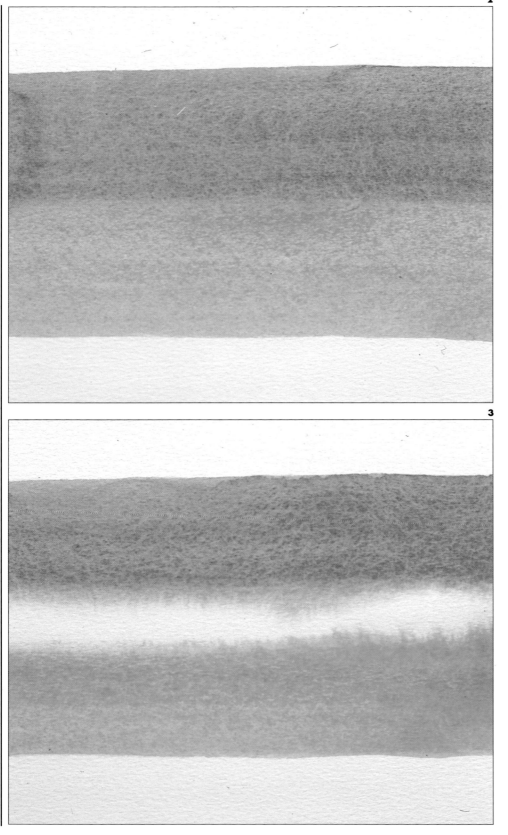

2

2 Ensuite, avec les mêmes couleurs et suivant la méthode sèche, exécutez deux nouvelles bandes en vous assurant cette fois que les deux extrémités s'effleurent à peine. Laissez sécher. Voyez comme les couleurs qui s'interpénètrent au point de rencontre perdent leur définition. D'autre part, vous noterez que plus la peinture est humide plus l'osmose est prononcée.

3

3 Pour ce troisième exemple, humectez une feuille de papier et couchez deux bandes de couleurs, mais cette fois en les espaçant davantage. Comme vous le voyez, les contours des couleurs s'infiltrent dans la zone humide et adoptent un aspect vaporeux — comparez cet effet avec celui des démonstrations 1 et 2. N'hésitez pas à faire d'autres essais en variant l'espace entre les bandes.

LES EFFETS DE PINCEAUX

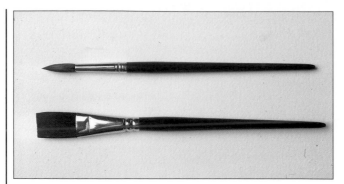

Le pinceau de l'aquarelliste, n'est pas un simple outil, uniquement destiné à transporter la couleur comme celui du peintre en bâtiment. Le pinceau est au peintre ce que la flûte est au flûtiste, c'est-à-dire un moyen d'expression. Il s'agit dans les deux cas d'exploiter toutes les subtilités de l'instrument. Le pinceau travaille de concert avec la peinture, l'eau et le papier, autant d'éléments que vous devez apprendre à exploiter. Il est parfois préférable d'immobiliser le pinceau sur le papier pour laisser diffuser la peinture, plutôt que de l'étaler. Il existe une grande variété de pinceaux, nous avons brièvement abordé ce sujet en début

Pinceau rond n° 9, Martre Kolinski

Les essais ont été réalisés comme suit *(de gauche à droite et de haut en bas)* :
Hachures régulières, mouvement du poignet.
Traits verticaux rapides, mouvement du poignet.
Hachures vigoureuses, mouvement de l'avant-bras.
Moucheté, pointe du pinceau, mouvement de l'avant-bras.
Rotation du pinceau sur la panse.
Moucheté tamponné.

d'ouvrage (chapitre 2). Mais il n'est pas nécessaire d'en acheter un grand nombre. La plupart des peintures dans cet ouvrage ont été réalisées avec un ou deux au plus. Cela suffira pour débuter, mais apprenez à bien les maîtriser. Essayez plusieurs manières de les tenir ; près de la virole métallique, au milieu du manche ou plus haut ; le mouvement s'en trouvera influencé ainsi que les résultats obtenus. Hormis les travaux méticuleux, vous remarquerez qu'une prise assez souple donne de meilleurs résultats. Étudiez maintenant les divers effets possibles. Suivant la surface à couvrir, vous adopterez un mouvement de poignet,

d'avant-bras ou d'épaule, s'il s'agit d'une grande surface. Essayez ces différentes possibilités de traits longs ou courts, comme nous l'avons fait ici, en utilisant deux pinceaux ; un plat et un rond de la même taille. Voyez la diversité des effets obtenus avec chacun d'eux. Utilisez la pointe, la panse et la base près de la virole. Plus vous pratiquerez ces mouvements, plus grand sera votre contrôle du pinceau.

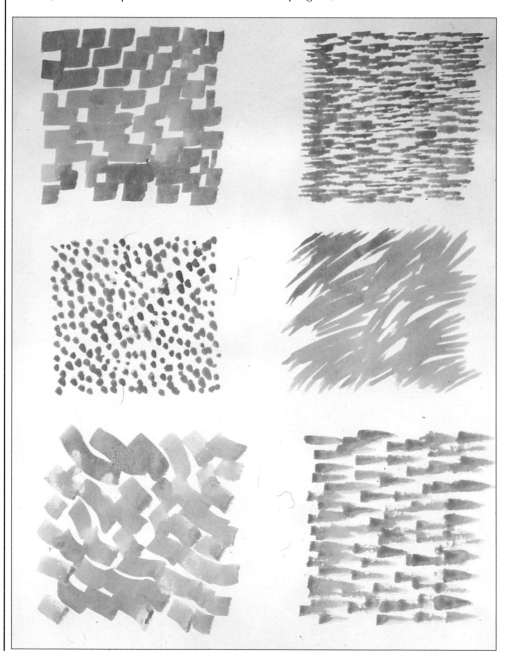

Pinceau plat
3/4 oreille de bœuf

Les essais ci-contre ont été réalisés comme suit *(de gauche à droite et de haut en bas)* :
Avec le bord plat du pinceau, de gauche à droite d'un poignet ferme.
Traits, avec le bout plat du pinceau.
Mouchetés, avec l'angle du pinceau.
Hachures rapides, mouvement du poignet dans un sens puis dans l'autre.
Plat du pinceau, d'un mouvement souple du poignet.
Marque poinçonnée, avec le côté du pinceau.

LA TECHNIQUE DU PINCEAU SEC

Il s'agit d'une technique délicate qui utilise, comme son nom l'indique, un pinceau à peine humide. On trempe celui-ci dans la peinture puis on en essore l'excès entre le pouce et l'index ou sur un chiffon. Ce faisant les poils du pinceau s'écartent et l'on obtient de légères hachures créant un effet plumeté. Imaginez la patience infinie et la finesse du pinceau qu'il faudrait pour réaliser cet effet autrement. La technique du pinceau sec permet d'obtenir toute une série d'effets et nous l'avons employée dans cet ouvrage pour définir l'herbe ou son reflet, en bordure du chemin. Mais elle peut servir également pour suggérer des arbres dépouillés au loin ou des branchettes vues de près, des plumes ou de la fourrure. Exercez-vous sur différents supports et avec d'autres pinceaux. Explorez les richesses de cette technique en vous livrant à toutes sortes de fantaisies, avec des brosses par exemple.

1 Utilisez un godet pour préparer un mélange de la teinte de votre choix. Faites un essai de couleur sur une feuille — si la teinte est trop claire, la technique ne sera pas mise en valeur.

2 Essorez l'excès de peinture sur un buvard ou entre le pouce et l'index. Ceci a pour effet d'essuyer votre pinceau et d'en séparer les poils, qui forment de petites touffes effilées.

3 Avec la pointe du pinceau, faites une série d'impressions sur une feuille de papier sec. Les poils impriment non pas un trait mais plusieurs.

4 Le peintre a exécuté ainsi tout un fin réseau de marques, pour illustrer les ressources de cette technique.

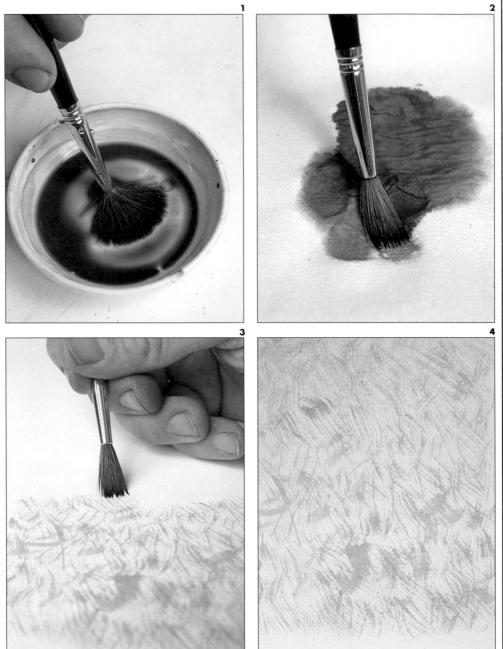

LA STRUCTURE DU PAPIER

Dans le chapitre 2, nous avons rapidement abordé la question du papier à aquarelle. Ici, nous examinerons les effets de peinture dus au grainage. Pour un débutant le grain moyen est mieux adapté. La structure du papier, satinée ou grenue, joue un rôle capital dans le résultat obtenu. Observez les œuvres des peintres et vous verrez que les petites aquarelles fouillées sont exécutées sur un papier à grain fin, tandis que celles de grandes dimensions, peintes d'un pinceau large, sont réalisées sur un papier à grain épais. L'illustrateur par exemple préfère un papier lisse dont la surface lui permet un travail fouillé et se prête mieux à la reproduction photographique, qui laisse apparaître les creux et les ombres du gros grain. La structure du papier détermine le grain, qui à son tour affecte le maniement du pinceau et par conséquent le style de peinture. Le papier épais a une grande capacité d'absorption et possède une surface grenue qui résiste au pinceau. Inversement, sur un papier satiné le pinceau ne rencontre aucune résistance.

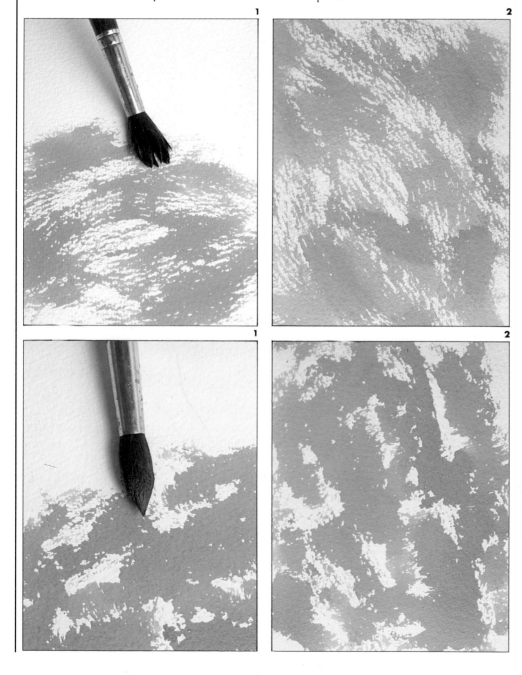

1 **2**

1 **2**

Les frottis

1 Ce terme, généralement appliqué au procédé de la peinture à l'huile, décrit des applications de peinture irrégulières au travers desquelles apparaît le support ou le fond. Ci-contre le peintre imbibe son pinceau de couleur, il en essuie l'excès et l'applique par mouvements rapides.

2 Vous voyez ici l'effet obtenu, le blanc du papier apparaît au travers de la peinture. La structure du papier favorise cet effet — un papier lisse aurait produit un résultat moins heurté.

La rotation

1 Ici, le peintre a imbibé son pinceau de peinture, il applique la panse sur le papier et le déplace dans un mouvement rotatif.

2 Comme vous le remarquerez l'absorption est inégale, les crêtes sont recouvertes immédiatement tandis que les interstices demeurent parfois vierges. Ces effets sont accentués par la structure du papier.

Un chemin de campagne

LA TECHNIQUE DU PINCEAU SEC

Nous vous présentons à ce stade, des sujets un peu plus ambitieux faisant appel à la technique du pinceau sec. Les lavis sur papier humide et papier sec, qui sont la base de l'aquarelle, gardent toute leur importance, mais votre main a certainement acquis de l'habileté et de l'assurance. Chaque nouvel acquis ne vous en réservera pas moins de nouvelles surprises, autant agréables qu'instructives. Alors que vous croyiez posséder la technique, votre papier subit des déformations, la peinture fait des poches ou se rétracte et votre lavis est irrégulier. Mais n'oubliez pas que ce sont vos débuts, à ce stade l'œuvre en soi importe peu. Il est certes agréable de voir ses œuvres encadrées, mais tout exploit se mérite. D'autre part, les erreurs sont généralement aussi enrichissantes que les succès, et si vous avez le bon sens d'accorder plus d'intérêt à l'apprentissage qu'au tableau fini, vous aurez le courage d'admettre l'erreur et d'abandonner toute entreprise vouée à l'échec. L'objectif est d'acquérir une technique solide et non de mener à terme une réalisation maladroite.

Mis à part quelques éléments nouveaux, le sujet est en réalité plus simple qu'il ne paraît. Considéré comme une composition abstraite, il se réduit à un ensemble de formes arrondies s'emboîtant les unes dans les autres. Le chemin qui part du premier plan en dessinant une courbe dans le plan intermédiaire pour disparaître à l'horizon, est le centre d'intérêt grâce auquel l'œil pénètre dans le tableau et le survole. Les formes simples s'avèrent souvent agréables à l'œil, et ce qui semble élémentaire au peintre peut fasciner l'observateur. Toute image figurative est abstraite. Dès que vous commencez à construire un tableau vous le réduisez à ses composantes, c'est le processus de créativité — il ne s'agit pas d'un paysage réel. L'art consiste à persuader l'œil de voir plus que ce qui est dans le tableau.

Cette esquisse a été réalisée sur le motif à l'aide d'un crayon tendre. Le chemin du premier plan entraîne le regard dans la distance, artifice qui crée un ensemble agréable à l'œil.

1 Matériel Papier : 185 g. Format : 225 mm × 375 mm. Pinceaux : martre n° 3 et 8.

Humectez le papier avec votre pinceau pour préparer le lavis du ciel. L'humidité doit être suffisante pour permettre à la peinture de s'étaler, mais sans excès, afin d'éviter les poches. La quantité d'eau requise est fonction du papier et de l'air ambiant. Si vous travaillez à la chaleur, le papier séchera rapidement, il vous faudra davantage d'eau que dans le cas inverse. Ci-dessous le peintre procède par petites touches de couleur qu'il laisse diffuser.

2 Tandis que le tableau sèche la couleur pénètre et s'étend sur toute la surface créant un ciel harmonieux. Comparez les tons éclaircis après séchage avec ceux de la peinture humide sur les illustrations et tenez compte de cette différence dans l'exécution de votre ciel.

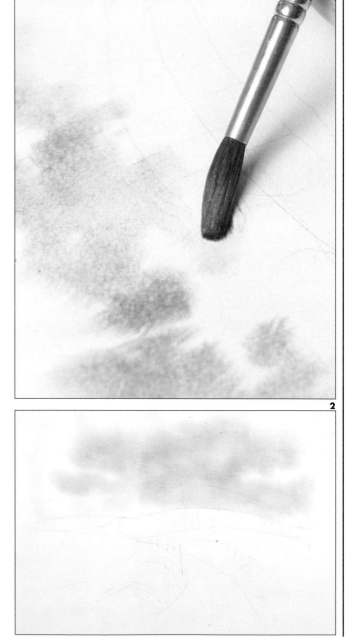

3 Préparez un lavis avec du vert de vessie et de l'ocre jaune. Faites un essai sur le bord du papier ou un brouillon du même papier. Une structure ou une épaisseur différente peuvent causer des variations de couleur étonnantes. Esquissez à grands traits le premier plan avec un pinceau n° 8 imbibé de couleur. Travaillez rapidement sans effets de nuance. Puis, tandis que la peinture est encore humide, utilisez l'extrémité du manche de votre pinceau pour dessiner les brins d'herbe qui bordent le chemin.

4 Un très léger mélange de vert de vessie définit les pentes douces des collines éloignées. Au premier plan à droite, un lavis uniforme, terre d'ombre naturelle, recouvre l'ondulation du terrain. Diluez le dernier mélange et ajoutez-lui une touche de gris Payne. Couchez ce second lavis d'un coup de pinceau.

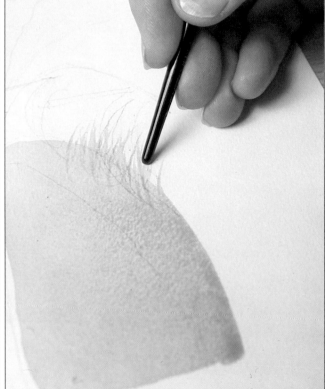

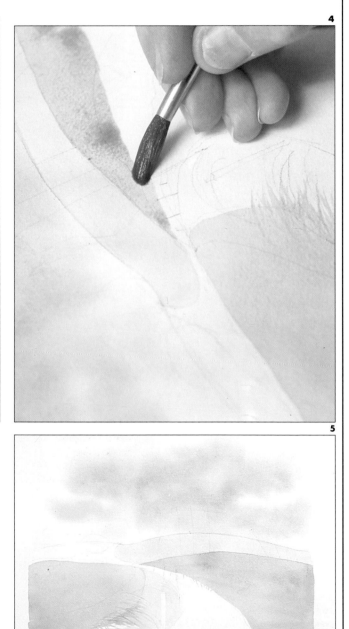

5 Le peintre a simplifié son sujet et construit le tableau par larges zones. Le débutant commet souvent l'erreur de s'apesantir sur les détails, or c'est la démarche inverse dont il faut avoir le souci. Pour bien peindre à l'aquarelle il importe de cultiver son sens de l'observation et de synthèse. D'autre part, comme les couleurs se construisent par superposition, les premiers lavis ne doivent pas être trop travaillés, ils annuleraient l'effet des couches suivantes.

6 L'aquarelle est une technique qui offre une grande souplesse ; les pratiques sur papier humide et sur papier sec permettent de créer de multiples effets. Ici, le peintre, à l'aide d'un pinceau n° 3 imbibé d'un mélange de terre d'ombre naturelle et de gris Payne, peint les conifères sur la colline. Attention ! ne vous égarez pas dans les détails, voyez cet élément comme faisant partie d'un tout. Vous devez toujours aller du particulier au général, intégrer le détail dans l'harmonie d'ensemble.

7 Dans le détail ci-dessous, le peintre travaille les pins et tandis que sèche la première rangée, il fonce la teinte du mélange avec du gris Payne et du vert de vessie.

Utilisant le pinceau comme un instrument de dessin, il suggère les contours. La forme conique est évoquée par un coup de pinceau vertical qui décrit le tronc. Des traits appliqués d'un mouvement latéral et rapide, de droite à gauche, imitent les larges branches plates. Le pinceau est un outil très maniable, capable de produire de multiples effets. Entraînez-vous sur un brouillon à rechercher la fluidité de mouvement appropriée aux formes que vous souhaitez décrire.

6
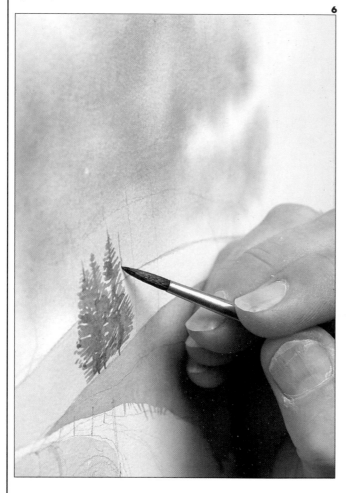

7
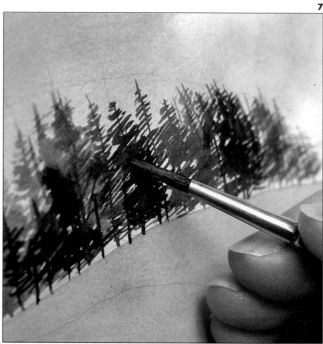

8
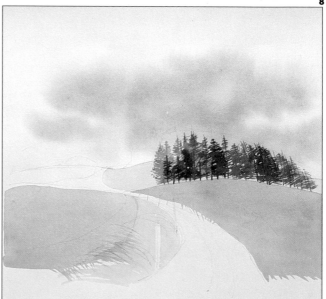

8 Observez les résultats obtenus. Prenez du recul pour mieux juger l'ensemble. Que vous travailliez d'après nature, une photographie ou cet ouvrage, comparez souvent votre peinture au modèle. Cligner des yeux vous aidera à faire la synthèse ; les endroits trop pâles vous apparaîtront et vous identifierez plus facilement les fautes de composition ou de dessin.

9 Les conifères sont secs, le peintre utilise un mélange de gris Payne pour décrire la masse des arbres dans la distance. Pour plus de vraisemblance, suggérez le profil hérissé des pins à droite à l'aide du manche de votre pinceau.

10 Utilisez du vert de vessie et du gris Payne pour la végétation au bord du chemin, à droite. Avec la pointe du petit pinceau faites une série de rapides traits légers, incurvés, plus larges à la base et s'affinant vers la pointe. À gauche, le peintre utilise un pinceau plus sec pour évoquer le fouillis des longues herbes.

11 En procédant de la même façon, le peintre enrichit le bord du chemin de détails qu'il laisse ensuite sécher. Il prépare alors un lavis couleur terre d'ombre naturelle avec une touche de gris Payne qu'il couche sur la partie gauche, sous l'horizon. Une fois sec, le premier plan est rehaussé avec quelques légers lavis composés de gris Payne, à droite, par exemple, et au bord du chemin, à gauche. La dernière touche est apportée par la frange de gris au centre du chemin pour évoquer les ornières.

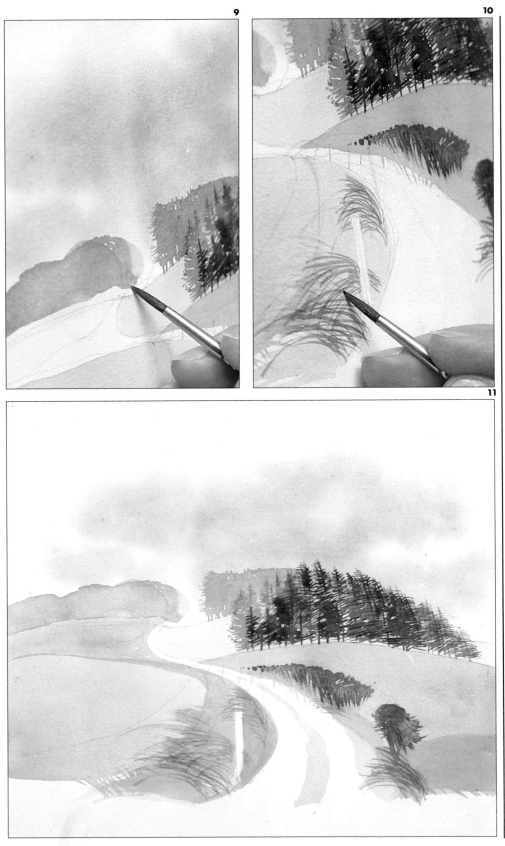

12 Préparez un mélange avec du vert de vessie et du gris Payne pour les arbres en bordure du chemin qui viendront étoffer le plan intermédiaire. Les taches vertes suggèrent des massifs d'arbustes. Par transparence les couches initiales viennent enrichir le gris d'une teinte verte.

13 Avec la pointe du manche, il faut travailler la peinture encore humide pour rompre les contours uniformes et figurer les branches. À cet effet, on peut également utiliser un pinceau fin, mais les poils risquent d'absorber la peinture alors que le manche ne fait que la déplacer.

14 Le peintre revient au premier plan. Avec du gris Payne, il ajoute une large zone d'ombre sur le chemin et les abords immédiats. Une fois sec, il emploie la technique du pinceau sec dont les effets finement striés suggèrent avec bonheur l'ombre des herbes sur le chemin. À cette fin, essorez l'excès de peinture entre le pouce et l'index ou essuyez-le légèrement sur une surface absorbante. Dans les deux cas les poils du pinceau adoptent un aspect en « dents de scie » à l'origine de cet effet.

12
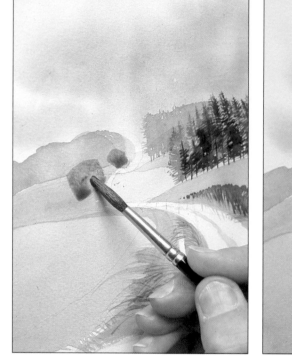

13
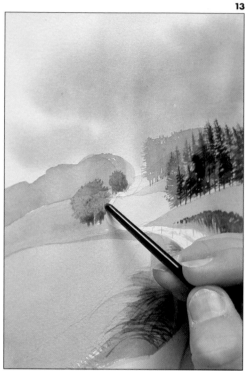

14
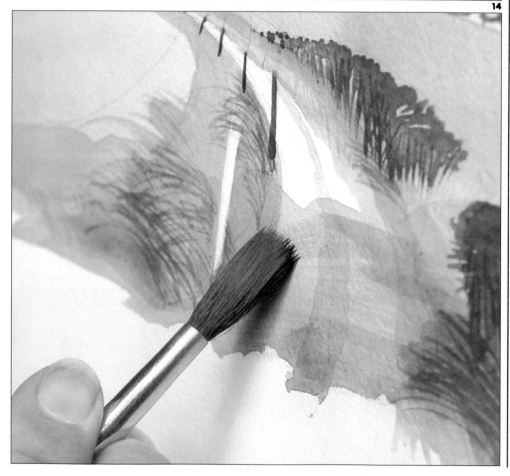

Détail
On peut apprécier ci-dessous l'effet de transparence de l'aquarelle. Le fond apparaît clairement à travers les massifs d'arbustes.

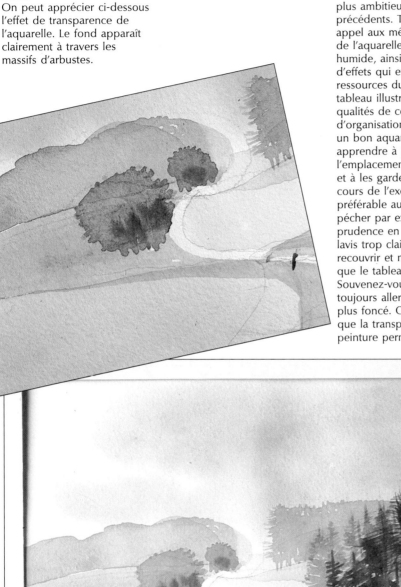

15 Ce tableau est beaucoup plus ambitieux que les précédents. Toutefois, il fait appel aux mêmes procédés de l'aquarelle sèche et humide, ainsi qu'à une variété d'effets qui exploite les ressources du pinceau. Ce tableau illustre également les qualités de contrôle et d'organisation requises chez un bon aquarelliste. Il faut apprendre à prévoir l'emplacement des tons clairs et à les garder en mémoire au cours de l'exécution. Il est préférable au début de pécher par excès de prudence en appliquant des lavis trop clairs que l'on peut recouvrir et modifier à mesure que le tableau prend forme. Souvenez-vous qu'il faut toujours aller du plus clair au plus foncé. Ce d'autant plus que la transparence de la peinture permet d'ajouter des détails en fin de travail et d'en diluer les contours avec un léger lavis — la transparence des couches inférieures n'en sera même aucunement affectée.

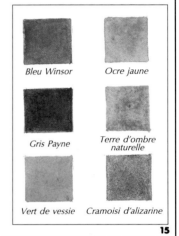

Bleu Winsor Ocre jaune

Gris Payne Terre d'ombre naturelle

Vert de vessie Cramoisi d'alizarine

15

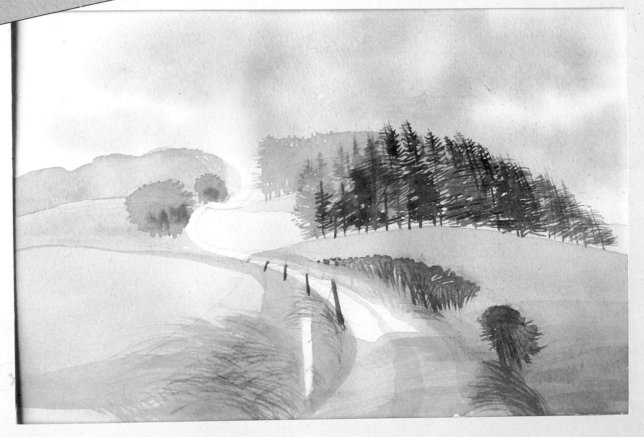

Un paysage d'hiver
COMMENT UTILISER LE BLANC DU PAPIER

L'un des aspects de l'aquarelle les plus déroutants pour l'amateur est la démarche qui consiste à peindre du plus clair au plus foncé. Un débutant a le plus grand mal à s'adapter à l'absence de peinture blanche. Si la qualité intrinsèque de l'aquarelle est sa transparence, on comprend que l'intensité de couleur s'obtienne par superposition des couches. Les pigments blancs, toujours opaques, cachent les couleurs qu'ils recouvrent et nuiraient à la limpidité de l'aquarelle — qui deviendrait une gouache. Ainsi, la peinture blanche est virtuellement bannie de l'aquarelle pure. Il serait donc préférable à ce stade d'en éviter l'usage. Lorsque vous maîtriserez mieux la technique, rien ne vous empêchera de l'associer à d'autres, mais il s'agit là de démarches plus élaborées. En règle générale, une fois que l'on a intégré une nouvelle technique elle nous semble simple, en cela l'aquarelle ne fait pas exception. Mais si vous êtes habitué à d'autres techniques picturales comme l'huile, la gouache ou les encres, vous aurez quelques difficultés à vous défaire de certains réflexes. Avec le projet suivant nous aborderons ce problème de front. Ici la neige domine le tableau, il faudra donc en prévoir les emplacements dès le début. Les reflets sur la neige viennent en second lieu, ces zones devront également être réservées. Lorsqu'un pigment foncé sera posé, vous ne pourrez l'éclaircir qu'en partie, avec une éponge ou du papier absorbant. Procéder par superposition de légers lavis est de loin la meilleure méthode. Car vous pourrez toujours les foncer, mais pas l'inverse (hormis quelques exceptions).

1 **Matériel** Papier : 300 g. Format : 225 mm × 375 mm. Crayon : 4 B. Pinceaux : martre n° 3 et 6.

Commencez par une ébauche du sujet en évitant un trop grand nombre de détails. Limitez-vous aux renseignements qui permettent de localiser les divers éléments de la composition. Dessinez d'une main légère pour ne pas laisser d'empreintes sur le papier.

2 Préparez un lavis bleu Winsor et gris Payne en quantité suffisante pour couvrir toute l'exécution. Avec un pinceau n° 6 en martre plongé dans de l'eau claire, humectez le ciel en prenant soin de suivre la ligne d'horizon et les contours du toit de la grange. La surface du lavis est délimitée par l'humidité. Le peintre applique le lavis bleu et gris sur la zone humectée.

Ce paysage de neige vous aidera à comprendre l'un des principes fondamentaux de l'aquarelle — le blanc du papier est le seul blanc dont vous disposez.

3 La technique humide est riche en possibilités. Peut-être vous direz-vous : « Encore un ciel bleu Winsor et gris Payne ! » Mais examinez la peinture de droite, vous remarquerez que l'effet obtenu est différent. La couleur a été appliquée latéralement de gauche à droite et inversement. Près de l'horizon des franges blanches créent un ciel pommelé, comme saisi dans un étau de glace.

4 Diluez de la terre d'ombre naturelle et du gris Payne pour la façade de la maison. Les bandes figurant les planches ont été recouvertes d'un ton plus foncé, appliqué sur un fond encore humide. On obtient ainsi des contours plus diffus que sur une peinture sèche.

5 Les arbres du fond sont exécutés très simplement, d'un pinceau large avec un mélange de terre d'ombre et de gris Payne. Pour les bâtiments du premier plan utilisez un lavis très léger de terre de Sienne brûlée.

6 Le tableau a pris forme très rapidement. Ceci en raison de plusieurs facteurs ; la simplicité du sujet, mais aussi la surface de neige et donc de papier vierge qui devient un élément de composition. Les zones blanches acquièrent toute leur valeur à mesure que les autres espaces sont définis. L'autre facteur de rapidité est l'échelle du tableau. Le peintre affectionne les surfaces relativement réduites, particulièrement pour des sujets d'après nature. Mais il lui arrive également de réaliser des tableaux de grand format, selon le sujet ou la commande. C'est une question de préférences personnelles — mais rien ne vous empêche de passer d'un format à un autre.

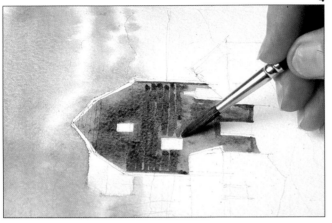

4

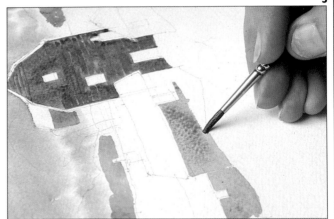

5

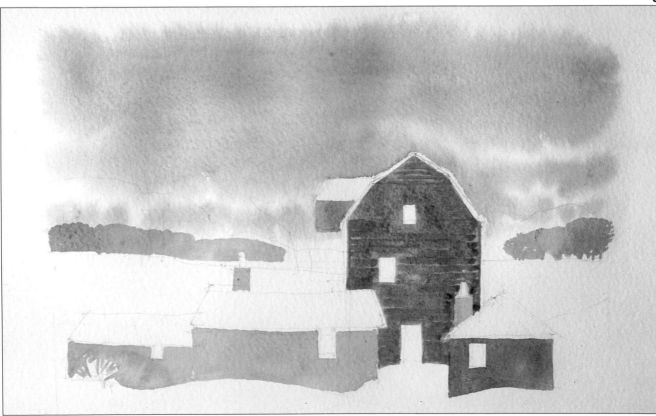

6

7 Avec un lavis très pâle de terre de Sienne brûlée, mêlée de gris Payne, ajoutez une frange de couleur le long de l'horizon pour évoquer l'éloignement des bois. Souvenez-vous que les couleurs pâles aux contours imprécis suggèrent la distance, et les objets sombres aux contours nets la proximité. Maintenant que les différents éléments du tableau sont définis, voyons les détails. Ci-dessous, le peintre ajoute les vitres aux fenêtres, il utilise à cet effet la pointe du pinceau n° 3 et le mélange précédent additionné de bleu Winsor. Notez l'utilisation du papier blanc lui-même pour l'encadrement des fenêtres.

8 Une touche de rouge de cadmium sur la porte donne une note de couleur. Un mélange de gris Payne et de terre de Sienne brûlée sert à définir les arbres dépouillés derrière la grange. Là aussi, le choix de la couleur claire est important pour la notion de distance. Le même mélange sert aux buissons devant la maison.

9 La neige n'est pas uniformément blanche, sa surface reflète les couleurs environnantes et les irrégularités du terrain qu'elle adopte forment des zones de lumière et d'ombre. Ces effets sont rendus à l'aide d'un mélange bleu clair obtenu avec du bleu Winsor et du gris Payne.

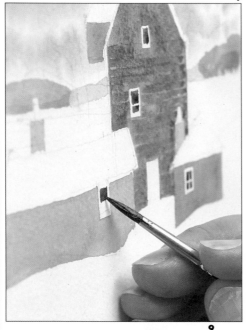

7

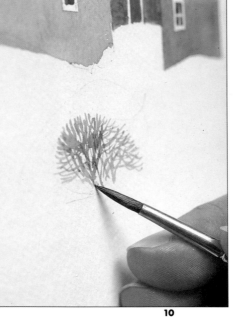

8

10 Ajoutez une bande sombre pour définir l'ombre du toit projetée sur le mur de la maison.

11 Pour rompre l'aspect uniforme du lavis sur le mur, le peintre évoque la matière des briques de construction avec un mélange terre de Sienne brûlée.

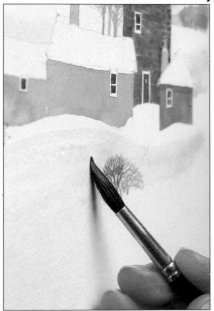

9

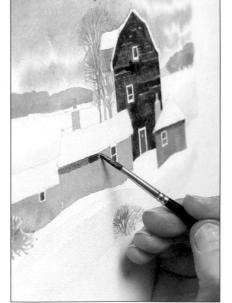

10

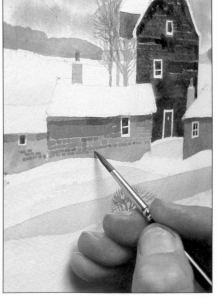

11

Détail
L'aquarelle est d'une grande souplesse. La transparence est ici mise en valeur par les grands arbres dénudés au travers desquels apparaît le fond. L'effet vaporeux du ciel contraste avec la précision du mur de brique.

12 À ce stade, le peintre recule pour observer son travail. Il décide de préciser les contours des toits pour mieux les détacher du fond blanc. Puis, d'intensifier le ton gris derrière les bâtiments du premier plan afin d'éliminer toute ambiguïté visuelle. Il a ajouté l'ombre de la cheminée ainsi que celle du toit le plus élevé sur le second en contre-bas.

Ce tableau a été réalisé avec une palette très limitée, toutefois, l'effet est agréable et convaincant. Il démontre très simplement l'importance du support en aquarelle. Le blanc du papier est la teinte la plus claire de votre palette ; vous devez donc la mettre en réserve, comme indiqué ci-dessus.

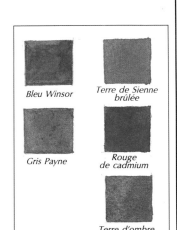

Bleu Winsor *Terre de Sienne brûlée*

Gris Payne *Rouge de cadmium*

Terre d'ombre brûlée

12

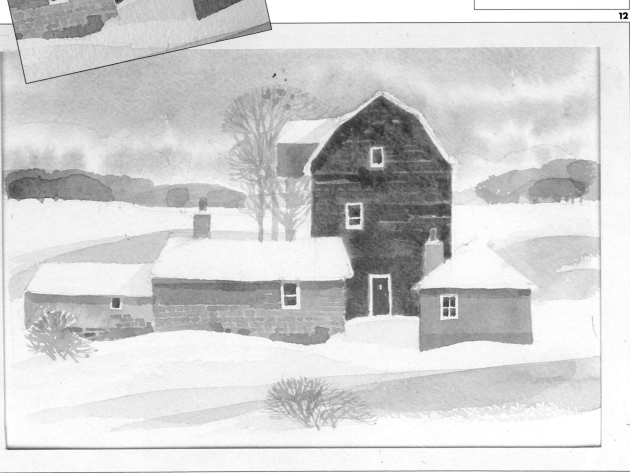

L'enfant au panda

LES CARNATIONS

Nous avons pris le parti d'éliminer les sujets qui semblent difficiles, notre objectif principal étant de vous faire aimer l'aquarelle. Lorsque vous aurez acquis une certaine dextérité, vous serez à même de fixer des objectifs à vos mesures et d'en évaluer l'exécution. Le portrait a toujours attiré les peintres, c'est un des sujets les plus fascinants, infiniment varié et riche en possibilités. Nous avons choisi le portrait d'un jeune enfant, mais rassurez-vous, son traitement est très simplifié. Vous découvrirez avec quel bonheur l'aquarelle se prête au modelé du visage et permet de traduire le rayonnement et la finesse d'une peau d'enfant. Il faut composer la teinte du lavis en étudiant le visage avec attention. Pour capter la vie et la fraîcheur, la rapidité d'exécution est essentielle. Ne pas trop insister sur la peau du visage qui deviendrait terne et sans vie. La technique du pinceau sec et celle du pinceau humide sont associées pour obtenir des tons subtils et des ombres nettes.

L'un des aspects les plus frappants de cette composition est le cadrage inhabituel ; l'enfant et le panda placés en bas du tableau laissent un large espace vide dans la partie supérieure. Il en découle une impression d'équilibre et de tension au sein du tableau. Le fond, plutôt statique, met en valeur le sujet animé du premier plan et attire l'attention sur l'enfant.

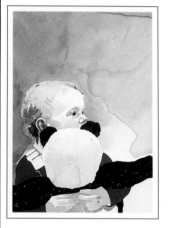

L'aquarelle traduit avec bonheur la fraîcheur d'un visage d'enfant.

1

1 **Matériel** Papier : 300 g. Format : 75 cm × 55 cm. Pinceaux : martre n° 8, 6, 3. Crayon : 2 B.

Commencez par une ébauche, sans omettre les détails importants. Étudiez votre sujet soigneusement afin de déterminer votre approche. Esquissez les formes au crayon et délimitez les zones de couleurs.

2

2 La définition des zones de couleurs est souvent difficile, en particulier pour les tonalités très voisines. L'une des méthodes utilisées consiste à observer le sujet les yeux mi-clos. Préparez un très léger lavis d'orange de cadmium et de garance brune, appliquez-le sur le contour des yeux et au-dessous du nez. Ce sont les endroits du visage les moins éclairés. Le ton le plus clair est obtenu avec de l'orange de cadmium. Vous emploierez ces deux mêmes tons pour les mains.

3 Pour les cheveux, préparez un ton très pâle d'ocre jaune. Tandis que la peinture est encore humide, ajoutez plusieurs couches du même lavis sur la partie ombrée. Il suffit de jouer sur les valeurs pour assombrir la couleur. Notez la manière dont le peintre a simplifié son sujet et dont il utilise les indications au crayon pour identifier les taches de couleurs plus soutenues. Du point de vue artistique, les cheveux doivent être conçus comme une masse structurée et non comme un assemblage d'élément séparés. De la même façon que si vous deviez peindre une corde, c'est l'ensemble que vous définissez et non les fibres individuelles.

4 Nous voyons ci-dessus le progrès de l'exécution. À mesure que le peintre ajoute les couches de couleurs, subtilement modulées, le tableau prend figure. Le sujet nécessite une tonalité délicate — des couleurs trop vives seraient inappropriées.

La technique employée est celle de l'aquarelle classique. Les zones claires sont établies en premier et les valeurs sont intensifiées ensuite par superposition des couches. Bien qu'il soit important de ménager au sujet une tonalité claire, il ne faut pas perdre de vue la perte d'intensité au séchage ; mais, à ce stade, vous aurez certainement acquis une certaine autonomie de jugement.

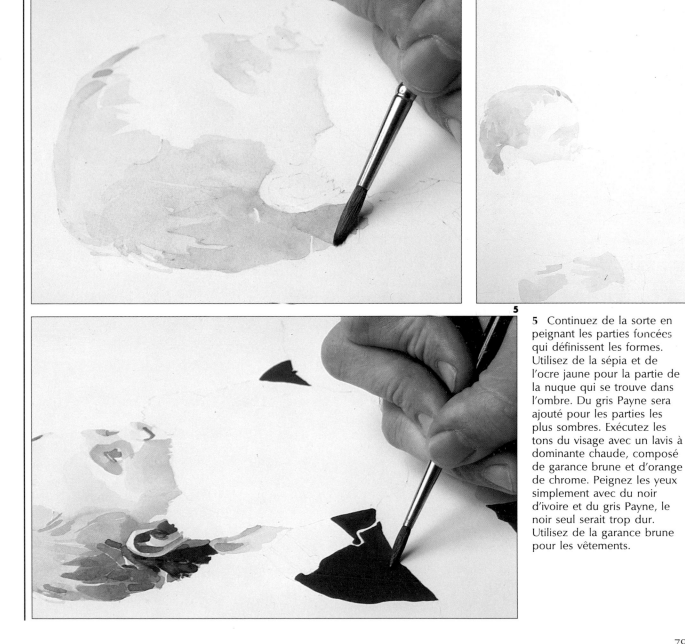

3

4

5

5 Continuez de la sorte en peignant les parties foncées qui définissent les formes. Utilisez de la sépia et de l'ocre jaune pour la partie de la nuque qui se trouve dans l'ombre. Du gris Payne sera ajouté pour les parties les plus sombres. Exécutez les tons du visage avec un lavis à dominante chaude, composé de garance brune et d'orange de chrome. Peignez les yeux simplement avec du noir d'ivoire et du gris Payne, le noir seul serait trop dur. Utilisez de la garance brune pour les vêtements.

LES CARNATIONS — L'ENFANT AU PANDA

6 Nous avons étudié dans le tableau précédent les difficultés liées à l'absence de peinture blanche et avons rappelé qu'en aquarelle le ton de blanc le plus pur est fourni par le papier. Ici, le peintre a donc ménagé des zones vierges. Il utilise un mélange de gris Payne et d'ocre jaune qu'il applique d'un pinceau large pour évoquer la matière pelucheuse.

7 Les yeux, en tant que sujet, ne devraient pas présenter plus de problème qu'un galet ou une fleur. Ce qui rend leur traitement difficile, c'est leur importance particulière en tant que moyen d'expression. Aussi, a-t-on tendance à dessiner les yeux plus grands qu'ils ne sont en réalité. Cette inclination naturelle se retrouve tout particulièrement dans les dessins réalisés par

les enfants. Étudiez votre sujet les yeux mi-clos et notez la manière dont ils se résument à des taches de lumière et d'ombre. Peignez ce que vous voyez ; ayez confiance en votre propre jugement et vous serez étonné du résultat. Ci-dessous le peintre ajoute une touche de noir à la pupille au centre de l'iris.

6

7

8 Une riche teinte noire est employée pour les oreilles et les bras du panda. Cette teinte souligne le modelé du sujet et crée un nouveau centre d'intérêt. Remarquez la manière dont le peintre a travaillé les contours ; le contour irrégulier suggère la matière pelucheuse.

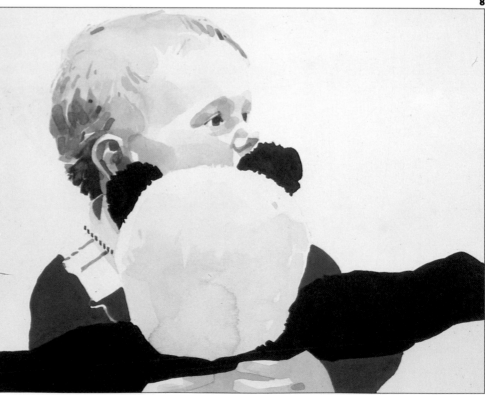

8

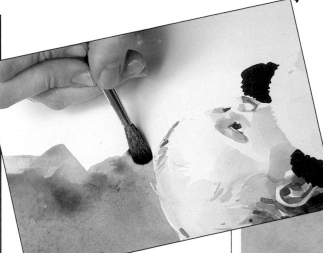

9 Le tableau est dans sa phase finale. D'un pinceau large le peintre couche le fond avec un mélange gris Payne. Il travaille sur papier sec, sans chercher à produire un lavis régulier, qui en l'occurrence serait monotone ; un fond inégal ajoute une note d'intérêt au tableau.

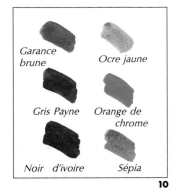

Garance brune Ocre jaune

Gris Payne Orange de chrome

Noir d'ivoire Sépia

10 Le fond gris Payne est simple mais sa contribution à l'ensemble est considérable. La partie gauche est plus foncée que la droite, le peintre a créé des effets de coulures, de superpositions et de modulations de tons en permettant à la peinture de former des poches et des irrégularités pour suggérer une matière naturelle comme le marbre. Les contours du corps et de la tête ont été très soignés, de façon à projeter l'image de l'enfant vers l'avant et à définir l'espace. Le choix de la couleur du fond a également son importance ; trop vive elle risquait d'écraser le sujet, mais trop claire, elle n'aurait pas mis en valeur la fraîcheur du visage de l'enfant. Le gris Payne est une couleur très utile, obtenue à partir du bleu outremer et du noir. Mais sa dominante varie selon les fabricants. Ceci illustre le type de problèmes couramment rencontrés par les peintres. La dominante bleutée est ici à sa place.

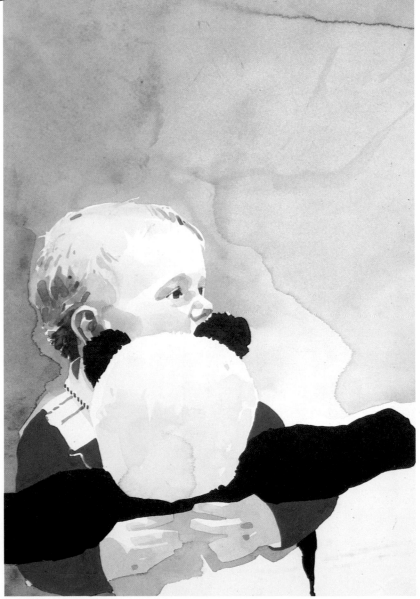

Maison au bord d'un rivage

DÉTAILS DE LA TECHNIQUE DE L'« HUMIDE SUR SEC »

On peut aborder une aquarelle de multiples façons. La plupart des exemples commentés dans cet ouvrage ont fait l'objet d'une esquisse préalable. Celle-ci remplit plusieurs fonctions, entre autres, elle permet de juger en cours de travail si la composition est bonne. Vous avez par exemple choisi de peindre un bouquet de fleurs, vous pouvez décider de la taille et de l'emplacement, mais chacun de ces choix aboutira à une composition différente. L'esquisse permet en outre de définir les zones de couleur ; ainsi lorsque vous peindrez le ciel, un trait de crayon sur l'horizon délimitera avec précision la limite du lavis.

Pour un débutant, l'un des premiers impératifs est de savoir ce qu'il faut garder ou éliminer. C'est ici que le cadre fictif acquiert toute son utilité. Fabriquez le vous-même en lui donnant une fenêtre rectangulaire. En l'approchant de vos yeux, vous y verrez une partie votre environnement encadré. À mesure que vous l'en éloignerez, le champ de vision se rétrécira. Vous pourrez ainsi modifier une composition à votre gré. C'est là le premier choix à faire dans la composition du tableau.

La seule mention de certains sujets remplit d'angoisse les débutants — ainsi en est-il de l'architecture qui définit les formes géométriques en trois dimensions. Dans un paysage, les contours adoucis dissimulent en partie les perspectives, mais dès qu'il s'agit d'un édifice, il n'est plus possible de tricher, les rapports doivent être d'une parfaite exactitude, que ce soient une fenêtre, une porte, la pierre de construction ou les tuiles du toit. Toutefois, il faut éviter les représentations trop fidèles, que quelques lignes suggérant la structure ou la forme suffiraient à rendre. Dans le tableau commenté ci-dessous ces problèmes ont été simplifiés au maximum : la maison est placée de face et les détails d'architecture sont suggérés plutôt que reproduits à la lettre.

1 Matériel Crayon : tendre 2 B. Pinceaux : martre n° 2, 6, 8.

Dessinez la maison d'une main légère pour éviter que les traits noirs ne traversent la couleur et que la mine ne marque le papier où la peinture se déposerait.

2 Nous devinons ici les choix qui ont présidé à la composition du tableau. L'emplacement de la maison, qui élimine le problème de la perspective ; le ciel, qui occupe un tiers du tableau ; le premier plan réduit à moins d'un tiers de l'espace, alors que la maison et les arbres envahissent le reste de l'espace. Les possibilités étaient multiples mais le peintre a choisi de camper la maison au centre même de la feuille.

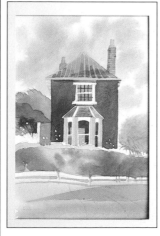

Le peintre a choisi un sujet d'architecture simple qu'il a campé au milieu de la feuille pour en faire le centre d'intérêt. Étudiez avec soin la composition de votre tableau, son rôle est décisif dans le résultat final.

1

2

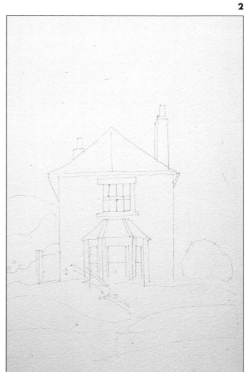

3 Commencez par humecter la partie correspondant au ciel, suffisamment pour que la peinture se diffuse sans risquer de former de vagues ou se rétracter. Passez un pinceau d'eau claire sur les contours du toit et des arbres puis, avec un lavis gris Payne, exécutez le ciel à l'aide d'un pinceau en martre kolinski n° 8. Dans ce détail, vous noterez la manière dont le peintre dépose la couleur par touches avec la pointe du pinceau. Au contact du papier humide, la peinture diffuse en formant de légers filaments.

4 Dans ce tableau, le ciel est appliqué selon la méthode humide — application du pinceau humide sur papier humide employée précédemment. Mais cette fois, les effets obtenus diffèrent sensiblement. Le peintre a peint un ciel pommelé en évoquant le mouvement des nuages uniquement par l'intrusion du blanc du papier. Comme il a déjà été indiqué, les techniques que l'aquarelliste doit acquérir sont peu nombreuses, mais mieux il les maîtrise et mieux il peut en exploiter les ressources.

3

4

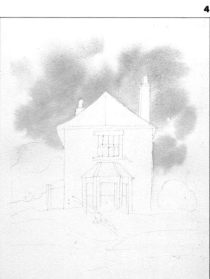

5

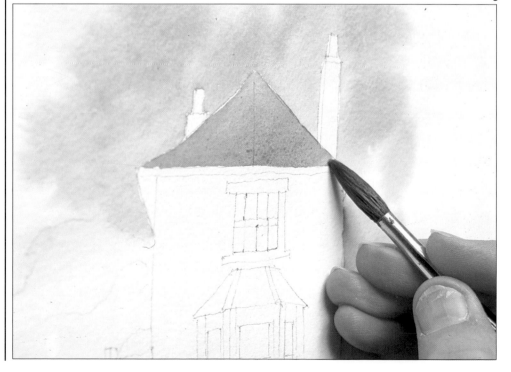

5 Avec un lavis terre de Sienne brûlée le peintre couche le toit de la maison, les cheminées et les piliers en briques de la véranda. Il exécute un travail soigné à l'aide du pinceau n° 8. Avec la pointe vous n'aurez aucun mal à réaliser les détails. Pour éviter l'absorption de la couleur, il utilise la méthode sèche — application du pinceau humide sur papier sec. Vous devrez toutefois attendre que le ciel soit sec avant de procéder à l'application du toit, car la moindre humidité diffuserait la couleur terre de Sienne dans le gris du ciel.

6

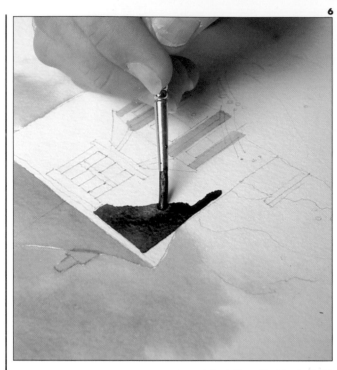

7

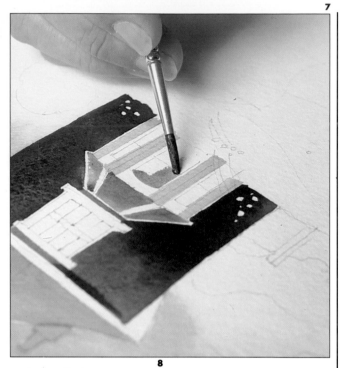

8

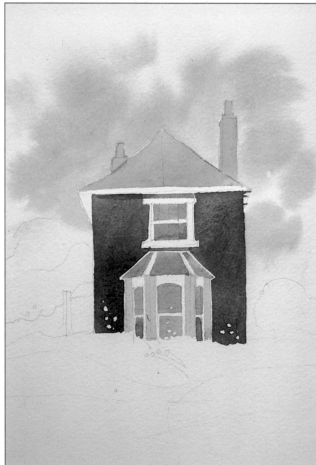

6 Le mélange sombre de la façade est obtenu à partir du gris Payne et de la teinte neutre. Dans le détail ci-dessus, nous voyons le peintre couvrir la façade à l'aide d'un pinceau n° 3 chargé de cette riche couleur. En commençant par la partie en haut à gauche, il couche un lavis plat en ayant soin de garder la partie inférieure humide (en pleine eau) à mesure qu'il descend.

7 Dans le détail ci-dessus le peintre pose une couche de gris Payne sur l'avancée de la véranda et les parties vitrées. Il utilise un pinceau n° 6 en s'assurant que la couleur ne dépasse pas les repères de l'esquisse, afin de préserver l'encadrement des fenêtres qui apparaîtra en blanc dans le tableau terminé.

8 Vous pouvez constater l'évolution du tableau. Jusqu'à présent il s'agit surtout de lavis plat. L'extrême simplification recherchée par le peintre est évidente mais ne nuit aucunement à la vraisemblance du sujet.

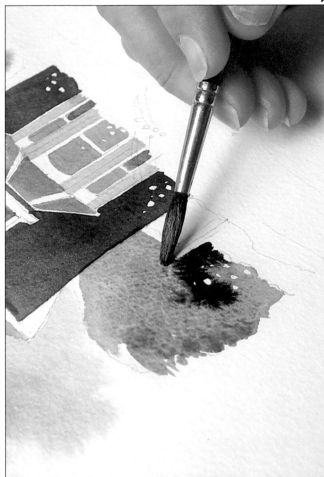

9 Le peintre aborde maintenant la verdure de l'arrière-plan. Il utilise un mélange de vert de vessie et de gris Payne pour figurer le bouquet d'arbres derrière la maison. Sur la peinture encore humide il fait saigner du gris Payne en prenant soin de respecter les parties blanches réservées aux fleurs.

10 Les arbres à droite de la maison sont exécutés sur un papier humide. Le peintre humecte la partie concernée et applique le gris Payne de façon à obtenir des contours estompés en contraste avec la définition nette de la masse des arbres. Il utilise un lavis vert de vessie mélangé d'ocre jaune pour la bordure de la maison.

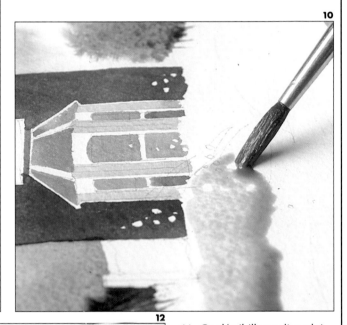

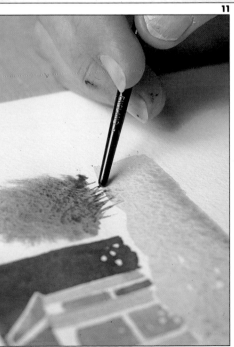

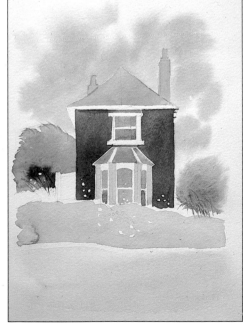

11 Ce détail illustre l'emploi du manche du pinceau sur le lavis gris Payne encore humide pour évoquer de longues herbes décoratives.

12 Un très léger lavis gris Payne et d'ocre jaune est appliqué sur l'ensemble du premier plan que l'on laisse sécher complètement.

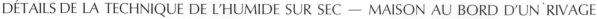

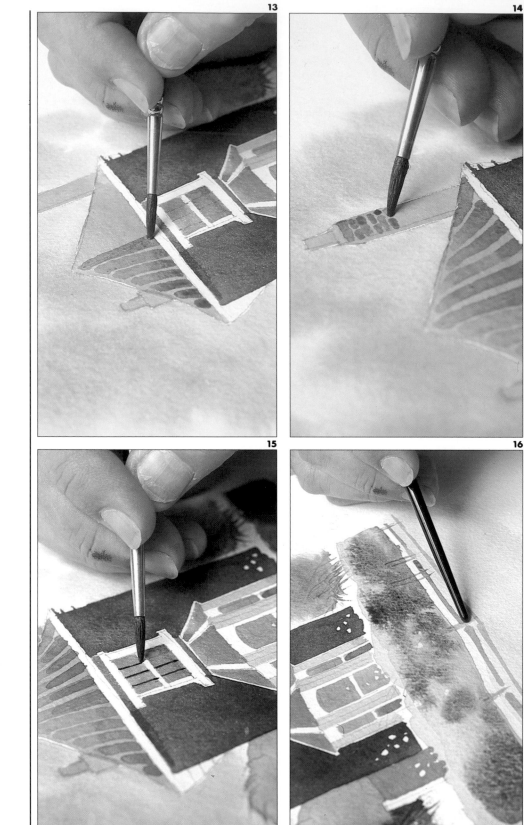

13 Pour suggérer la structure du toit il faut éviter de s'égarer dans les détails. C'est par un travail d'abstraction et de synthèse que le peintre arrive à simplifier ce qu'il voit et donner une version abrégée de la réalité. Devant un sujet analogue, oubliez le matériau pour vous concentrez sur l'effet d'ensemble. Observez, les yeux mi-clos, et peignez exactement ce que vous voyez. Dans le cas présent, le peintre identifie les tuiles en une série de bandes sombres alternées avec de fines lignes claires. Dans ce détail, le peintre, à l'aide d'un pinceau n° 8 et d'un mélange gris Payne et terre de Sienne brûlée, applique ces bandes en superposant les tons pour les intensifier ; il travaille du plus clair au plus sombre.

14 Dans le détail ci-contre, en utilisant la même technique, il évoque le matériau de la cheminée. Il laisse boire la couleur à chaque touche pour suggérer divers tons de briques.

15 Ici, le plombage des vitres est suggéré avec des traits de gris Payne. Comme vous pouvez le constater le pinceau n° 3 se prête parfaitement à ce travail minutieux.

16 Un lavis de terre de Sienne brûlée et gris Payne définit les ombres de la barrière du premier plan. Il est toujours possible d'humecter une peinture sèche. Ici, le peintre cherche à créer la matière du feuillage dans la haie devant la maison. Il mouille la zone concernée et fait diffuser un mélange foncé de vert de vessie et de gris Payne. Puis, à l'aide du manche de son pinceau, il modèle la couleur à son gré.

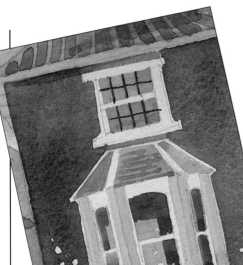

17 Les dernières touches sont apportées au tableau. D'un mélange de gris Payne et de terre de Sienne brûlée, couvrez la face ombrée de la petite cheminée de gauche et définissez l'ombre sur le toit, projetée par la cheminée de droite. Figurez la gouttière avec du gris Payne très dilué ; la porte à gauche de la maison avec le même gris et du bleu Winsor ; les reflets sombres de la baie avec du gris Payne, pour suggérer l'espace intérieur de la maison. Puis, rehaussez toute la partie inférieure d'un lavis ocre jaune. Et pour terminer, ajoutez l'ombre du premier plan avec un lavis gris Payne et terre de Sienne.

17

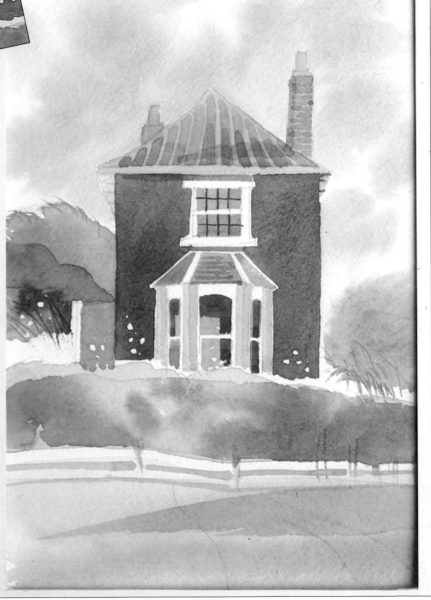

Détail
Notez ici comme la qualité du support contribue à rehausser la finition d'un lavis plat. Le grain du papier crée un effet de structure dans le mur gris de la façade. On aperçoit également les modulations de tons dues à la superposition des couches — généralement la couleur initiale transparaît, mais si les teintes superposées sont trop foncées, comme dans la baie vitrée, elles oblitèrent les couches sous-jacentes. Vous constaterez également que le peintre s'est autorisé une certaine liberté vis-à-vis de l'esquisse initiale. Vous n'êtes pas tenu de la respecter à la lettre.

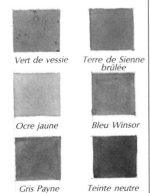

Vert de vessie	Terre de Sienne brûlée
Ocre jaune	Bleu Winsor
Gris Payne	Teinte neutre

Chapitre 5
Les masques

Après vous avoir maintes fois mis en garde contre les difficultés de l'aquarelle, nous allons à présent vous dévoiler les ficelles du métier qui simplifieront votre tâche. Vous savez maintenant toute l'importance du papier blanc en aquarelle pure. Et la contrainte qu'impose la protection de ces espaces vierges, qu'il faut en permanence garder à l'esprit pour ne jamais s'y égarer. Vous aurez peut-être même triché en utilisant de la peinture blanche pour vous tirer d'affaire. Dans ce chapitre, nous étudierons quelques-unes des façons permettant de protéger ces espaces. La première nécessite l'utilisation d'une gomme liquide qui s'applique à l'aide d'un pinceau ou d'une plume et qui, en séchant, forme une fine pellicule de protection et donne une entière liberté d'action. Il vous suffira, pour la faire disparaître, de la frotter légèrement avec le doigt. Ce produit, d'un emploi facile, vous aidera à réaliser des sujets que vous n'auriez autrement osé aborder. Et vous vous demanderez comment vous avez fait jusqu'à présent. Il existe également à cette fin de la cire et même du papier ; les résultats obtenus sont propres aux moyens employés.

Dans ce chapitre, les sujets traités sont un peu plus ardus mais tous font appel à la technique du masque. Nous vous conseillons de ne négliger aucun des sujets proposés, à moins que vous vous sentiez capable d'élaborer un projet personnel. Rien ne sera plus facile que de remplacer le bouquet d'anémones par d'autres fleurs. Préparez votre arrangement floral et composez votre nature morte en tenant compte du fond et de l'éclairage ; vous noterez que la lumière vive accentue la valeur des tons et peut faciliter la réalisation. Choisissez ensuite l'angle de vision — vous pouvez adopter un point de vue élevé et voir le sujet d'en haut, ou bas et le voir en contre-plongée, ou bien moyen, c'est-à-dire à la hauteur des yeux. À quelle distance le placerez-vous ? Près ou loin de vous ? En ce cas sa taille diminuera et les détails seront moins apparents. Sera-t-il seul ou fera-t-il partie d'un ensemble ? Ainsi, une grande partie du travail sera faite avant même de commencer — la réflexion compte autant que l'exécution.

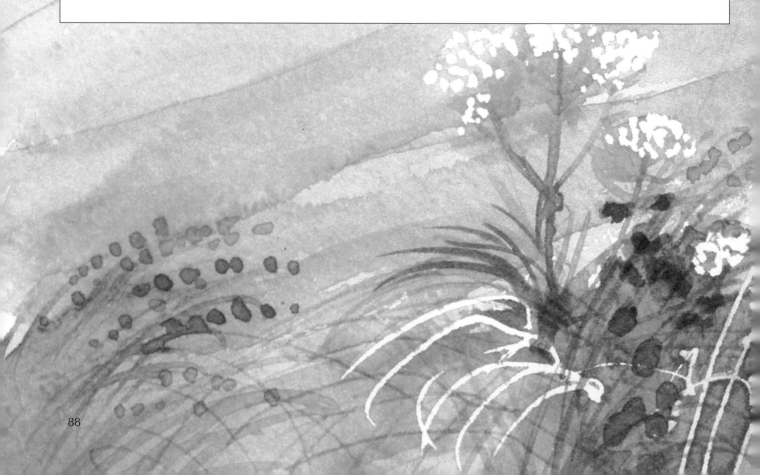

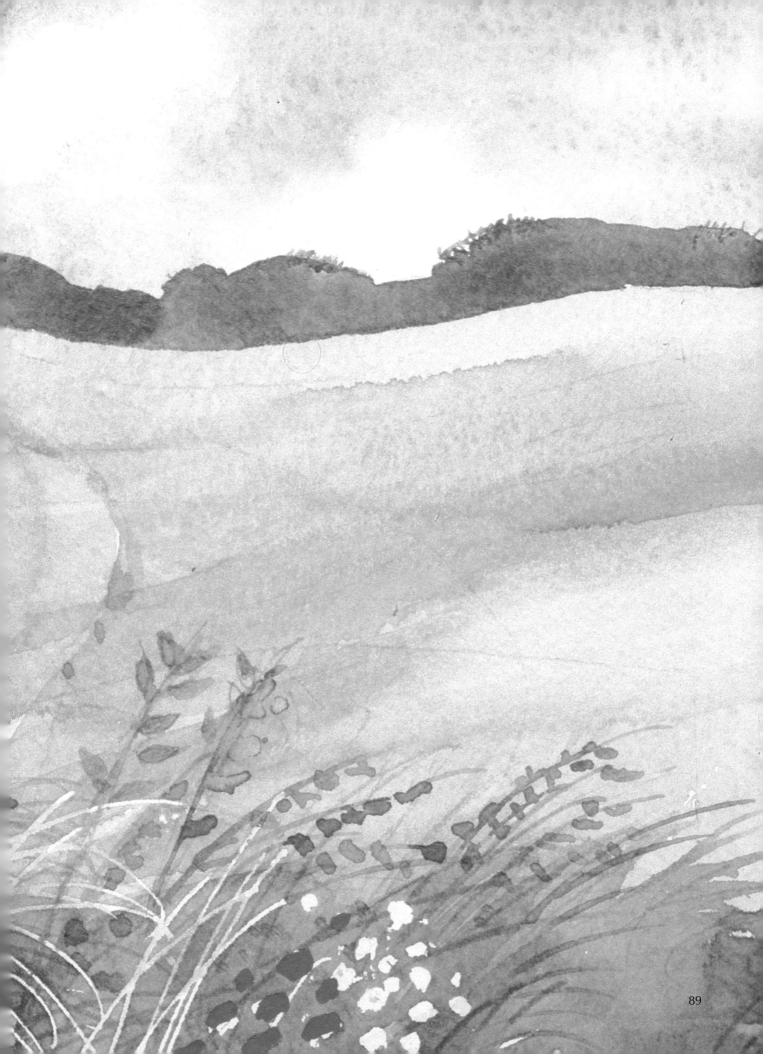

Les procédés techniques
LE MASQUE LIQUIDE

Nous voilà de nouveau confrontés au blanc du papier, mais cette fois, nous vous présentons une méthode pour le garder en réserve. Vous avez sans doute constaté qu'il fallait développer de grandes qualités d'organisation pour préserver les espaces vierges et les zones claires. Mais dans certains motifs très intriqués, cette tâche se révèle presque impossible et risque de nuire à la liberté du geste. Appliqué en début d'exécution, le masque liquide protège les blancs d'un léger film gommeux. Assuré de retrouver vos blancs intacts, votre geste gagnera en spontanéité. La pellicule protectrice peut être décollée à la fin ou en cours d'exé-

cution mais à condition que la peinture soit bien sèche. La même recommandation s'applique pour le masque liquide, celui-ci doit être sec avant d'appliquer la peinture. Avec un léger frottement, la pellicule s'agglutine en petits débris caoutchouteux et laisse apparaître le blanc du papier inaltéré. Veillez à ce que la peinture ne soit pas humide, elle tacherait le papier.

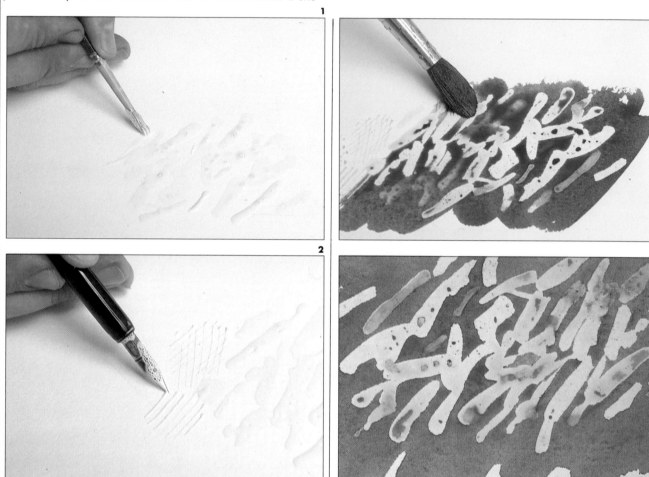

1 Le masque liquide s'applique, soit au pinceau pour les grands motifs, soit à la plume pour les détails précis. Utilisez un pinceau bon marché, que vous laverez immédiatement après usage. En séchant, le caoutchouc durcit et devient impossible à décoller.

2 Ci-dessus le masque est employé avec une plume simplement trempée dans le produit. La pointe rigide favorise les détails nets, fins et déliés comme les pointillés ou les motifs linéaires.

3 Laissez sécher le produit avant d'appliquer la peinture. Testez la prise du masque avec le doigt. Cette précaution est indispensable si vous ne voulez pas voir la peinture se mêler au produit et altérer vos blancs.

4 Une fois le produit sec vous pourrez travailler très librement et appliquer autant de couches qu'il vous plaira. Outre la liberté de mouvement, vous gagnerez aussi en rapidité. Mais ATTENTION ! La peinture doit être bien sèche avant d'enlever le film.

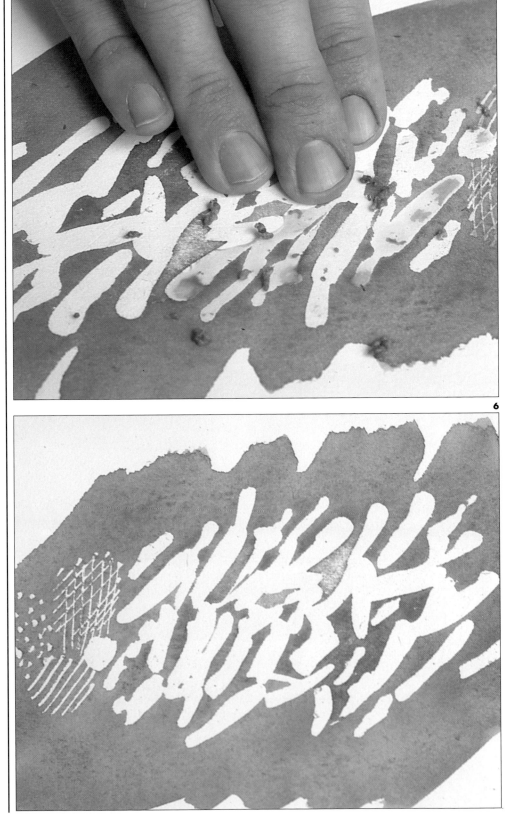

5 Une fois la peinture sèche, vous pourrez éliminer le masque. La méthode est très simple : gommez légèrement avec le doigt, la pellicule s'agglutine en petits débris de caoutchouc, laissant apparaître le blanc pur du papier.

6 Les blancs obtenus avec cette méthode sont d'une grande pureté, d'autant plus contrastés que les contours sont nettement définis. La qualité de l'effet est indiscutable mais ne se prête pas nécessairement à tous les sujets. Il s'agissait ici de préserver des blancs purs, mais dans le tableau suivant vous verrez que le peintre utilise cette méthode pour protéger un ton clair. Dans un autre cas, le peintre a décidé de conserver le masque, jugeant sa contribution à l'effet d'ensemble digne d'intérêt.

LE MASQUE À LA CIRE

Nous verrons ici une autre méthode permettant de réserver le blanc du papier ou d'autres couleurs. Il s'agit de la bougie incolore, mais l'objectif, ainsi que les résultats obtenus, diffèrent sensiblement de la méthode précédente. Car il s'agit ici d'exploiter l'antinomie entre les deux matériaux. On applique la cire puis l'aquarelle — la première agit en répulsif à la seconde, mais pas de manière intégrale, d'où des effets très particuliers. Ce procédé diffère également du précédent, en ce que la cire demeure sur le papier. Les résultats obtenus sont également plus grossiers, un crayon de cire ne peut égaler la finesse d'une plume ou d'un pinceau. Sur de larges espaces en particulier, de fines gouttelettes de peinture non repoussée s'accrochent à la cire et coagulent. Cet effet de surface intéressant est avant tout ce qui justifie l'emploi de cette technique. Vous pourrez même essayer de la bougie ou des bâtonnets de cire colorée pour créer d'autres effets. Cette méthode, comme la précédente, vous donnera une grande liberté de mouvement.

1

3

2

1 Ici, le peintre utilise de la bougie blanche.

2 Appliquez un lavis de couleur sur une surface traitée à la bougie et observez le phénomène de répulsion et la formation de gouttelettes.

3 Voyez ci-dessus le résultat une fois sec. Ce traitement crée des effets de matière très particuliers qui sont intéressants dans certains tableaux. Faites des comparaisons avec les effets décrits dans les pages précédentes.

LE MASQUE DE PAPIER

Il peut arriver que vous ayez besoin de réserver une grande tache blanche et que vous ne souhaitiez pas utiliser le masque liquide, soit que le produit, soit que le temps vous fassent défaut. L'alternative est un masque de papier. Celui-ci a plusieurs avantages, il est pratique, bon marché et vous pourrez lui donner la forme que vous désirez, avec des contours nets, si vous les découpez, ou irréguliers, si vous les déchirez. Selon le type de papier employé les déchirures seront différentes. Essayez avec plusieurs qualités de papier et choisissez le plus satisfaisant.

Contours déchirés

1 Déchirez une feuille de papier assez épais et fixez-le sur le support avec du ruban adhésif. Si le masque se déplace en cours d'exécution, ce sera l'échec.

2 Décollez le masque d'un mouvement sec. Voyez comme l'effet obtenu est doux et agréable à l'œil.

Contours découpés

1 Cette fois découpez le papier de façon à obtenir un bord net. Fixez-le sur le support comme le premier puis, appliquez la peinture d'un geste rapide.

2 Comparez ce résultat avec le précédent, notez comme ils sont différents.

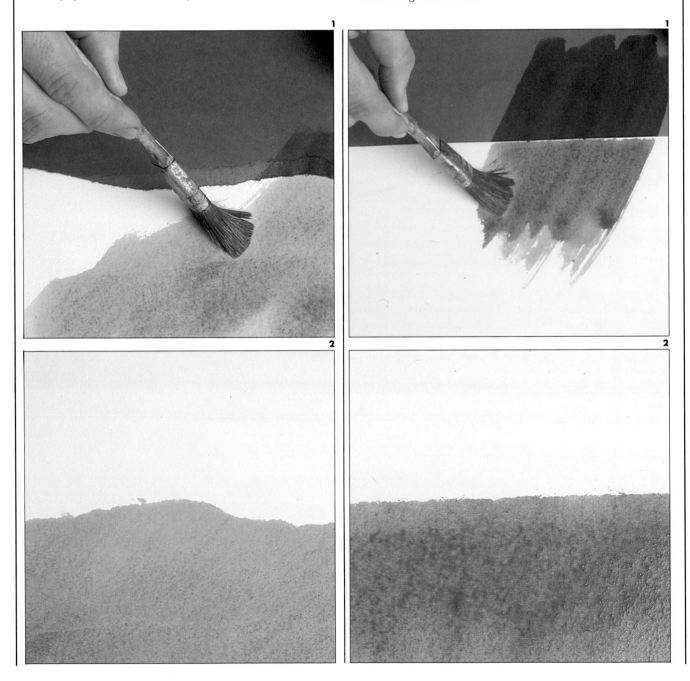

Un décor champêtre

LE MASQUE LIQUIDE À LA PLUME

Ce sujet est intéressant à plusieurs égards. Ne serait-ce que pour l'enchevêtrement d'herbes et de graminées en bordure de route qui lui donne tout son charme. Lorsque vous aurez compris les techniques employées, la première impression de complexité disparaîtra. La réduction du sujet en ses composantes simplifiées, puis la mise au point d'une démarche progressive, de façon à assurer une harmonie dans les tons clairs, constituent pour le débutant les difficultés majeures. Exercez-vous en suivant notre démonstration, et vous prendrez ensuite l'initiative d'un sujet pour mettre en pratique ce que vous avez appris.

Étudions la composition du tableau. Le peintre a choisi de placer la ligne d'horizon haut et le plan du tableau proche du spectateur. Nous avons l'impression de nous trouver sur un chemin en contrebas et d'apercevoir le paysage au travers des fleurs sauvages distribuées sur le haut du talus.

L'idée de la vue en contre-plongée est intéressante, et utile pour le paysagiste. Si vous avez déjà peint en plein air vous connaîtrez ce sentiment de frustration de ne savoir par où commencer. Votre champ de vision s'étend sur 360° et à mesure que vous vous tournez, une vision nouvelle s'offre à vous. Une fois votre choix établi, il faudra alors adopter un angle de vue large ou étroit selon le cas. Tout ce que vous apercevez, de vos pieds à l'horizon, peut être inclus. Souvenez-vous du cadre en carton, le choix du plan répond à des critères semblables. Imaginez que vous avez devant vous, non plus un cadre mais une plaque de verre verticale ; c'est cela le plan du tableau. Utilisez cette méthode de cadrage pour trouver l'angle idéal, tout ce qui est inclus dans le cadre fera partie du tableau. L'encadrement d'une fenêtre vous aidera à comprendre ce processus. Placez-vous à l'extrémité de la pièce et avancez lentement en observant les transformations. Quand vous serez près de la fenêtre le rebord extérieur se trouvera à l'intérieur du tableau.

1 Matériel Papier : 300 g. Format : 225 mm × 375 mm. Crayon : 4 B.

Le peintre esquisse rapidement les contours du paysage. Il définit les grappes de fleurs, les graminées et les herbes claires du premier plan. À l'aide d'une plume, il applique le masque en fines touches sur les fleurs du cerfeuil sauvage et les brins d'herbe qui reflètent la lumière. Sûr de retrouver ses blancs, il peut ensuite travailler en toute liberté.

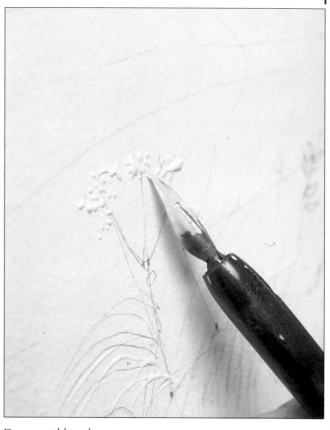

Dans ce tableau le paysage vallonné sert de fond à ce premier plan d'herbes et de fleurs sauvages colorées. Très proche du spectateur, le premier plan attire le regard à l'intérieur du tableau. Par un subtil jeu d'inclusions, d'exclusions et de mises en valeur, le peintre parvient à faire de ce sujet, par ailleurs banal, une création originale et d'une grande fraîcheur.

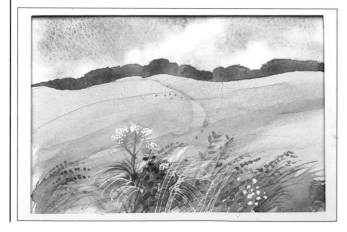

2 Dans ce détail le peintre exécute le ciel suivant la méthode humide. Pour évoquer la nuance d'une belle journée d'été il a utilisé du bleu de cobalt.

3 Le peintre cherche à recréer les nuages cotonneux que l'on voit parfois dans un ciel d'été. À cet effet, il « décolle » la peinture humide à l'aide d'un morceau d'éponge naturelle qu'il tapote sur le papier. Sur un papier de bonne qualité cette opération ne présente aucune difficulté, le pigment se décolle aisément, laissant apparaître le blanc du papier.

4 Avec un mélange de jaune de cadmium citron et de bleu de cobalt, couchez un lavis plat à gauche du premier plan. Dans le détail ci-dessous, le peintre applique quelques traînées de même couleur pour suggérer l'enchevêtrement de la végétation du premier plan.

5 Ici, le peintre traite l'espace, non comme un élément du paysage mais comme une simple zone de couleur. Il a mis au point une démarche d'exécution ; un léger lavis à ce stade lui permettra de construire la tonalité voulue, par une série de couches légères qui donneront au tableau cette profondeur et ce brillant si particuliers.

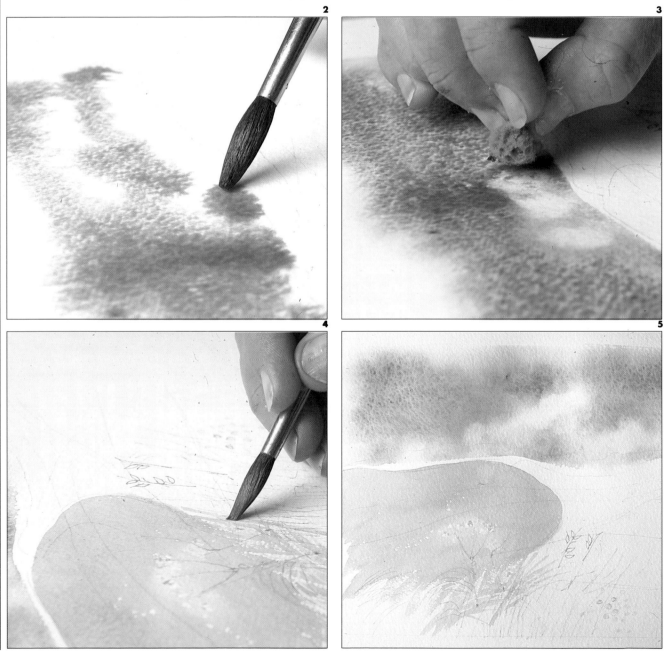

95

6 Couchez un lavis de jaune de cadmium citron et d'ocre jaune sur les champs à droite du tableau suivant la méthode humide. Comme il est d'usage, le peintre commence par le ton le plus clair qu'il pourra intensifier et enrichir ensuite. Commencer avec des tons soutenus réduit le champ des possibilités. Ci-dessous un lavis vert de vessie et terre d'ombre naturelle est appliqué sur l'ensemble du premier plan en accentuant les espaces sombres de la végétation. La peinture est humide et donc plus intense qu'elle ne le sera une fois sèche. Remarquez maintenant comme les parties masquées ressortent sur le fond sombre.

7 Dans le détail ci-dessous, le peintre utilise le manche de son pinceau pour travailler le fouillis végétal du premier plan. Il déplace la peinture encore humide, sans qu'il soit nécessaire d'en ajouter d'autre.

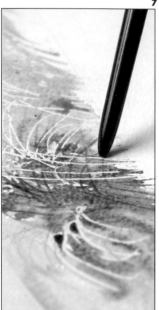

6

7

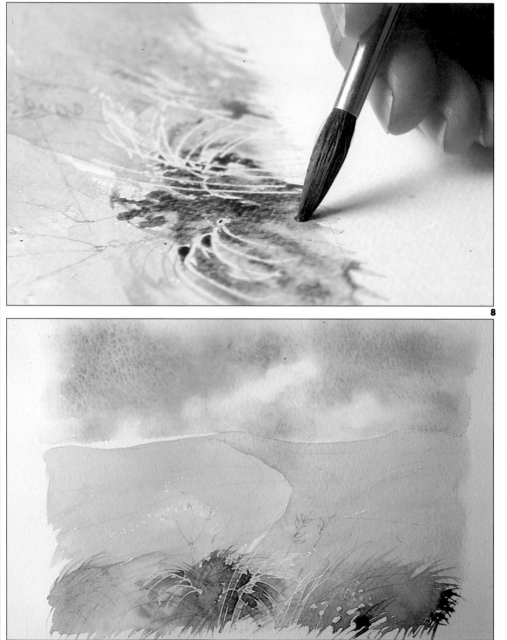

8

8 À ce stade, le peintre prend du recul pour examiner l'effet d'ensemble. Il a défini les principaux éléments de la composition et commencé à mettre en valeur le centre d'intérêt du tableau. Il n'a passé qu'un léger lavis vert sur le premier plan, et déjà celui-ci se précise. Parmi les techniques employées, seul le masque vous était inconnu. La méthode humide et sèche, les effets particuliers obtenus avec le manche du pinceau, vous sont maintenant familiers. Vous avez ici la démonstration que des méthodes simples peuvent produire des effets de qualité.

9 Peindre le rideau d'arbres qui bordent l'horizon avec un mélange de vert de vessie et de terre d'ombre naturelle. Pour ce faire, utiliser un pinceau nº 3 et, tandis que la peinture est encore humide, repasser avec la pointe du pinceau et de quelques mouvements rapides suggérer l'ondulation des arbres.

10 Pour donner plus d'intérêt au premier plan, le peintre ajoute une large zone d'ombre en diagonale, de gauche à droite. Utilisez à cet effet un lavis vert de vessie mélangé d'ocre jaune. Celui-ci a été appliqué sur un fond bien sec, de façon à ne pas altérer les couches sous-jacentes. Si vous ne prenez pas cette précaution, la seconde couche peut « décoller » les pigments de la première et s'accumuler sur les contours pour former ce qu'on appelle un « nuage ». Ci-dessous le peintre utilise une plume (Sergent-Major) pour définir un détail. Il serait peu économique de préparer suffisamment de mélange pour y plonger la plume, il est préférable d'appliquer la couleur sur la plume à l'aide d'un pinceau.

11 Le peintre mélange du vert de vessie et de la terre d'ombre naturelle puis, avec un pinceau nº 3, il réalise un délicat réseau de tiges et de feuilles. Parfois il peint les formes, parfois les espaces. Un sujet analogue doit être traité comme un foyer de lumières et d'ombres et non comme un ensemble d'éléments disparates.

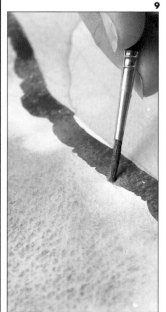

9

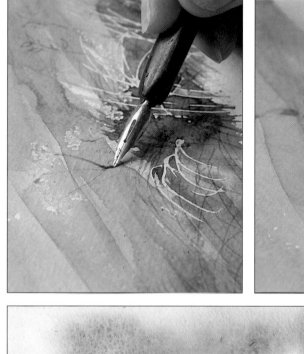

10

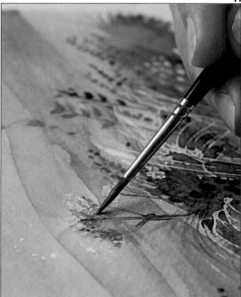

11

12 La comparaison des deux illustrations en regard au bas de la page est instructive. On peut y étudier l'évolution du tableau. À mesure que le peintre façonne le premier plan, celui-ci se détache du fond et se rapproche de l'observateur. En conséquence, les autres plans semblent fuir vers la ligne d'horizon et le ciel. Comme en témoignent les arbres au loin et les ombres au premier plan, des zones de contraste ont été ajoutées.

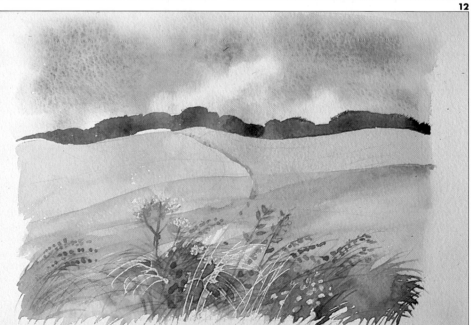

12

13 Le peintre élimine le masque avec un léger frottement des doigts, le blanc du papier apparaît intact. Veillez à ce que la peinture soit bien sèche avant d'en frotter la surface, pour ne pas risquer de souiller les blancs et de compromettre votre tableau. Le masque liquide ne se révèle pas seulement un auxiliaire précieux, il procure un grand moment de satisfaction lorsque vous l'éliminez et que le papier se révèle dans toute sa pureté. Les autres contours nets, visibles sur l'illustration, ont été obtenus à sec ; remarquez les délicates touches de couleur figurant les petites feuilles.

14 Ici encore vous pouvez admirer la qualité des effets obtenus avec quelques techniques simples. Le peintre a réduit les formes à leur plus simple expression et les a en quelque sorte transposées dans une forme abrégée. C'est grâce à sa maîtrise du matériau et du procédé qu'il a pu opérer ces choix à bon escient. Le peintre de métier peut ainsi se projeter dans l'avenir, ce qui n'est évidemment pas à la portée d'un débutant. Mais ne vous laissez pas décourager, car la pratique assidue ajoutera éventuellement à votre acquis cette faculté d'anticiper le résultat d'une technique.

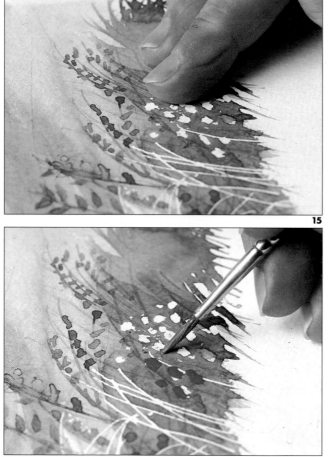

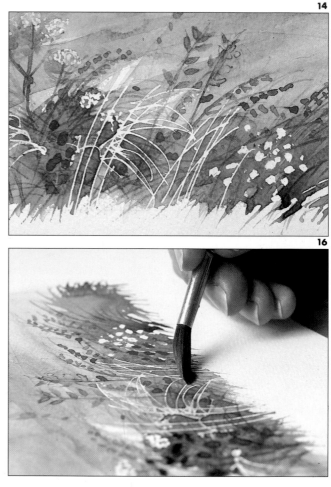

15 Le peintre ajoute quelques touches de rouge de cadmium pour évoquer les coquelicots. L'impact de ces quelques notes de couleur dans le tableau final sera décuplé. C'est une loi physique, en vertu de laquelle deux couleurs complémentaires juxtaposées se font valoir mutuellement. Ainsi les artistes introduisent parfois des touches de rouge pour rehausser la verdure ou le feuillage de leurs tableaux. Lorsque vous visiterez une galerie de peinture ou un musée ne manquez pas de constater ce détail.

16 Maintenant, le peintre passe un léger lavis sur quelques-unes des parties préalablement masquées de façon à obtenir des zones claires, mais adoucies puisqu'il s'agit des tiges. Dans ce cas précis, le masque liquide a permis d'ajouter un ton léger à un stade avancé de l'exécution.

Détail
L'aquarelle est une technique séduisante à plusieurs égards. Il y a en chacun de nous un enfant qui sommeille et qui prend plaisir à barbouiller avec de la peinture et de l'eau. Il y a aussi la qualité du matériel, car ce qui touche à l'aquarelle est toujours net et bien conçu. Que ce soit les boîtes — qui n'ont guère changé depuis le siècle dernier — ou les cubes qui ressemblent à des bonbons fins. Et jusqu'aux tableaux que l'on peut apprécier pour l'effet d'ensemble ou pour la qualité de certains détails.

17 Les touches finales sont apportées en ajoutant un léger lavis sur les champs afin de suggérer les ondulations du terrain.

Le tableau terminé illustre divers aspects déjà mentionnés : la liberté de mouvement qu'autorise l'emploi d'un masque fluide et le traitement simple et efficace d'un motif apparemment compliqué. Sans doute avez-vous au premier abord jugé ce fouillis de verdure trop difficile à exécuter, mais, vos craintes une fois apaisées, vous vous sentez certainement capable de traiter un sujet analogue. Ce tableau est aussi intéressant sur le plan de la composition. Les rapports de distance sont mis en valeur par un premier plan élaboré ; le détail accentue l'impression de proximité. Le fait de situer le premier plan au niveau du regard, repousse l'horizon dans la distance et provoque un effet d'espace et d'éloignement à l'intérieur même du tableau.

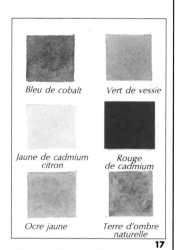

Bleu de cobalt Vert de vessie

Jaune de cadmium Rouge
citron de cadmium

Ocre jaune Terre d'ombre
naturelle

17

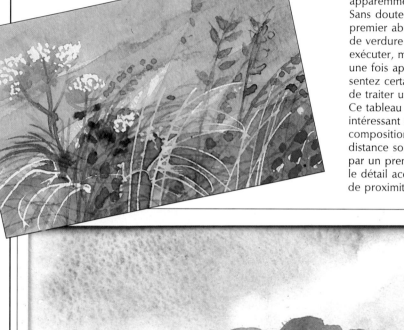

Marine
COMMENT MASQUER DES DÉTAILS

Vous constaterez que les sujets proposés gagnent progressivement en difficulté, tant dans les thèmes que dans les techniques employées. La mer est un de ces thèmes considérés comme difficiles par les débutants. La fascination que celle-ci exerce tient en partie à son humeur changeante ; un jour ses eaux sont lisses comme celles d'un lac, le lendemain elles se déchaînent et roulent des vagues écumantes. Il en va de même pour les couleurs, car l'élément liquide agit comme un miroir où se jouent la lumière et le ciel. Mais d'autres facteurs modifient la couleur : la profondeur et la limpidité de l'eau, la présence de plancton ou de végétation, le mouvement des vagues ou le calme plat. D'un moment à l'autre, des changements se produisent, les nuages se déplacent et voilent la face du soleil et au moment où vous aviez trouvé la teinte adéquate le soleil disparaît. Dans une situation analogue mieux vaut se concentrer et peindre ce que l'on voit dans l'instant. Quand vous aurez terminé, le temps aura changé tant de fois que votre travail sera la somme des modifications intervenues

pendant ce laps de temps.

L'une des solutions à ce problème consiste à travailler plusieurs tableaux de concert. C'est ainsi qu'a été réalisée la plupart des sujets présentés. L'aquarelle passe pour être une technique directe et spontanée, idéale pour les ébauches ou les aides-mémoire. Or, comme vous l'avez constaté dans cet ouvrage, la démarche inverse, qui consiste à superposer des lavis humides en laissant sécher chaque application, est également possible. Si vous travaillez sur plusieurs aquarelles à la fois vous pourrez passer de l'une à l'autre en attendant que la précédente soit de nouveau prête. Vous avez le choix entre peindre le même modèle en plusieurs exemplaires — les disparités ayant autant d'intérêt que les ressemblances — ou travailler sur des sujets différents.

Étudiez ce tableau attentivement puis, mettez-vous au travail. Ici encore, le peintre vous a simplifié la tâche en décomposant et en sélectionnant les méthodes d'exécution. Puissiez-vous y puiser l'assurance d'entreprendre un sujet de votre choix.

La représentation d'une surface liquide pose le problème de l'évocation de la transparence, des reflets et du mouvement de l'eau.

1 Matériel Papier : 300 g. Format : 225 mm × 375 mm. Crayon tendre : 2 B. Pinceaux : martre, ronds n° 2, 6, 8 et plat n° 12. Masque liquide et porte-plume. Le peintre a préalablement réalisé un croquis simple définissant la masse des collines et les zones de couleurs créées par les changements de profondeurs. Ici, il commence par humidifier le ciel en préparation du lavis.

2 Le ciel est exécuté avec un pinceau imbibé d'un mélange gris Payne et bleu de cobalt. La peinture est déposée par touches irrégulières pour créer un ciel pommelé. À ce stade, l'exécution doit être rapide et le ciel exécuté d'une seule traite, de façon à créer un effet d'ensemble vaporeux, sans aucune démarcation.

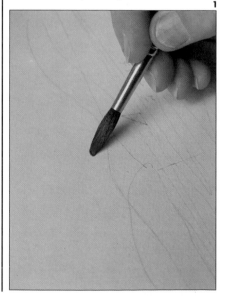

1

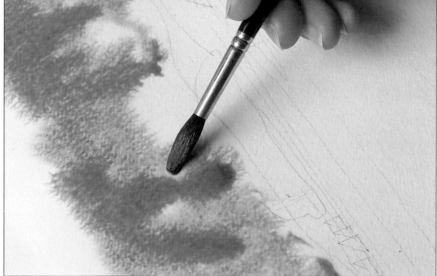

2

3 Dans le détail ci-dessous le peintre utilise un tampon de papier absorbant pour « décoller » les pigments de la peinture humide et créer l'effet de nuages cotonneux, au-dessus de l'horizon. Mais pour obtenir de bons résultats je vous recommande d'acheter un papier adapté à ce traitement.

4 Ici le peintre utilise un pinceau n° 3 pour masquer les voiles blanches. Ce sont des détails, maix ceux-ci ont leur importance si l'on veut pouvoir en distinguer les formes sur l'immensité bleue de la mer. Nettoyez le pinceau immédiatement après usage, car ce produit durcit en séchant et votre pinceau serait inutilisable.

5 Cette fois, le masque liquide est appliqué avec un porte-plume (Sergent-Major). Une série de pointillés permettra de suggérer les reflets scintillants du soleil sur les vagues en mouvement. Ici, le peintre applique des points plus gros pour évoquer les galets du rivage. La plume se prête mieux à la finesse des détails.

6 Nous voyons ci-dessous le ciel terminé, avec sa masse nuageuse bien définie. Nous distinguons également les traces jaunes du masque liquide sur la voile des bateaux, les mouettes et les vaguelettes rompant la surface de l'eau.

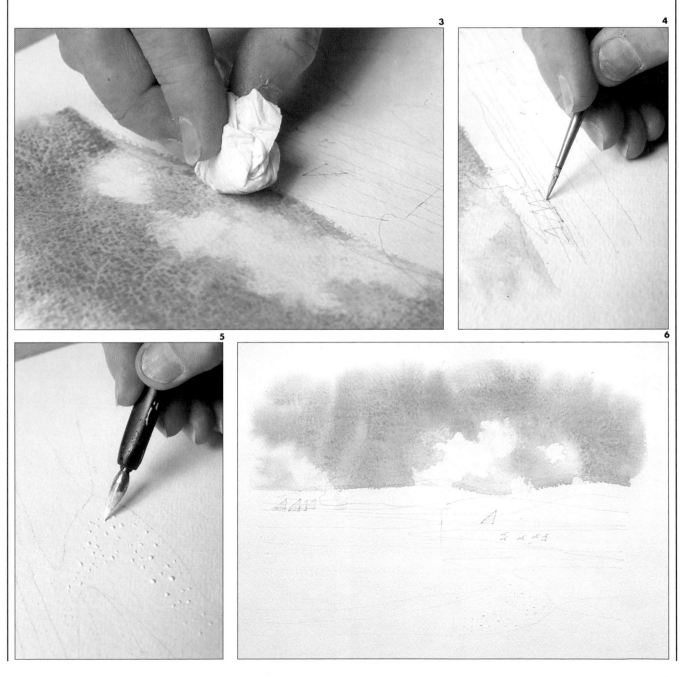

7 Le peintre compose un lavis cramoisi d'alizarine et bleu de cobalt et couche la frange étroite des collines à l'horizon. Remarquez comme le bleu du ciel chevauche une partie des collines et crée une troisième couleur qui évoque l'ombre des nuages.
Apprenez à tirer parti de la transparence du matériau en créant de nouvelles couleurs par la superposition des lavis.

8 Avec un pinceau n° 8 et un lavis gris Payne et bleu de cobalt, le peintre commence l'exécution de la mer. Vous remarquerez que lorsque la charge du pinceau s'épuise, le grain du papier apparaît, évoquant le scintillement de la lumière. Sans crainte pour le blanc des voiles, le peintre peut appliquer son lavis d'un pinceau large. Regardez attentivement ce détail et vous remarquerez que les parties blanches à la surface de la mer ont été obtenues de deux manières : la gomme liquide et le pinceau sec.

9 Pour la pinède au fond de la baie, utilisez une riche teinte de vert Winsor à laquelle vous ajouterez une touche de rouge de cadmium écarlate. Avec le manche de votre pinceau suggérez la forme des arbres en travaillant la peinture encore humide. Voyez comme l'effet obtenu est convaincant.

10 Le peintre continue à modeler la pinède qu'il étend jusqu'au rivage. Dans ce détail on peut apprécier la souplesse et le pouvoir d'expression de l'aquarelle. Il s'agit principalement d'un travail de synthèse, qui consiste à simplifier et à privilégier l'impression d'ensemble aux dépens des détails. La variété d'effets est le résultat d'un habile maniement du pinceau : application indifférenciée de la masse verte ; définition des arbres avec le manche et figuration des troncs avec la pointe. Dans ce travail minutieux rien n'a été oublié, tant l'apparence que la profondeur ou le volume.

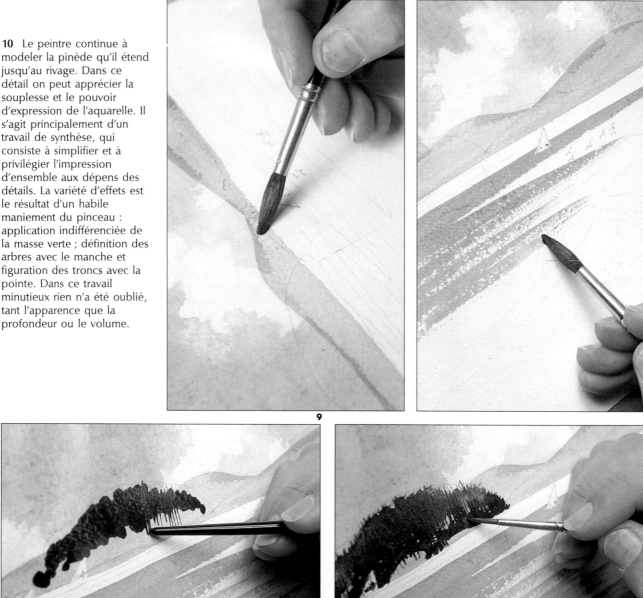

11 Le peintre utilise un très léger lavis vert de vessie comme couleur de fond pour le rivage. Par la suite, d'autres couches viendront enrichir sa tonalité et des détails seront ajoutés ici et là, pour définir la végétation.

12 Le peintre applique le même mélange vert de vessie sur l'avancée de la côte. Avec une grande liberté de mouvements, il peint cette zone dont les détails sont protégés par le masque liquide. Nous apercevons au loin, sur le rivage, les contreforts des collines dont la teinte mauve sous-jacente rabat le ton du vert.

13 Passez un lavis d'ocre jaune en épousant la courbe du rivage, couvrez le fond vert. Sur la peinture presque sèche, en utilisant un pinceau plat presque sec, travaillez le fouillis végétal en suggérant des roseaux. Avec le bord plat du pinceau, appliquez quelques touches de terre d'ombre naturelle et de vert de vessie.

14 Le peintre utilise le même pinceau mais d'une toute autre manière. Il applique la couleur par larges touches avec le côté plat du pinceau presque sec, les poils en se séparant créent des stries. Ce sont quelques exemples des effets que la méthode du pinceau sec permet d'obtenir.

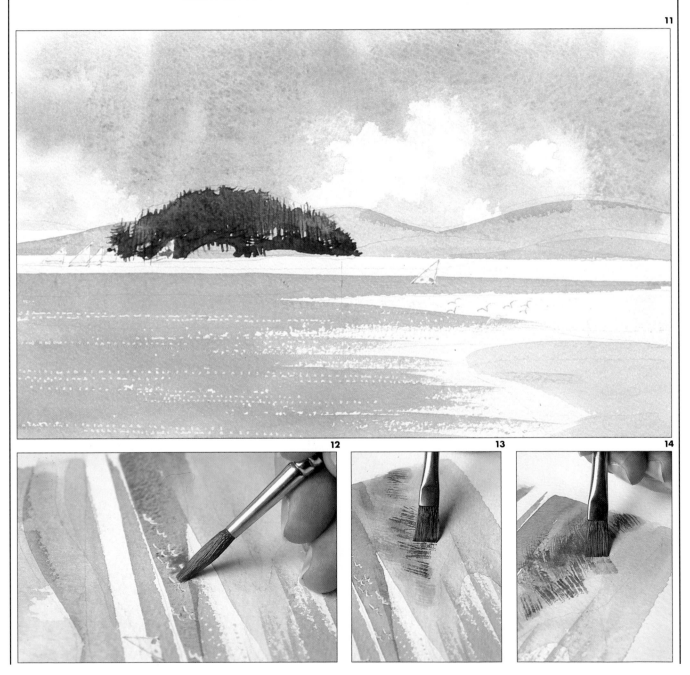

COMMENT MASQUER DES DÉTAILS — MARINE

15 À cette étape, le peintre applique des lavis d'intensité diverses, censés représenter les différentes couleurs de l'eau. Avec du gris Payne et du vert de vessie il accentue le contraste des collines du fond. Ci-dessous, il ajoute un léger lavis bleu clair sur les eaux peu profondes en bordure de plage.

16 Ci-dessous, avec un pinceau n° 6 et un mélange de vert de vessie et d'ocre jaune, il rehausse la couleur de la végétation au premier plan, à droite du tableau. Veillez à ne pas surcharger cet espace.

17 Lorsque la peinture est tout à fait sèche, il décolle la pellicule du masque liquide en frottant légèrement la surface avec le doigt. Peu à peu, le blanc apparaît parfaitement pur. Les fabricants ont maintenant mis au point un liquide blanc qui, contrairement au jaune, ne tache pas certains papiers.

18 À l'aide d'un pinceau n° 3, le peintre peint la coque des voiliers. Étant donné les rapports de distance, il est important d'évoquer ces détails d'une manière impressionniste et non minutieuse.

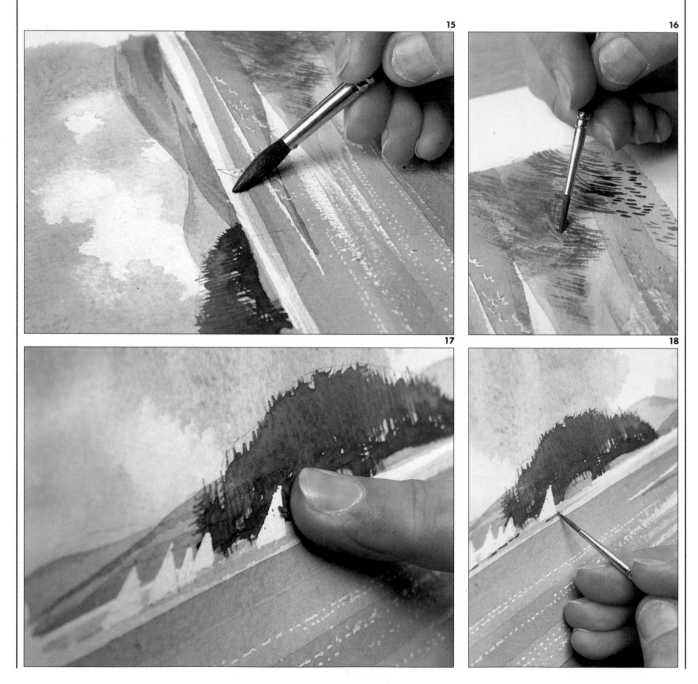

Détail
Ce détail illustre la manière dont le peintre a conjugué le masque liquide et la technique du pinceau sec pour suggérer les jeux de la lumière sur l'eau en mouvement, la forme des mouettes nettement distinctes au loin et la voile blanche du bateau.

19 Le peintre ajoute une note de couleur avec du rouge de cadmium sur l'un des voiliers. Voyez comme la juxtaposition des couleurs complémentaires, la pinède verte et la voile rouge, se font valoir mutuellement. C'est ainsi qu'une note de couleur peut devenir l'élément d'importance d'un tableau. Ici, le regard de l'observateur est dirigé depuis l'anse du premier plan jusqu'au bras de terre, d'où il rejoint la voile rouge. Il vient ensuite mouiller sur le rivage et se heurter aux collines de l'arrière-plan. Au sein du tableau, le relief des collines équilibre la dominante horizontale du thème. Voici un exercice de composition intéressant : posez un morceau de papier à décalquer sur un tableau et dessinez les grandes lignes de la composition.

Dans le cas présent, il s'agira de deux lignes principales : une courbe partant de la droite du premier plan jusqu'au point où le rivage éloigné est coupé par le bord gauche du tableau ; et une ligne horizontale définie par le rivage au loin.

Gris Payne

Rouge de cadmium écarlate

Bleu de cobalt

Vert de vessie

Cramoisi d'alizarine

Ocre jaune

Vert Winsor

Terre d'ombre naturelle

19

La porte d'entrée d'une ville

PERSPECTIVE LINÉAIRE

Le monde d'un peintre est peuplé de « tableaux », mais certains sujets sont considérés comme plus stimulants ou mieux appropriés que d'autres. Et bien que la grande majorité d'entre nous habite la ville, les aquarelles représentent plus souvent la nature qu'un paysage urbain. Il y a probablement plusieurs raisons à cela. Pour nombre d'entre nous, la peinture est un passe-temps que l'on associe tout naturellement aux séjours à la campagne ou aux vacances à la mer. Cette tendance est renforcée par le fait que l'aquarelle a pris son essor au cours des XVIIIe et XIXe siècles, époques où l'art du paysage était à l'honneur. Toutefois, il convient de reconnaître qu'il n'y a pas de sujet idéal et que l'on peut tout peindre.

Le choix d'un sujet près de votre domicile ne manque pas d'avantages, le premier étant la diversité. Tout ce qui vous entoure peut être le sujet d'une étude intéressante, depuis le plus humble ustensile de cuisine jusqu'aux plus précieux bibelot d'art, depuis le fruit aux formes les plus simples jusqu'à la plante la plus compliquée. Tous se prêtent à un arrangement de composition rapide. La vue de votre fenêtre est, elle, toujours présente, se modifiant selon l'heure de la journée, au gré du climat et des saisons. Ainsi, le temps passé à chercher l'endroit idéal sera employé à peindre.

La ville offre maint sujet passionnant. Les courbes des paysages vallonnés font place aux lignes droites des édifices dont les formes géométriques se conjuguent en une multitude de surfaces. Les plans se chevauchent, projetant des ombres dures et complexes. À ces structures anguleuses, se superposent des matériaux divers, synthétiques ou naturels, comme la brique, la pierre ou le ciment. Le vert et les terres d'ombre de la palette rustique s'enrichissent des vives couleurs primaires que fournissent les matériaux synthétiques industriels.

Ne vous laissez pas dérouter par les lois de la perspective. Vous parviendrez à comprendre et décrire ce que vous voyez au moyen de la perspective linéaire. Selon celle-ci, toutes les droites parallèles d'un plan, vues d'un point donné, concourent vers un même point sur la ligne d'horizon. Dans la rue, ci-contre, la base des maisons et la ligne des toits se trouvent dans le même plan — le plan est représenté par les façades. Si l'on poursuit la ligne des toits et celle de la base des façades, elles se rencontrent en un point juste à gauche de l'arche — c'est ce qu'on appelle le point de fuite. Mais ne vous attardez pas sur ce problème dans l'immédiat. Contentez-vous de dessiner ce que vous voyez et de corriger vos perspectives si quelque chose vous paraît anormal.

Avec cette vue nous abordons notre première scène urbaine. Un sujet riche en nouveaux défis — donc des questions de perspective et une palette plus étendue.

1 Matériel Papier : non tendu, 185 g. Format : 225 mm × 375 mm. Pinceaux : n° 3, 6, 8. Masque liquide et plume. Crayon : B.

Le peintre procède d'abord à une esquisse simplifiée, mais plus détaillée que les précédentes, étant donné la nature du sujet. Les rues, les maisons, les toits et d'autres points d'architecture sont autant de détails qu'il faut résoudre avant de peindre. Le sujet se prête aux teintes claires et lumineuses très contrastées. Il faut donc appliquer les tons les plus foncés d'abord. Pour obtenir un noir soutenu, qui ne diffusera pas dans les couleurs que vous appliquerez ultérieurement, utilisez de l'encre de chine. Utilisez-la pour les parties les plus sombres, c'est-à-dire celles à l'intérieur de l'arche et pour les ombres des fenêtres à l'étage supérieur des maisons les plus proches. Ensuite, appliquez les demi-teintes en diluant l'encre de Chine.

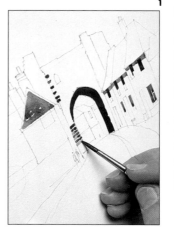

1

2 Le rôle de la perspective dans ce tableau est important car les lignes horizontales du premier plan guident le regard vers le centre de l'arche où se trouve encadrée la vue intérieure. Cet élément doit être défini avec précision afin de ne pas fausser les rapports visuels. Pour cette zone il faut utiliser un ton clair, le contraste aidant à situer les différents plans dans l'espace.

2

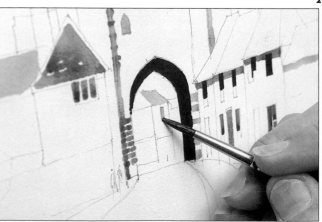

3 Le ciel est appliqué suivant la méthode humide, avec un mélange de gris Payne et de bleu Winsor. Le peintre procède rapidement. Voyez comme à ce stade le lavis autour de la silhouette des toits est humide.

4 Les conifères, situés à gauche du tableau, sont aussi traités en humide. Utilisez à cet effet un pinceau en martre n° 3 et du vert Winsor. D'un geste vigoureux, définissez la ligne verticale des troncs. Les contours se fondent dans le papier humide, mais pour préciser certaines formes, déplacez la couleur humide vers la base restée sèche.

5 Puis le peintre commence à définir le premier plan — la rue et le trottoir — avec un mélange dilué de teinte neutre. Cette partie fera l'objet de plusieurs couches de couleurs, il est donc important à ce stade d'employer un lavis léger.

6 Nous avons vu jusqu'à présent les divers emplois du masque liquide pour préserver les blancs du papier. Ici, le peintre veut évoquer l'apparence des pavés. À cette fin, il masque non pas le blanc du papier mais le lavis gris. Puis, il utilise un porte-plume pour exécuter le pointillé régulier.

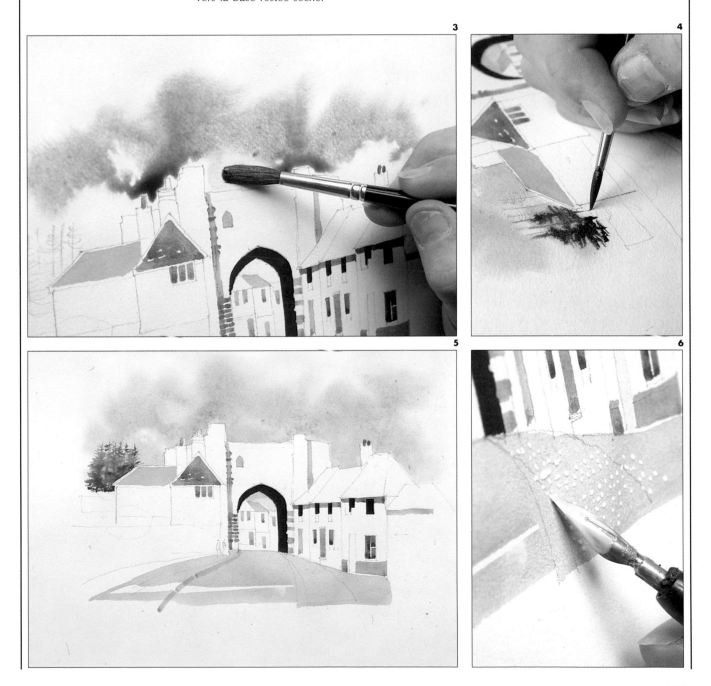

PERSPECTIVE LINÉAIRE — LA PORTE D'ENTRÉE D'UNE VILLE

7 Le peintre esquisse à grands traits les formes géométriques des façades. Il utilise de la terre de Sienne brûlée pour les toits, de l'ocre jaune pour l'une des façades, de la terre de Sienne brûlée diluée pour une autre, et un mélange de Sienne brûlée et de vert Winsor pour la façade supérieure à gauche de l'arche.

8 Les façades sont traitées comme de simples taches de couleur. La nécessité de souligner par des teintes subtiles la structure des surfaces aide à comprendre le choix qu'a fait le peintre pour les lavis de base. Une teinte initiale trop foncée entraînerait une surenchère de couleurs d'un effet grossier. Les bandes plus sombres évoquent le matériau de construction. Sur le mur de base, des touches de gris évoquent la pierre irrégulière et, sur la tour, c'est la structure même de la pierre qui apparaît. À ce stade, plusieurs couches de couleur ont été appliquées sur le premier plan. Mais chacune doit être sèche avant toute application nouvelle.

9 Le masque liquide enlevé, on voit apparaître les touches grises des pierres. Le peintre ajoute une ombre sombre sur l'ensemble du premier plan pour accentuer les contrastes entre les différents plans du tableau. Il s'agit d'un mélange de cramoisi d'alizarine, de bleu Winsor et de terre de Sienne brûlée.

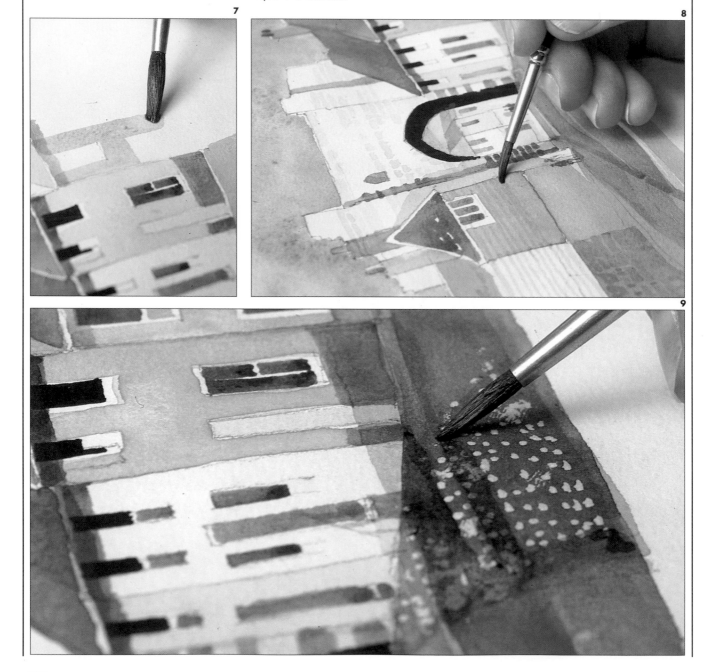

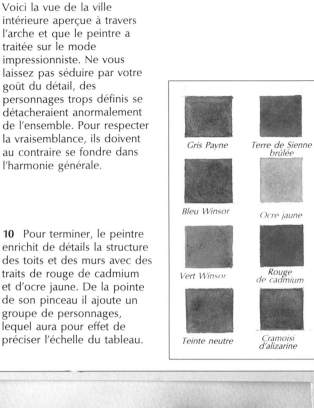

Détail
Voici la vue de la ville intérieure aperçue à travers l'arche et que le peintre a traitée sur le mode impressionniste. Ne vous laissez pas séduire par votre goût du détail, des personnages trops définis se détacheraient anormalement de l'ensemble. Pour respecter la vraisemblance, ils doivent au contraire se fondre dans l'harmonie générale.

Gris Payne	*Terre de Sienne brûlée*
Bleu Winsor	*Ocre jaune*
Vert Winsor	*Rouge de cadmium*
Teinte neutre	*Cramoisi d'alizarine*

10 Pour terminer, le peintre enrichit de détails la structure des toits et des murs avec des traits de rouge de cadmium et d'ocre jaune. De la pointe de son pinceau il ajoute un groupe de personnages, lequel aura pour effet de préciser l'échelle du tableau.

10

Un bouquet d'anémones
COMMENT MASQUER UN GRAND ESPACE

Le domaine de la nature morte est une source inépuisable d'inspiration où tous les artistes se sont abreuvés à un moment ou à un autre. Le choix des matières, des formes, des dimensions et des couleurs est multiple et permet, quel que soit l'endroit où l'on se trouve, de composer une étude intéressante. La nature morte offre l'avantage de vous laisser l'entière liberté des choix de composition et de lumière. Elle est aussi moins difficile à mettre en place et moins onéreuse qu'un sujet humain et, à l'inverse de celui-ci, ne souffrira ni de crampes, ni d'ennui. Les considérations artistiques, il est vrai, sont parfois fort prosaïques.

Tout peut se prêter à la réalisation d'un tableau expressif et séduisant ; utilisez votre sens artistique. Les fleurs sont toujours un sujet attrayant mais non dépourvu d'embûches. Vous pouvez réaliser un « joli » tableau, ce qui n'a guère d'intérêt. Il faut un grand talent pour se mesurer à la nature ! Mais un artiste doit avoir une vision personnelle, si vous ne transmettez pas une part de vous-même à votre étude, vous n'obtiendrez qu'une copie servile et ne serez qu'un bon rival du photographe.

Les fleurs sont un sujet fascinant, particulièrement pour les coloristes dans l'âme. La pureté des couleurs et les effets fondus de l'aquarelle en font une technique idéale pour l'exécution de ce sujet. Votre démarche sera la même qu'auparavant : le sujet n'est que la partie accessoire de la composition, respectez le principe d'unité. Décidez des rapports d'harmonie, telle que la disposition symétrique ou asymétrique ou la place qu'occupera le sujet. De rapides croquis, format carte postale, vous donneront un aperçu des effets réalisables. Mais à mesure que vos idées se précisent, esquissez les grandes lignes d'une main plus sûre. Il ne s'agit pas de suivre votre tracé à la lettre comme un enfant respecte le dessin d'un album. Ce sont des indications d'où jailliront l'œuvre finale.

Étudiez maintenant le sujet en fonction de l'éclairage ; ses zones de lumière et d'ombre. Examinez-le les yeux mi-clos pour en exagérer les nuances. Il faudra ensuite décider, soit de construire la couleur très progressivement, en partant du ton le plus clair soit, comme dans notre exemple, de réserver les zones claires en les masquant. Vous y gagnerez en liberté d'action et n'aurez pas le souci de tomber trop vite dans les valeurs sombres. Vous devez également évaluer avec précision les réserves. Ici, le peintre veut conserver le blanc du papier de façon à pouvoir traiter les pétales d'un seul lavis auquel il donnera tout son brillant.

Lorsque vous aurez terminé ce tableau, réalisez-le de nouveau en employant l'autre méthode. Vous appliquerez d'abord les tons clairs et construirez progressivement la couleur, le fond étant exécuté en dernier lieu. Mais n'oubliez pas qu'il devra épouser le contour très détaillé des fleurs. Vous trouverez un exemple de cette méthode plus avant dans cet ouvrage.

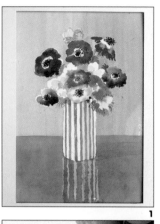

Le peintre a choisi ici un vase de fleurs comme sujet d'étude. Il a interprété et simplifié le motif sur le vase, ajouté certains détails, afin de créer une composition vigoureuse et produire à votre intention un tableau plus facile à suivre.

1 Matériel Papier : 300 g. Format : 225 mm × 375 mm. Pinceau : martre n° 3, 6. Crayon : 2 B. Masque liquide.
Le peintre fait une esquisse de l'ensemble, en soulignant les pétales, le cercle noir des étamines et les rayures du vase. Évitez l'écueil du bouquet répondant aux lois de la botanique. Il est opportun à ce stade de définir les zones de couleurs.

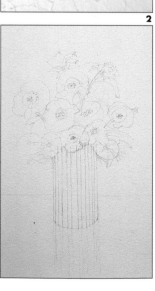

2 Le dessin achevé n'est chargé d'aucun détail superflu, mais le peintre a inclus dans sa composition les éléments indispensables à la mise au point de sa démarche d'exécution. Notez, le reflet des rayures du vase dans le prolongement de celles-ci. Observez la composition : le peintre a placé le bouquet au centre même du tableau et le fond est coupé à environ deux tiers de la hauteur du papier.

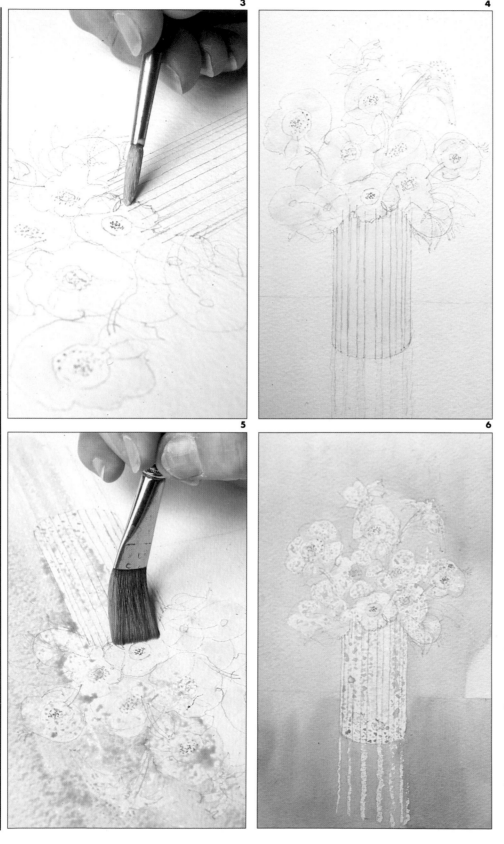

3 À l'aide d'un pinceau en martre, appliquez le masque liquide d'un mouvement souple mais précis sur les corolles en définissant chacun des pétales. Il s'agit en quelque sorte d'une préparation en « négatif » du sujet ; les endroits cachés par le masque seront les blancs révélés à un stade ultérieur.

4 Toute la surface du vase est masquée, de même que le prolongement des rayures sur le support. Ces blancs restitueront le reflet du vase à la surface de la table.

5 Le peintre a choisi un fond dont la simplicité met en valeur les teintes vives des fleurs ainsi que le style du vase et du bouquet. Ce dépouillement est important pour l'effet du tableau, il aurait tout aussi bien pu choisir un fond plus élaboré comme un papier à motif, une fenêtre ou un ensemble d'objets. Cette préparation, qui consiste à sélectionner des objets ou à n'en garder que certains aspects dans le croquis, relève de la composition d'un tableau. À l'aide d'un large pinceau, le peintre applique un lavis gris neutre, composé d'ocre jaune, de gris Payne et de bleu Winsor sur toute la surface ; il procède rapidement de haut en bas.

6 Nous voyons ici l'image en négatif du vase et du bouquet se détachant sur la teinte plus soutenue du fond.

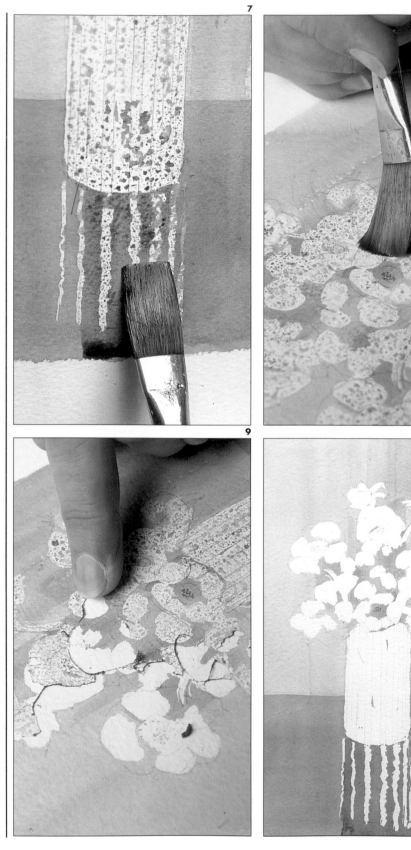

7 Laissez sécher le premier lavis et appliquez un ton plus soutenu pour définir la surface de la table. Dans ce type de tableau où dominent les tons pâles et les motifs compliqués, le masque liquide est un précieux auxiliaire ; on peut travailler librement dans un espace critique et appliquer autant de couches que le nécessite la teinte recherchée. Imaginez la difficulté d'appliquer des couches répétées entre les lignes de reflet !

8 À ce stade, le peintre étudie attentivement son tableau et décide d'intensifier le fond. Il utilise le même gris et un large pinceau plat pour foncer la partie droite du tableau. Notez l'effet de matière obtenu, le lavis est ponctué de légères rayures qui donnent consistance au fond neutre.

9 Un léger frottement du doigt suffit à éliminer le masque. La pression n'est pas nécessaire, la pellicule se détache facilement de la plupart des surfaces. Le masque utilisé ici est légèrement teinté et risque de tacher certains papiers ; aussi, pour remédier à cet inconvénient un produit blanc a été mis au point. En ce qui vous concerne l'un ou l'autre conviendront.

10 Voici le dessin mis à nu, l'image qui apparaît en blanc sur le fond sombre ressemble étrangement à un cliché en négatif. Remarquez la netteté des contours obtenus avec le masque liquide.

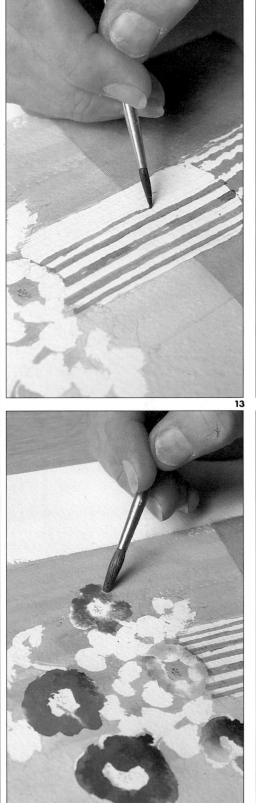

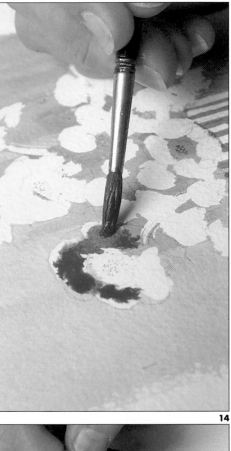

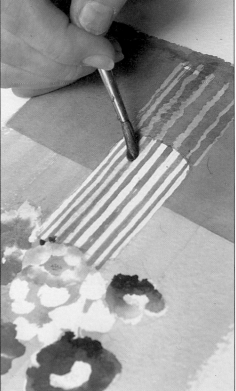

11 Avec un pinceau en martre Kolinski n° 3 et un mélange de gris Payne le peintre exécute les rayures grises du vase en les élargissant légèrement par rapport au dessin d'origine. Décision prise après avoir évalué l'effet d'ensemble. C'est en cela que la fonction de l'artiste est supérieure à celle du photographe. Ne vous contentez pas d'imiter la nature et de copier le sujet. C'est votre tableau, il vous appartient d'ajouter, d'éliminer et de modifier à votre gré.

12 Nous allons enfin introduire de vraies couleurs. Après avoir appliqué du rouge Magenta, le peintre ajoute une touche de rouge de cadmium écarlate.

13 Les fleurs font appel à une riche gamme de couleurs : rouge de cadmium écarlate, rouge Magenta, jaune de cadmium et bleu Winsor. Suivant la méthode humide, de petites touches de couleurs sont déposées dans les teintes majeures ; du violet dans le rouge cadmium écarlate et le Magenta par exemple. Ici, le peintre emploie un lavis mauve pour peindre la fleur située à droite.

14 Le peintre utilise maintenant un lavis gris Payne pour rabattre l'éclat du reflet ; procédé utile qui a pour but d'atténuer le rayonnement d'une couleur. Avec ce même mélange dilué, le peintre applique une ombre sur la partie droite du vase. Cet effet souligne le modelé de celui-ci et assombrit la partie opposée à la source de lumière.

UN BOUQUET D'ANÉMONES

15 Appliquez un mélange très dilué de cadmium écarlate et de rouge Magenta sur les fleurs pâles. Puis, par des retouches du même ton, accusez la tonalité des fleurs les plus sombres. Avec la technique humide, les couleurs se fondent naturellement les unes dans les autres et contrastent avec les contours nets des blancs réservés. Les couleurs ont été appliquées très librement : ainsi en est-il de l'ocre jaune sur papier blanc et fond gris, et de la couleur qui, ne remplissant pas la totalité de l'espace à l'intérieur des contours, donnent des fleurs nimbées de blanc.

16 Les étamines, au cœur des anémones, sont définies avec un pointillé de teinte neutre — un gris chaud.

17 Ici le peintre applique la couleur à l'aide d'un petit morceau d'éponge naturelle. Cette méthode permet d'obtenir rapidement l'effet adouci et légèrement flou recherché.

18 Le peintre poursuit de la même façon, ajoutant de la couleur ou la déplaçant ça et là. L'objectif recherché est l'harmonie d'ensemble et non la mise en valeur d'un détail au détriment d'un autre. Avec un pinceau n° 3 et du vert de vessie pour les feuilles et les tiges, le peintre esquisse plutôt qu'il ne peint.

15

16

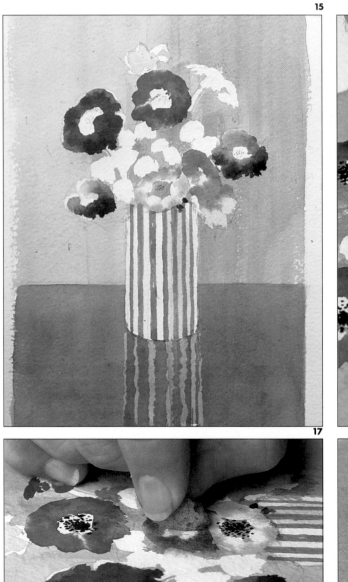

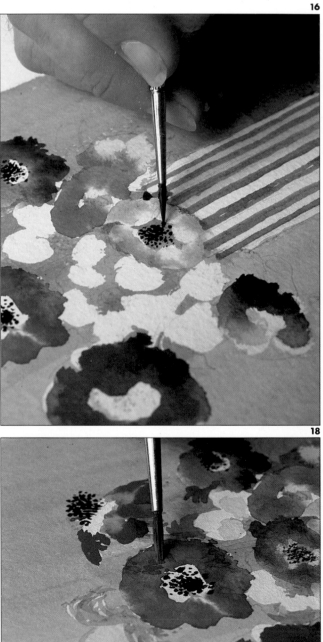

17

18

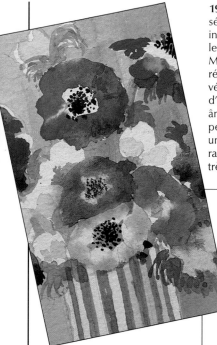

19 Les fleurs sont un thème séduisant par excellence, infiniment diversifiées dans leurs couleurs et leurs formes. Mais l'écueil pour le débutant réside dans la recherche de la vérité naturelle qui risque d'aboutir à une image sans âme. C'est pourquoi le peintre a ici choisi de créer une composition simple mais raffinée. Il a traité son sujet très librement, en juxtaposant les touches de couleurs selon la méthode humide. Cette démarche sert le thème, mieux qu'une approche minutieuse n'aurait su le faire. En vertu du pouvoir de rayonnement des couleurs, le peintre traite son sujet comme un tout et non comme des taches de couleurs assemblées. Ainsi, la teinte de chaque objet se diffuse sur les corps voisins dont la couleur propre se trouve modifiée. Si vous peignez une tache d'une couleur locale plate vous obtiendrez un résultat peu convaincant.

Détail
Cette évocation illustre parfaitement le phénomène de diffusion de la couleur par l'effet du flou. Des accents incisifs de couleur pure, plus accusée par endroits, et le contour défini des espaces blancs, créent l'impression de vision à travers un objectif. La forme est davantage suggérée que définie.

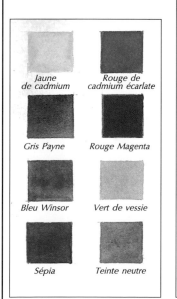

Jaune de cadmium	*Rouge de cadmium écarlate*
Gris Payne	*Rouge Magenta*
Bleu Winsor	*Vert de vessie*
Sépia	*Teinte neutre*

19

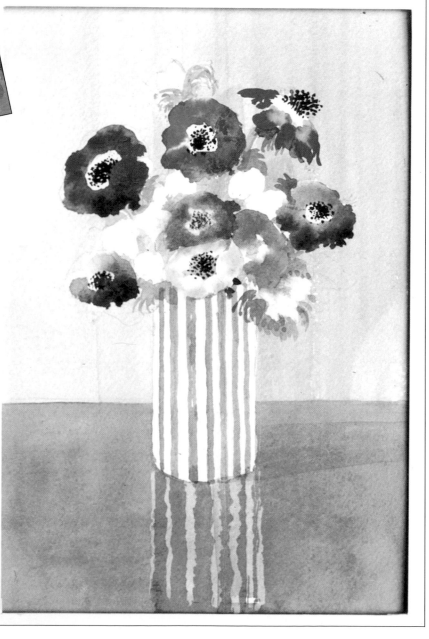

Chapitre 6
Autres techniques

Comme nous l'avons souligné dans notre introduction, on peut aborder la peinture à l'aquarelle de plusieurs manières. Nous avons adopté dans cet ouvrage une démarche destinée à aplanir les écueils qui jalonnent l'apprentissage de cette technique, mais nous ne prétendons nullement que ce soit la seule valable. Il s'agit en premier lieu d'apprendre à contrôler la dispersion des pigments sur le papier et d'en tirer le meilleur parti. Mais vous devez également développer votre sens de l'observation et la pratique du dessin. Une fois les techniques de base maîtrisées, vous pourrez les mettre au service de votre sens artistique, quel que soit son mode d'expression privilégié — la couleur, la matière ou l'art figuratif.

Nous aborderons ce nouveau chapitre avec la notion de texture, et étudierons ses raisons d'être et ses emplois qui sont : magnifier la forme, enrichir l'image ou simplement jouer d'effets de style. La matière est un plaisir en soi, elle est à l'œil, ce que les sons composés sont à l'oreille. Organisée, elle participe à la qualité générale de l'œuvre. Familiarisez-vous avec ces nouvelles techniques, perfectionnez-les et pratiquez-en de nouvelles, à vos mesures. Car plus votre registre sera étendu, et mieux votre esprit créatif pourra s'exprimer. La richesse du vocabulaire multiplie les moyens d'expression en favorisant la rapidité et l'éloquence.

Nos objectifs à présent sont certes plus ambitieux, mais ils restent dans le champ de vos compétences. Étudiez attentivement le modèle proposé ou un autre de votre choix. L'étude des coquillages offre un grand intérêt et, si vous avez, à titre d'exercice, peint les anémones du chapitre précédent, vous saurez apprécier les bouquets de fleurs faisant appel à une technique humide toute différente.

Les procédés techniques

LES EFFETS DE MATIÈRE

Les effets de matière sont employés en peinture à des fins diverses. Ils servent à évoquer la texture d'un feuillage, de pavés, d'une plage de sable, mais ils s'emploient également à des fins décoratives, pour rehausser l'intérêt d'une surface peinte. Il est fréquent que le modèle choisi par un peintre ne soit que prétexte à satisfaire son goût du matériau, du papier, de la surface peinte. Au fil de votre expérience, vous adopterez des méthodes propres à créer différents effets, certaines seront empruntées aux ouvrages spécialisés, d'autres aux grands maîtres classiques ou modernes. Dans certains cas, vous mettrez au point des formules pour traduire votre propre vision du monde. Si cette approche est personnelle, empreinte de curiosité et de fraîcheur, elle enrichira ce répertoire, soit en apportant de nouvelles réponses aux problèmes de toujours, soit en modifiant les solutions existantes.

Plus on progresse dans la connaissance de l'aquarelle et plus on en découvre les ressources. Toutefois, vous devez maintenant posséder une certaine maîtrise de la technique du lavis, des masques et des effets particuliers. Pour réussir en aquarelle il faut conjuguer la spontanéité du geste, la connaissance du matériau et un certain élément fortuit.

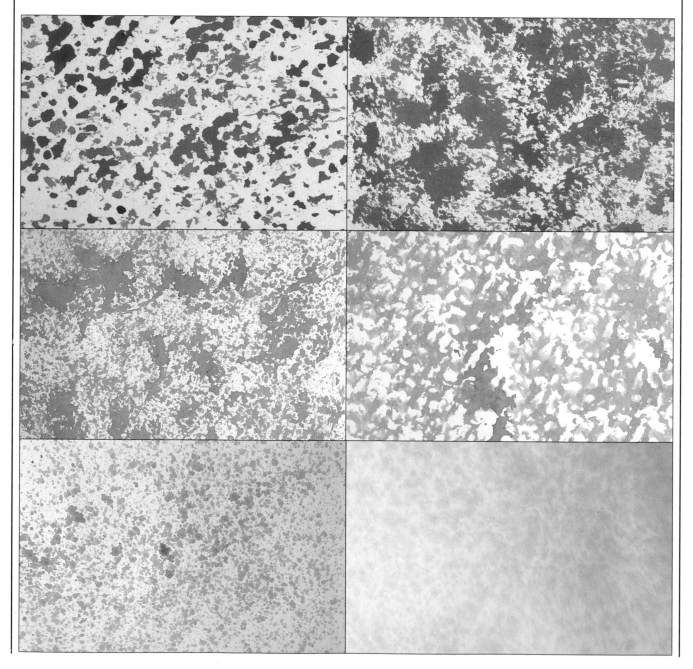

L'heureux accident est présent dans toute aquarelle réussie et exige de votre part promptitude de décision et souplesse, afin de tirer parti d'un effet de hasard qui enrichira l'œuvre. L'aquarelle est fertile en accidents propices mais leur exploitation requiert un esprit alerte et curieux. La réussite est une subtile alchimie de savoir-faire et d'inconnu. Mais avec une plus grande maîtrise de la technique vous apprendrez à mettre la peinture à votre service en provoquant les effets recherchés. Nous avons examiné quelques procédés de base mais de toute évidence, les moyens de créer des effets particuliers sont infinis et

n'auront de limites que celles de votre imagination.

Les techniques décrites ici sont très simples. Les quatre premiers exemples ont été obtenus à l'aide d'un pochoir, d'une brosse à ongles, d'une éponge naturelle et d'une éponge synthétique. Nous n'avons utilisé qu'une couleur, afin de mettre l'accent sur les effets, mais rien ne vous empêche d'appliquer ces méthodes avec d'autres couleurs.

L'autre technique consiste à produire un moucheté par projection dont les effets sont très séduisants. Celle-ci est employée dans notre prochain tableau pour évoquer les galets de la plage, mais ses applications sont multiples.

Pointillé à la brosse à ongles
Plongez la brosse à ongles dans un mélange de peinture et tamponnez le papier d'un mouvement rapide.

Pointillé au pochoir
Utilisez un pochoir à poils fermes et tamponnez la surface du papier. Les résultats obtenus avec ces deux brosses sont surprenants de différences.

TEXTURE

Dans ce domaine, on peut recourir à toutes sortes de brosses — un pinceau de décoration, comme ci-contre — dont les effets varient selon la fermeté des soies. Les vieilles brosses à dents sont particulièrement efficaces. Préparez un mélange, trempez-y la brosse, éliminez l'excès afin d'éviter les gouttes. Tenez la brosse au-dessus du papier et passez un instrument rigide sur les pointes, la lame d'un couteau à peinture par exemple. Vous obtiendrez une bruine fine que vous orienterez à votre gré. Plus la brosse est éloignée du papier, plus les gouttelettes sont grosses. On peut produire des effets semblables en donnant au pinceau de petits coups secs ; on obtient ainsi des effets variés mais d'impressions plus larges. Imbibez le pinceau et, d'un coup sec, secouez-le au-dessus du papier. C'est ainsi qu'à été réalisée la plage de notre prochain tableau. On peut produire un effet de matière sur une surface peinte en vaporisant de l'eau claire. Les gouttelettes décollent les pigments qui s'accumulent sur le pourtour, créant une zone plus claire au centre.

Lorsque vous aurez maîtrisé ces procédés et que vous en aurez peut être découvert de nouveaux, vous les mettrez en application. Dans un tableau figuratif détaillé, une petite

Pointillé à l'éponge synthétique
Découpez un petit morceau d'éponge synthétique et plongez-le dans le mélange de peinture. Tamponnez-le sur le papier pour obtenir des effets mouchetés.

Pointillé à l'éponge naturelle
Découpez un petit morceau d'une éponge naturelle et répétez la même opération. Vous obtenez cette fois un semis plus ouvert correspondant aux alvéoles de l'éponge.

surface traitée de cette façon aura un pouvoir décoratif certain. Dans une œuvre plus libre de facture impressionniste, les effets particuliers devront s'harmoniser et former un tout. Mais l'emploi de quelques effets particuliers vous permettra d'attirer le regard sur un point quelconque. Votre rôle de peintre est de fournir des repères visuels — la peinture n'est-elle pas une illusion, un jeu d'optique ? Toutefois, les objectifs varient selon les peintres. Certains cherchent à décrire et à interpréter le monde qui les entoure, en faisant partager leur vision au spectateur. D'autres cherchent à divertir. Quel que soit votre but,

explorez toutes les ressources du procédé et mettez-les à votre service.

Bruine sur papier sec
Imbibez votre pinceau de peinture, tenez-le au-dessus du papier et passez une lame sur les poils. Vous obtiendrez une bruine de couleur.

Bruine sur papier humide
Humectez une partie de la feuille et répétez la même opération que ci-dessus. Vous obtenez cette fois un moucheté plus diffus et d'un effet jaspé.

Scène de plage
AQUARELLE SUR PAPIER SEC

La figure humaine est un sujet ardu mais sa grande richesse d'expression a exercé au cours des siècles une réelle fascination sur les artistes. Il n'est cependant pas indispensable de posséder de grandes connaissance d'anatomie pour bien dessiner un corps. Par contre, si l'on veut poursuivre cette étude, une connaissance plus approfondie du sujet devient nécessaire pour comprendre l'aspect visible d'une mécanique intérieure. La connaissance glanée çà et là ne fera jamais que compléter la pratique d'un œil exercé à apprécier les mesures et les formes. C'est dans ce but que nous vous recommandons les exercices suivants et la mise en œuvre de ces acquisitions sur des sujets analogues. Notre objectif est de mettre à votre disposition, les bases et les outils de votre propre formation. L'élan qui, en quelque sorte, vous mettra sur la voie.

Rien ne peut remplacer la représentation d'après nature, il est vrai, mais n'allez pas jusqu'à engager un modèle où vous inscrire dans un atelier de dessin. Regardez autour de vous, en commençant par votre entourage, une bonne âme acceptera sans doute de vous servir de modèle, ou bien vous ferez leur portrait à la dérobée. Dans un parc, un café ou comme ici sur une plage, les occasions ne manquent pas. Prenez l'habitude d'avoir sur vous, un bloc à dessin pour faire de rapides croquis. Vous serez étonné de la quantité de renseignements qu'un croquis, même succinct, peut fournir. L'aquarelle est idéale, pour les notations colorées ; cette application n'est toutefois pas abordée dans notre ouvrage.

La plage est un lieu d'observation sans pareil. Installez-vous dans un endroit où la vue est bonne, mais à l'abri des regards indiscrets. Il importe de relever ce que l'œil observe sans se préoccuper de l'image finale. À mesure que vous enregistrez les formes sur le papier, elles s'impriment dans votre esprit, de la même façon que le simple fait de prendre des notes aide à les mémoriser. La règle d'or est l'observation et la pratique.

2 Étudiez le sujet avec soin, les yeux mi-clos pour en faire la synthèse ; il s'agit de reproduire les masses d'ombre et de lumière que vous voyez et non ce que vous « savez » être la réalité. Le peintre utilise de la garance brune et de l'orange de chrome. Il applique ensuite les tons intermédiaires avec de la sépia et de la garance brune.

Pour notre première approche approfondie de la figure humaine, le peintre s'est efforcé de décomposer au mieux les différentes étapes du travail.

1 Matériel Papier : 300 g. Format : 375 mm × 550 mm. Pinceaux : large n° 18 ; martre n° 3 et 8.

Avec un large pinceau n° 18 gorgé de bleu de cobalt et d'outremer l'aquarelliste peint le ciel suivant la méthode sèche.

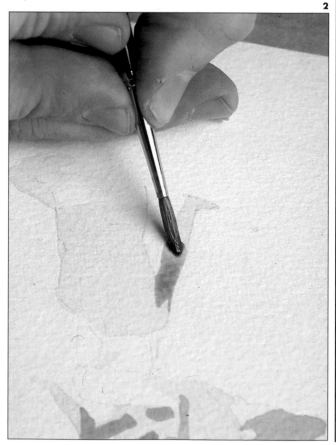

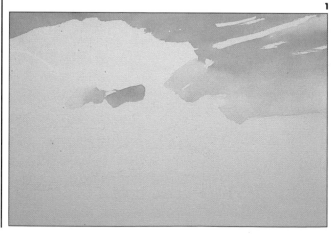

3 Exécutez le ciel rapidement avec un gros pinceau. Des blancs ont été réservés pour évoquer les nuages d'un ciel d'été. Les contours obtenus avec la technique sur papier sec sont nets. Les silhouettes, d'une grande vérité, ne sont qu'ébauchées avec des tons clairs et des demi-teintes.

4 La lumière crue projette des ombres dures. Le peintre utilise du gris Payne pour les tons les plus sombres et tandis que la peinture est encore humide, il ajoute de la garance brune et de la sépia pour enrichir les ombres. La réflexion de la lumière sur le sable a pour effet de réchauffer les ombres.

5 Une fois les silhouettes bien campées dans le paysage, le peintre crée la toile de fond par petites touches de couleurs, comme le parasol par exemple. Ainsi, les divers éléments prennent place dans l'espace. Peignez le parasol avec de la garance brune et une pointe de rouge Winsor ; du bleu de cobalt et d'outremer ; du vert de vessie et du gris Payne. La couleur

est appliquée selon la méthode sèche, à l'aide d'un pinceau n° 3.

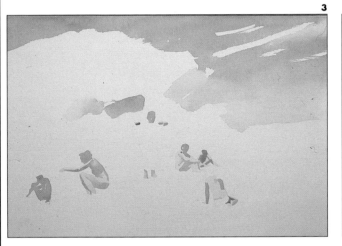

3

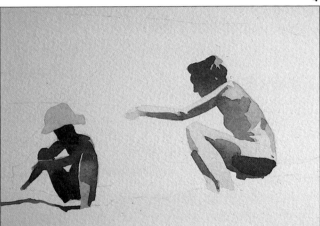

4

5

6 Le détail ci-dessous illustre la façon dont le peintre construit les formes par de légères touches de couleurs. De près, le tableau a quelque chose d'abstrait — les éléments dispersés évoquent les morceaux d'un puzzle. Mais avec plus de recul les éléments retrouvent leur forme bien définie.

7 Le vert profond de la pinède accentue l'impression de chaleur et fournit un fond au sable, aux personnages et aux quelques touches vives. Composez un lavis avec du vert de vessie et du gris Payne et appliquez-le avec un gros pinceau suivant la méthode sèche. Prenez un pinceau pour définir le contour des silhouettes.

8 L'arrière-plan est simple mais évocateur. Le dais de verdure est esquissé à grands traits avec le même vert que celui utilisé pour définir les troncs et les branches isolées. Un mélange dilué de vert de vessie permet de dresser les palmiers dans la distance. Le vert clair sert également à accentuer l'effet de distance.

9 La plage est obtenue en superposant une série de lavis à base d'ocre jaune et de jaune de cadmium. La couleur est appliquée très librement sur les espaces vides, mais le contour des personnages est défini avec un pinceau n° 3.

Les ombres sont peintes avec du gris Payne mêlé d'ocre jaune.

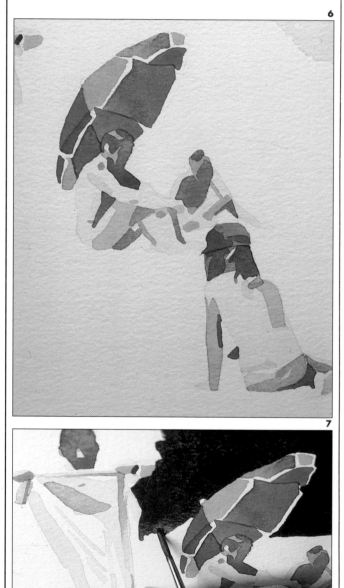

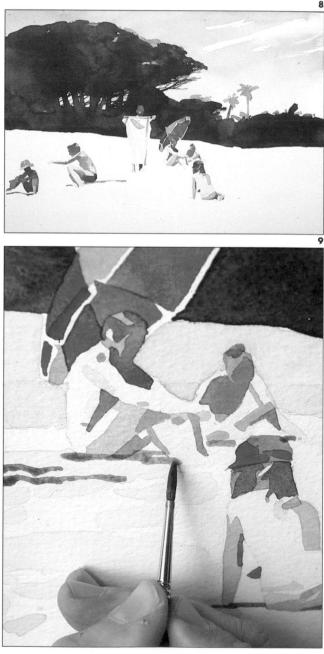

Détail
Les couches contrastées de couleurs vives évoquent la chaleur et la lumière de la Méditerranée.

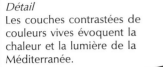

10 Pour terminer, ajoutez une frange d'ombre sur toute la longueur de la plage. La diagonale permet de diviser l'espace en deux formes géométriques qui rehaussent l'intérêt d'une étendue de sable par ailleurs monotone. Utilisez du gris Payne et de l'ocre jaune et ponctuez le premier plan avec ce mélange. L'objectif là encore, est d'évoquer les galets et d'enrichir l'effet de surface.

À première vue, tous les éléments de ce tableau paraissent compliqués ; les personnages, le matériel de plage, le sable, la pinède.

Les silhouettes observées dans cette position sont en perpétuel mouvement, et peuvent adopter une multiplicité de poses. Il faut agir rapidement et reproduire ce que l'on voit dans l'instant en ne dessinant que l'essentiel, même au risque de faire des erreurs. Restez dans la généralité et ne vous égarez pas dans les détails. Les formes ont été simplifiées, mais sans sacrifier à l'exactitude ou à la clarté.

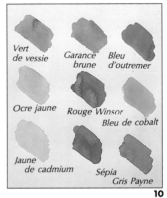

Vert de vessie Garance brune Bleu d'outremer

Ocre jaune Rouge Winsor Bleu de cobalt

Jaune de cadmium Sépia Gris Payne

10

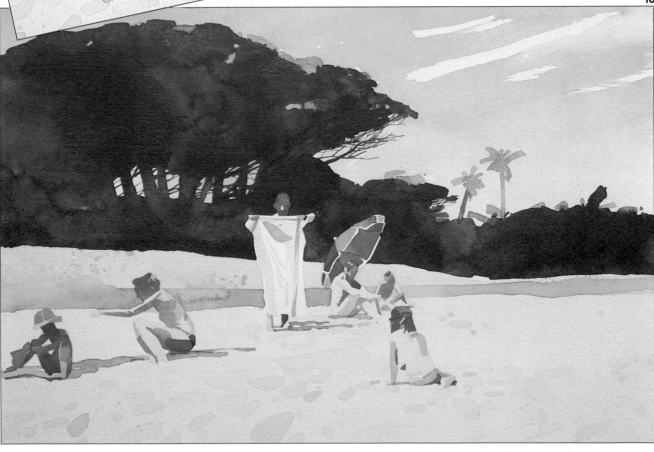

Bateaux à marée basse

LA TECHNIQUE DES PROJECTIONS

Cette composition est en apparence plus compliquée que certaines des précédentes, mais il ne s'agit en réalité que d'un ensemble d'éléments simples. L'espace occupé par les bateaux, l'arrondi des coques et leurs couleurs vives en font le centre d'intérêt. Mais il ne faut pas sous-estimer l'importance du premier plan qui adoucit les couleurs primaires des bateaux. L'intérêt visuel de ces deux éléments est mis en contraste par la subtilité des couleurs et le relief du plan lointain. Les effets particuliers du premier plan sont élaborés peu à peu, veillez à ne pas virer au sombre trop rapidement afin d'assurer un contraste au fouillis végétal. Le peintre a mis en œuvre des moyens très simples, mais où la qualité des effets souligne la richesse des possibilités. Les détails du relief sur la falaise sont indiqués au crayon — l'emploi de diverses matières est peu orthodoxe mais, d'un résultat efficace, il ne nuit nullement à la fraîcheur, à la spontanéité et à la transparence, qui sont des qualités propres à l'aquarelle.

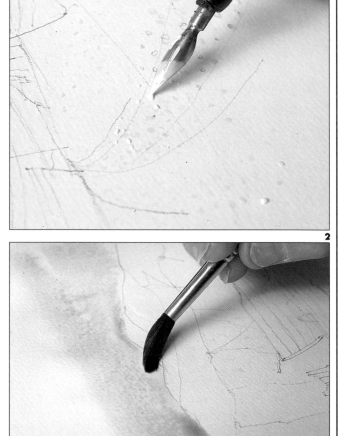

1 **Matériel** Papier : 185 g. Format : 225 mm × 375 mm. Pinceaux : martre n° 3, 6, 8. Crayon tendre B.

Commencez par esquisser une ébauche définissant les grandes lignes des principaux éléments. Notez quelques points de repère pour vous aider à définir et organiser les zones de couleurs, mais sans surcharger le dessin, car l'aquarelle dépend pour ses effets, de la vivacité et de la pureté des couleurs. L'esquisse terminée, appliquez le masque liquide à l'aide d'un porte-plume en imitant les galets de la plage. Les pointillés varient en grosseur, ceux du premier plan, c'est-à-dire les plus proches, seront plus gros que ceux du second plan, plus éloignés. Masquez également le cercle du soleil et l'envolée de mouettes voltigeant près de la falaise.

Ces esquisses ont été réalisées sur le motif. Séduit par la simplicité des formes, le peintre en a fait la base de notre étude.

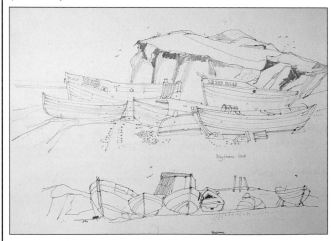

2 Lavez le ciel d'un mélange bleu clair — pour ce ciel couvert, diluez du bleu de cobalt avec une pointe de terre de Sienne naturelle et de gris Payne. À cette première légère impression viendront s'en ajouter d'autres, afin de produire l'effet de brume. Seule une graduelle construction de la tonalité est capable de produire ce type d'effet. Une tonalité trop soutenue au départ limite les possibilités ultérieures. Si, au contraire, vous recherchez un effet spontané, vous pouvez alors intensifier vos tons.

3 Sur la plage du premier plan, couchez un mélange de terre d'ombre naturelle mêlée d'une pointe d'ocre jaune. La teinte des grands espaces est rarement celle que l'on imagine. La couleur du sable et des galets d'une plage, par exemple, est fonction de la structure géologique de la côte. Mais les rochers qui bordent la plage n'en sont pas nécessairement à l'origine. Les courants et le vent sont des agents d'érosion puissants qui déplacent les matériaux le long du littoral et les galets d'une plage peuvent provenir d'un endroit à quelque distance de là. D'autres facteurs interviennent, comme le temps, la lumière. Ici, ce sont les algues sur la grève qui créent une dominante verte.

4 Laissez sécher la première couche, puis ajoutez une pointe d'ocre jaune au mélange. Recouvrez de ce mélange vert olive le premier plan et le lavis initial, mais en partie seulement. Ajoutez du gris Payne et une pointe de noir de fumée dans le lavis encore humide du premier plan, pour créer une zone plus sombre.

5 L'aspect des galets est un des éléments particuliers de ce tableau. Le peintre a d'abord masqué les plus gros — au premier plan — et en a graduellement diminué la taille pour créer l'illusion d'éloignement. Quelques pointes de gris Payne et de noir de fumée donnent en certains endroits du relief.

6 La plage ci-dessous est obtenue en superposant des lavis dont les contours ont pour fonction d'évoquer les ondulations du terrain. Ainsi, les zones sombres du premier plan, obtenues avec du gris Payne et du noir de fumée, semblent former de véritables sillons qui s'estompent dans la distance créant une perspective linéaire.

3

4

5

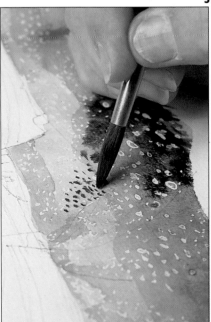

6

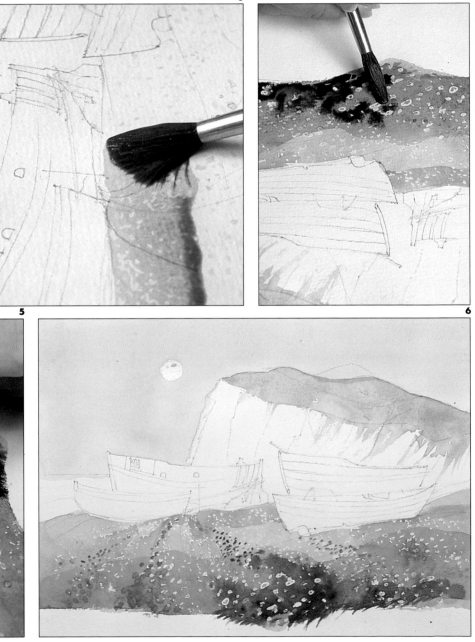

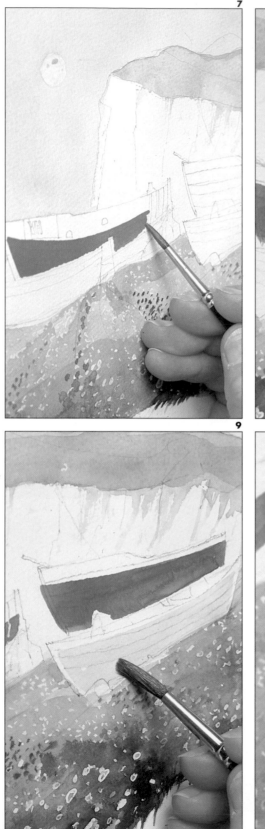

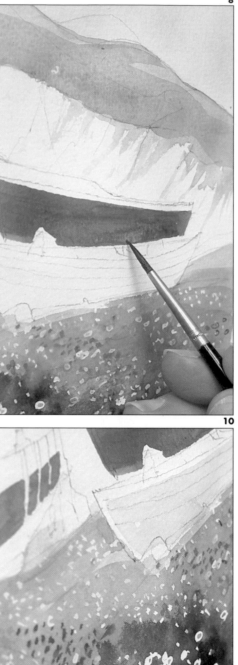

7 Les couleurs vives de la coque des bateaux sont une excellente occasion pour utiliser les couleurs primaires — rouge, bleu et jaune. Employez ici du rouge de cadmium écarlate et un pinceau n° 3, procédez par coups de pinceau longs afin d'obtenir une surface unie et dans le sens des planches de construction, en sorte que les irrégularités de la peinture accentuent les effets de surface.

8 Utilisez une couleur très vive comme le bleu de cobalt pour la coque du second bateau. Étudiez le résultat avec soin ; vous avez peint les deux coques et bien que la couleur soit exacte l'effet produit n'est pas vraiment convaincant. Nous sommes ici confrontés à la loi des contrastes simultanés où les couleurs réagissent à l'environnement. Ultérieurement, la présence d'autres couleurs et des ombres viendront modifier les tons et les rendront plus vraisemblables.

9 La coque du premier bateau à droite est peinte avec du jaune de cadmium citron ; remarquez la transparence du jaune, le rouge de cadmium, lui, est opaque.

10 Préparez une grande quantité de lavis ocre jaune et, avec un pinceau n° 8 gorgé de couleur, recouvrez le premier plan. Procédez d'un geste rapide en créant un effet de vague. Ci-contre le peintre élimine le masque liquide ; la peinture doit être bien sèche avant d'entreprendre cette opération. Il laisse quelques parties masquées, jugeant que l'effet jaunâtre des galets s'harmonise dans l'effet d'ensemble.

11 Ci-dessous, le peintre utilise une brosse à dents pour obtenir des projections de peinture sur le premier plan. Trempez une brosse à dents usagée dans un mélange de terre d'ombre naturelle puis, passez une lame à la surface des poils. Vous obtiendrez ainsi une fine bruine aux endroits désirés.

12 Pour définir la quille, l'hélice et le gouvernail, utilisez un mélange de gris Payne et de noir de fumée. Quelques coups de pinceau suffisent à décrire les grandes lignes nécessaires pour suggérer ces détails. Avec un pinceau n° 3, ajoutez des touches de peinture aux madriers.

13 Arrêtons-nous de nouveau pour apprécier l'évolution du tableau. Il serait utile à cet effet de vous référer à l'illustration n° 6. Remarquez en haut de la falaise le lavis vert très dilué suggérant le tertre de verdure. La surface de la mer est peinte d'un très léger lavis gris de Payne.

Un mélange de jaune de cadmium avec une trace de gris Payne recouvre la coque initialement peinte en jaune de cadmium citron. La plage de galets est d'une grande richesse d'effets, mais le reste du tableau demande encore une somme considérable de travail avant d'être achevé.

11

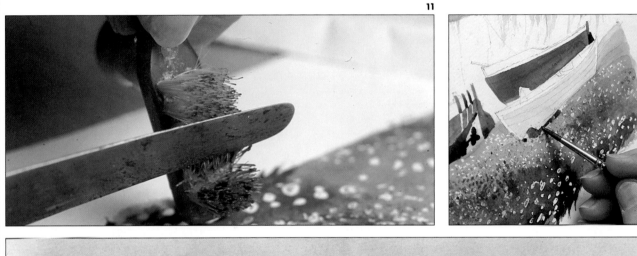

12

13

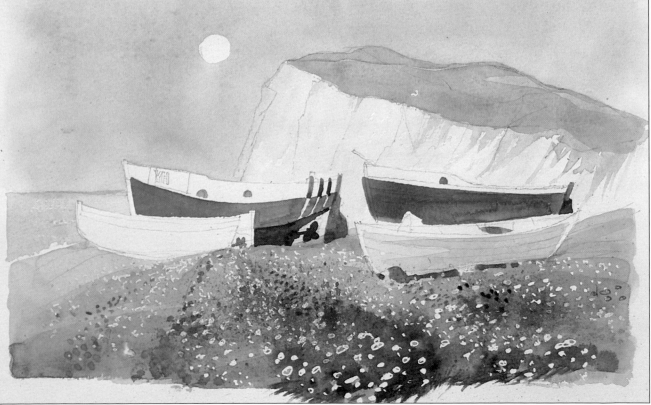

14 Continuez de travailler les détails des bateaux. Avec un léger mélange de gris Payne, recouvrez le bateau rouge pour en diminuer l'intensité et en suggérer la courbe. Peignez la coque blanche avec le même mélange très dilué sur lequel vous ajouterez des détails plus foncés avec un pinceau sec pour évoquer les lignes nettes du bois et d'autres détails. Le peintre ci-dessous utilise un pinceau n° 3 et du noir de fumée pour figurer le matricule sur la proue du bateau. Les lettres ont été mal définies, pour éviter qu'elles ne se détachent de l'ensemble. Les détails à cette distance ne sont pas nets.

15 Ici, le peintre utilise un crayon ordinaire pour accentuer certains détails du bateau. L'association des matériels est généralement décriée, mais elle a son intérêt. C'est le cas du crayon dont la mine fine et dure en fait un instrument précis et dont la nuance, en outre, s'harmonise avec l'aquarelle.

14

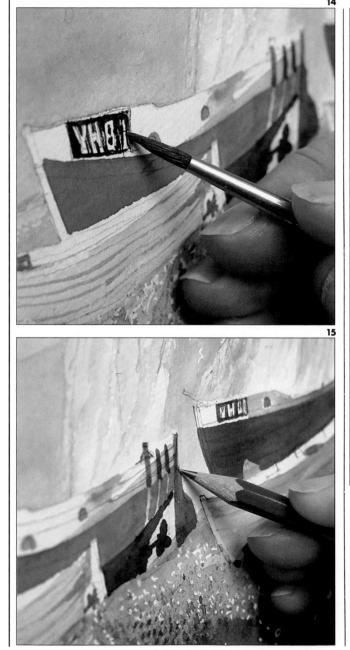

15

16

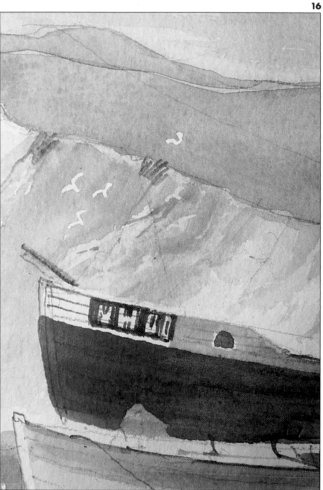

16 Avec un lavis gris Payne très dilué, travaillez la face de la falaise. Suggérez les pans rocheux avec des arêtes et des fissures que vous enrichirez avec un pinceau sec. La surface rocheuse gagne en réalité, grâce à une série de légers lavis appliqués suivant les deux méthodes sèche et humide. Quand vous serez satisfait de l'effet obtenu, vous pourrez alors découvrir le blanc des mouettes. Notez comme les marques du crayon accentuent certains reliefs.

17 Les dernières touches sont apportées avec un léger lavis sur le ciel. Utilisez le mélange initial, très dilué de bleu de cobalt, de Sienne naturelle et de gris Payne. La teinte est étendue avec un pinceau n° 8 assez sec, de façon à évoquer des nuages en forme de traînées horizontales voilant la face du soleil. La méthode humide risquait de « décoller » les pigments du lavis précédent.

Le peintre a créé un tableau plein de charme dont les effets reposent sur la simplicité des lignes, comme sur les contrastes existant entre le premier plan très élaboré et la surface de la mer, ou entre le ciel et la falaise de calcaire, la note de couleurs vives des coques venant aussi animer le tout.

Détail
Ce détail illustre la richesse des effets particuliers en aquarelle. Tout n'est qu'illusion d'optique : la surface, parfaitement plate, à la différence de la peinture à l'huile qui construit la matière en surface, crée un effet presque tri-dimensionnel.

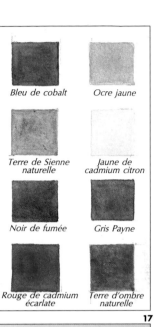

Bleu de cobalt

Ocre jaune

Terre de Sienne naturelle

Jaune de cadmium citron

Noir de fumée

Gris Payne

Rouge de cadmium écarlate

Terre d'ombre naturelle

17

Nature morte — Coquillages
LE MASQUE À LA CIRE

La foule d'objets que nous avons tous tendance à accumuler constitue pour un peintre une source d'inspiration permanente et tout à fait personnelle. Le naturaliste par exemple possèdera une collection de peaux, de crânes et de plumes, glanés au cours de ses randonnées, en plus des objets offerts par ses amis. Cette collection sera une véritable mine de renseignements où il pourra puiser les précisions indispensables à son activité.

De même, le peintre intéressé par la matière collectionnera des fragments d'écorce, d'étoffes et autres matériaux offrant quelque intérêt, tandis qu'un coloriste sera attiré par des objets propres à nourrir son imagination. Conservez votre collection, même si elle n'a d'intérêt qu'à vos yeux. C'est une « bibliothèque » visuelle irremplaçable et, grâce à elle, vous ne serez jamais à cours d'inspiration.

Pour notre prochain tableau, le peintre a sélectionné quatre coquillages dans sa collection. Il en a fait cette composition simple mais intéressante. Peu importe le nombre de fois que vous peignez le même sujet, si chaque tableau permet une démarche différente. N'ayez aucun *a priori*, examinez le sujet avec un regard neuf. Pour un artiste, chaque vision est une nouvelle expérience.

1 Matériel Papier : 190 g. Format : 375 mm × 550 mm. Pinceaux : martre n° 3, 5, 8. Un pinceau de décoration : 2,5 cm. Un bâton de cire incolore.

Pour ce tableau le peintre n'a pas fait d'esquisse. Il travaille directement avec un pinceau en martre n° 8 chargé d'un mélange dilué d'ocre jaune et de noir d'ivoire. D'un geste rapide, il esquisse les grandes lignes du coquillage tout en observant attentivement son sujet.

1

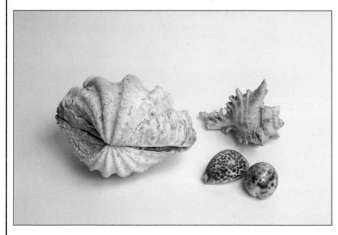

2

Ces coquillages ont été choisis dans l'importante collection de l'auteur. L'artiste partage avec la pie cette fascination pour l'objet qui « brille », par sa couleur, sa forme ou sa matière. Ce faisant, il construit une véritable « bibliothèque visuelle » et certains objets réapparaîtront fréquemment dans ses œuvres.

2 Les coquillages plus petits sont esquissés à leur tour d'un geste large et décidé, avec le même lavis gris pâle et un gros pinceau. Cette technique d'approche différente nécessite une vision globale des formes. L'absence de croquis peut dérouter au début, mais le recours au crayon est illusoire. On tend à se reposer sur un croquis, pour ensuite le négliger au premier coup de pinceau. Un bon peintre doit constamment surveiller son dessin, ne rien considérer comme acquis, même à un stade avancé. Essayez cette démarche, au début vous serez effrayé mais vous serez vite grisé par la liberté du mouvement qui donnera force et spontanéité à votre style.

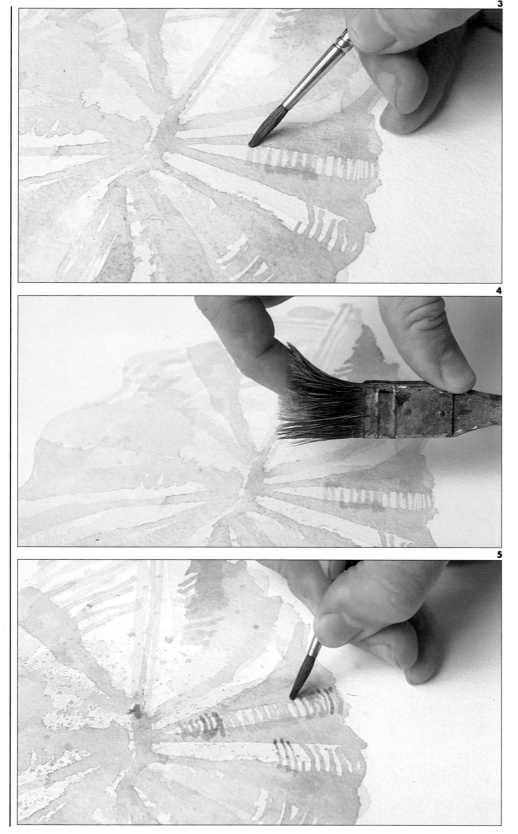

3 Attendez le séchage complet du premier lavis. Si vous voulez accélérer le processus, approchez la feuille d'une source de chaleur. Avec le même mélange additionné de gris Payne vous compléterez quelques détails. Observez votre tableau les yeux mi-clos afin d'identifier les zones claires et sombres, et retouchez les tons foncés avec un pinceau n° 5. Les saillies principales ont été réalisées sur papier sec, ce qui explique la netteté des contours au séchage.

4 Forme et matière sont les éléments majeurs de ce tableau. À gauche c'est la forte symétrie du gros coquillage qui domine — les cannelures en étoile sont identiques sur les deux valves. La silhouette épineuse du murex, à droite, contraste avec la coquille polie des deux porcelaines tigrées placées devant. Comparez les différences de matière : le calcaire rugueux et la surface luisante, le contraste du blanc mat et des riches taches brunes. Le peintre adoucit l'effet avec des projections de couleur.

5 Pour éviter d'alourdir le travail, le peintre a recours aux projections. Dans le tableau précédent, nous avons vu comment il s'y prenait pour créer des effets de matière. Ici, il resserre son motif en évoquant les stries de la structure avec un pinceau fin n° 3. Cette méthode se prête avec bonheur au sujet traité. Elle permet de travailler avec plus de souplesse et de traduire la texture même de la matière, sans pour autant nuire aux qualités linéaires.

6 Le peintre travaille ici sur le coquillage spinifère de droite. Grâce à l'aquarelle on peut créer certains effets d'un pouvoir d'expression indéniable. D'un large coup de pinceau descriptif et ferme, le peintre définit les grandes lignes du coquillage, puis il décrit la délicate structure de la coquille. Pour enrichir la matière, il projette une bruine colorée. Ensuite, comme sur l'illustration n° 4, avec un large pinceau de décoration très imbibé de couleur, il répand une pluie de gouttelettes, moins fines que précédemment.

7 Pour la précision des détails utilisez un pinceau n° 3. De nouveau, la démarche du peintre va du geste large au travail minutieux. L'illustration nous permet d'observer l'étendue du registre dont dispose l'aquarelliste. À cette échelle la peinture offre un aspect abstrait séduisant dont la qualité de l'effet repose sur le contraste entre le flou de certains contours et la netteté des espaces de couleur, les projections, une palette réduite et des valeurs relativement proches.

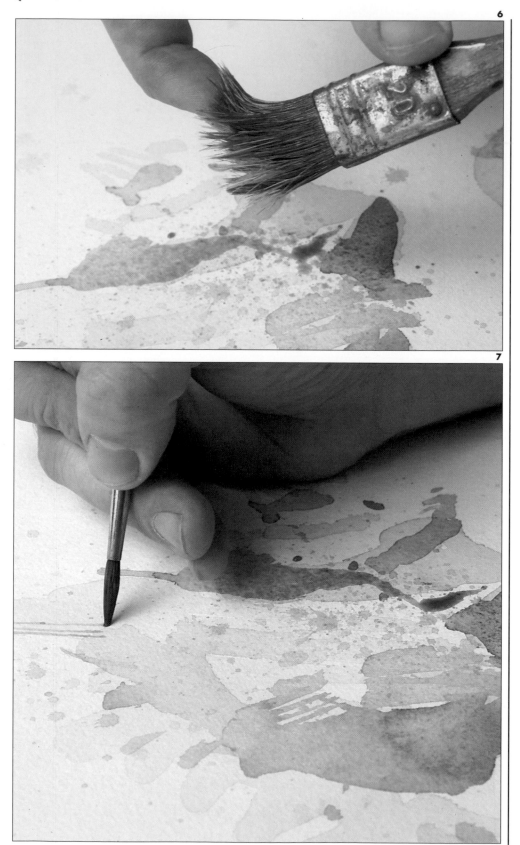

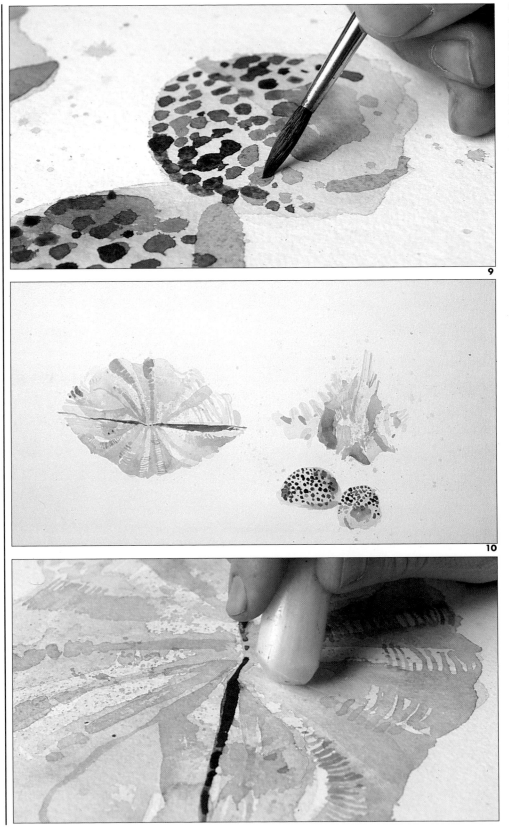

8 Les porcelaines sont définies très simplement. Le gris Payne est utilisé pour les tons soutenus. Les tons sont plus facilement définissables sur un sujet d'une seule couleur ; dès que le motif est peint les formes se disloquent, la vision se trouble. Dans la nature, ce procédé de camouflage est fréquent chez les animaux au pelage tigré. Pour mieux distinguer les tons, clignez des yeux. Ci-contre, le peintre utilise de la garance brune, les taches les plus sombres sont en sépia.

9 Dans ce tableau, le peintre a utilisé des tons frais et une palette limitée. Ce qui a permis de mettre en valeur les divers effets de pinceau et de matière. Le coup de pinceau est énergique et la peinture librement appliquée, mais la subtile nuance gris perle et les tons roses et bruns plus chauds créent un effet apaisant et harmonieux. Ce sujet simple vous permet d'explorer les richesses de l'aquarelle — la séduction des pigments colorés aurait tendance à faire oublier les effets de couleurs superposées.

10 Il y a dans la peinture à l'aquarelle une tension séduisante, peut-être causée par deux aspects contradictoires, le caractère éminemment aléatoire du procédé et la nécessité de le contrôler. On peut se pencher sur ce phénomène afin de le canaliser car, quand il est exploité avec succès, il en résulte une fraîcheur et une spontanéité d'expression quasiment irrésistibles. Maintenant, le peintre masque les blancs avec de la cire. Celle-ci repousse la peinture des endroits protégés.

135

11 On passe un lavis de gris Payne sur les parties protégées. La cire repousse le liquide et la peinture se reforme en gouttelettes qui se dispersent ou sèchent sur la cire. Celle-ci n'ayant pas été appliquée régulièrement, la peinture s'accumule aux endroits où le papier est exposé. Cet effet est plus apparent encore sur un papier épais, car la cire s'accroche aux aspérités et la peinture se dépose dans les creux, phénomène qui accentue le relief du papier. Le peintre est à la recherche de moyens lui permettant de traduire ce qu'il voit et de communiquer sa vision du monde, par des équivalences.

12 Si vous vous référez au bouquet d'anémones, vous verrez que le peintre a masqué les fleurs de façon à pouvoir coucher le fond d'abord. Il applique ici la méthode inverse, il a commencé par le détail des coquillages et a terminé avec la couche du fond. Mais il s'agit de formes relativement simples, ce traitement appliqué aux anémones aurait été laborieux, étant donné les contours très irréguliers des fleurs. Voyez ici, le peintre utilise la couleur du fond pour souligner la forme des coquillages. Avec un pinceau n° 8 chargé d'un mélange de gris Payne et d'outremer, il cerne les formes et modèle les contours.

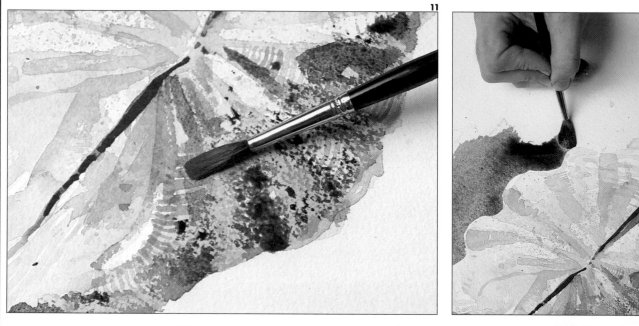

13 Le lavis monochrome du fond ne donne aucune précision sur la position des objets et ceux-ci semblent comme suspendus dans l'espace. Pour remédier à cet effet, le peintre mélange un lavis sombre noir d'ivoire et bleu d'outremer, puis ajoute des ombres aux coquillages. L'effet est immédiat, les objets sont maintenant posés sur une surface plate et projettent leur ombre. La forme de celle-ci contribue à un effet tri-dimensionnel.

Dans ce détail, une dernière couche de garance brune apporte la finition aux porcelaines.

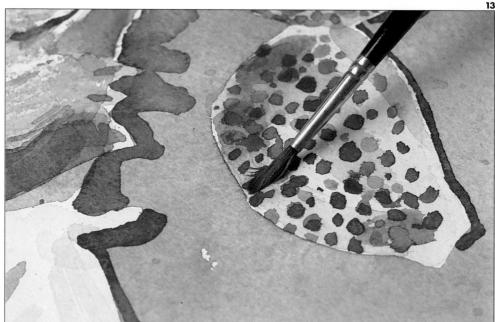

14 La simplicité de ces objets est l'élément qui a dicté son choix au peintre. Ces sujets, proches par la forme et la tonalité, ne manquent pas d'intérêt. Il eut été possible de les inclure dans une composition plus variée, mais ils constituaient en tant que tels un excellent sujet d'étude. Ainsi, le peintre s'est concentré sur la subtilité des teintes et de la matière. Ce faisant, il nous offre une vision neuve d'objets familiers. C'est précisément la manière dont un peintre communique son expérience visuelle.

D'autre part, cette nature morte met en valeur un nouvel aspect de la souplesse du procédé pictural. La démarche employée est simple et directe, et elle exprime clairement la vision du peintre. Celui-ci a appliqué des zones de couleurs, laissant les traces du pinceau apporter leur contribution au réseau de couleurs qui modèle les formes, à la couleur locale et à l'effet de matière. Avec une démarche parfaitement contrôlée le peintre se fait l'habile interprète du procédé, et cependant,

l'image finale conserve force et fraîcheur.

Bleu d'outremer *Ocre jaune*

Gris Payne *Sépia*

Noir d'ivoire

Garance brune

14

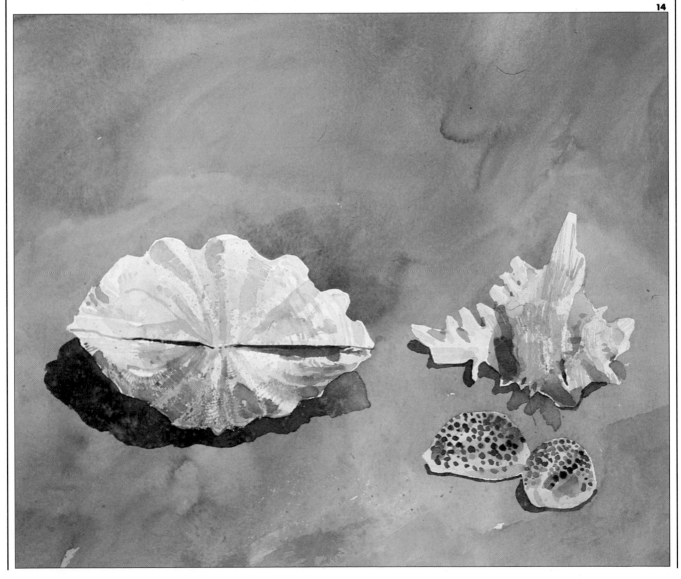

Une côte rocheuse

LE MASQUE À LA CIRE

L'une des joies de l'aquarelle est qu'elle se plie pratiquement à toutes les exigences. Voyez les tableaux étudiés dans l'introduction, chaque peintre a sa démarche et son objectif propre. L'un est coloriste dans l'âme, l'autre recherche la valeur des nuances, un troisième est concerné par le volume et l'espace. Il arrive qu'un peintre poursuive le même objectif sa vie durant, ou un certain laps de temps, ou même qu'il en change d'un tableau à un autre. Mais le débutant, généralement aux prises avec les difficultés techniques du procédé, ne saura pas s'orienter au mieux de ses intérêts. Au début, on est esclave de son sujet et des règles, mais celles-ci ne sont pas immuables et vous apprendrez avec le temps et selon les cas, soit à les respecter soit à les plier à vos exigences. Ainsi, les aquarellistes purs refusent la confusion des genres, tandis que d'autres font appel à la gouache, au crayon, aux encres, etc. Quelques grands maîtres ont été audacieux dans l'emploi de divers procédés. Néanmoins, au début, c'est dans la discipline imposée que vous trouverez la clé d'une plus grande liberté future. La pratique, le comportement de l'eau et du pigment sur le papier, une parfaite connaissance du matériel que vous utilisez, sont autant d'éléments indispensables à la maîtrise de la technique et à la liberté d'expression que vous pourrez par la suite mettre à profit.

Le peintre a traité ce tableau avec beaucoup de liberté et d'imagination. L'étude du relief et de la matière offre une nouvelle occasion d'exploiter les qualités de l'aquarelle. La composition consiste en un emboîtement de formes arrondies : la ligne du chemin qui partage le premier plan, le bras de mer et les mamelons. La face rocheuse et le tertre herbeux constituent les centres d'intérêt et les points de départ de l'étude, auxquels le paysage apporte peu à peu

sa contribution. Le peintre commence par les points sombres, il humecte d'abord le papier, puis il laisse pénétrer l'encre de Chine. Par expérience, le peintre sait quels effets attendre de cette technique, mais il demeure toujours un facteur de hasard, tel le degré d'absorption du papier et l'effet après séchage. Cet élément de surprise donne aussi du piquant à l'aquarelle.

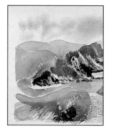

Cette côte déchiquetée fournit maintes occasions de démontrer la richesse des effets de l'aquarelle : le relief accidenté, le modelé des formes, comme leur texture, sont parfaitement rendus.

2 Le peintre protège la face de la falaise avec de la bougie incolore, il y reviendra ensuite pour suggérer la cassure du relief, l'érosion des rochers et les éboulis. Mais la protection de la cire n'est pas celle de la gomme liquide, son adhésion au papier n'est que partielle, et la peinture pénètre dans les failles. Vous en appliquerez également sur quelques endroits du premier plan. Mais ayez le geste ferme, autrement le résultat sera décevant.

1 Matériel Papier : 300 g. Format : 225 mm × 375 mm. Pinceaux : martre n° 5 et 8. Encre de Chine. Pains d'aquarelle. Crayon : B.

Le peintre commence par faire une esquisse des principaux éléments de la composition. Puis il applique en humide un mélange de bleu de cobalt et de gris Payne sur le ciel, par touches de couleurs qu'il laisse infiltrer. Il procède par applications très légères afin d'obtenir un ciel vaporeux où apparaît le blanc du papier.

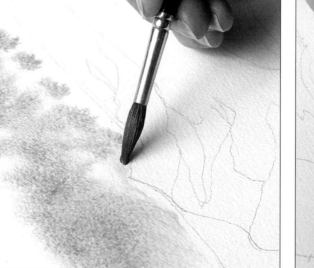

3 Préparez un mélange avec du vert de vessie et un peu d'ocre jaune que vous appliquerez sur le premier plan avec un pinceau en martre n° 8. Comme vous le voyez sur l'illustration, le lavis est très humide, et les blancs protégés par la cire restent intacts.

4 Notez la manière dont le peintre laisse fuser l'encre de Chine sur le papier humide. Désirant créer un effet très contrasté, il a choisi ce matériau pour son pouvoir colorant. L'encre pénètre dans les parties humides — ici, il prend un risque calculé, il ne peut être sûr du résultat.

5 Utilisez le manche du pinceau et sur l'encre encore humide, dessinez des filaments — cette technique vous a déjà été présentée. Pour obtenir les brins les plus fins, le peintre emploie une plume trempée dans de l'encre. Notez les différents effets obtenus avec ces techniques.

6 Le dessin est constitué de quelques lignes énergiques et amples qui donnent de l'unité au tableau. L'exécution du ciel est simple et efficace. À ce stade, vous avez certainement acquis une certaine dextérité du lavis humide. Le premier plan commence à prendre figure, et d'ores et déjà s'annonce intéressant.

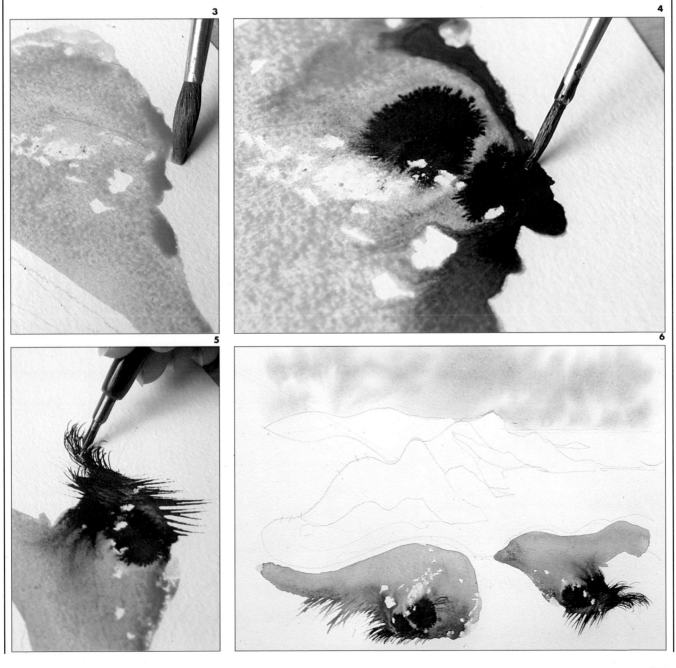

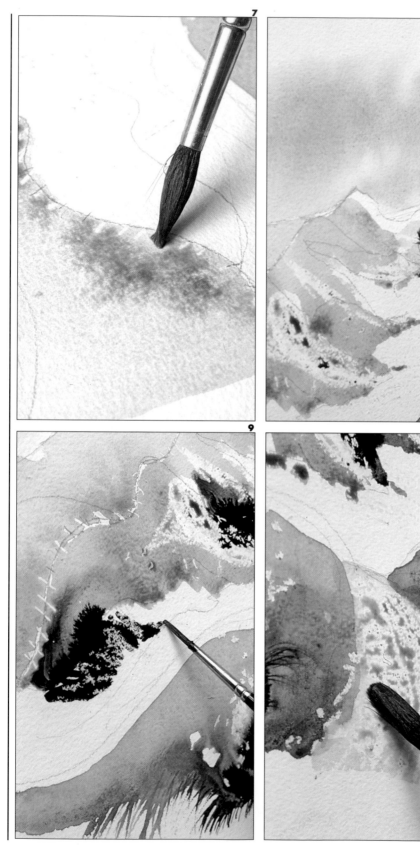

7 Le sommet des falaises a été couvert d'un lavis vert de vessie avec un pinceau n° 8. Le peintre travaille rapidement, recherchant la force d'expression et non la délicatesse d'un dégradé. Ci-contre, nous le voyons ajouter des touches de gris Payne en humide.

8 Le peintre applique le masque liquide en pointillé à la surface de la mer pour simuler la lumière réfléchie dans l'eau. Il fera de même pour le chemin du premier plan qui plonge vers la côte, les mouettes voltigeant au-dessus de la grève et la barrière en bordure de la falaise. La face des falaises, où les strates rocheuses sont visibles, sera couverte avec un mélange gris Payne et bleu de cobalt.

9 Ici, le peintre applique de l'encre de Chine qu'il laisse fuser dans le papier humide. Le noir, d'un riche velouté, s'étend peu à peu en fines veinules qui vont en s'estompant. Le pouvoir répulsif de la cire est moindre avec l'encre qu'avec la peinture. Enfin, n'oubliez pas que si l'aquarelle perd de son intensité en séchant, l'encre au contraire garde tout son velouté.

10 Un léger lavis gris Payne additionné d'une pointe d'ocre jaune est appliqué sur le chemin. Le même phénomène de coagulation s'opère au contact de la cire. Mais cet endroit est mieux protégé, et ce sont principalement les ornières qui apparaissent. La verdure des monticules est, elle aussi, rehaussée avec le même mélange.

11

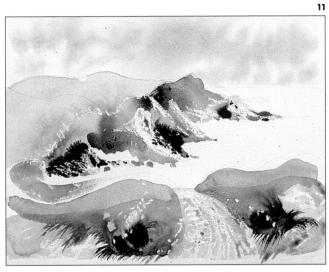

12

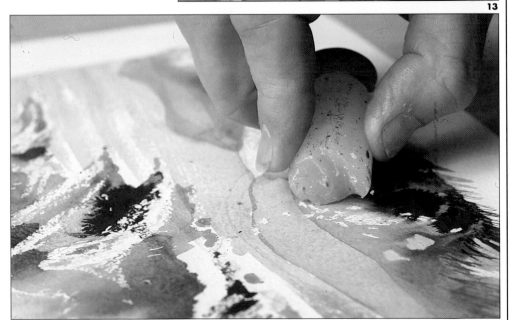

11 Dans ce genre de tableau le peintre a au départ une idée en tête, et l'utilisation de certaines techniques est axée sur la recherche de l'accident fortuit. Il est donc dans une attitude d'expectative, prêt à mettre à profit toute éventualité. Cet élément est inhérent à l'aquarelle et la rend passionnante, mais il requiert aussi du tempérament.

12 Préparez un vert cru en ajoutant du jaune de cadmium au vert de vessie, et recouvrez la pente du premier versant. La couleur anime cette partie du paysage, de même qu'elle accentue la notion de recul. La pente du premier plan semble plus proche et, en conséquence, celle du fond paraît fuir dans la distance.

13

13 Il faut à ce stade prendre du recul et étudier soigneusement la progression du tableau ; ici, le peintre décide de travailler le premier plan. Il protège les lavis avec la cire, en prenant soin de ne pas endommager la peinture ou de la surcharger. Puis, il applique sur cette partie un lavis jaune de cadmium et vert de vessie pour enrichir la tonalité et évoquer la végétation dense d'un terrain herbeux.

14 L'artiste utilise ici un mélange de gris Payne et de bleu d'outremer pour figurer la mer. Une fois la peinture sèche, il passe un second lavis pour définir les ombres à la surface de l'eau. Les contours nets de la méthode sèche soulignent les effets de lumière et d'ombre créés par le mouvement des nuages, qui voilent la face du soleil par intermittence.

15 Le peintre ajoute une touche de couleur ici et là, recherchant les tons qui modèlent les formes, sans perdre de vue la notion de densité et de relief.

C'est un tableau figuratif, mais l'élément décoratif y est également très important.

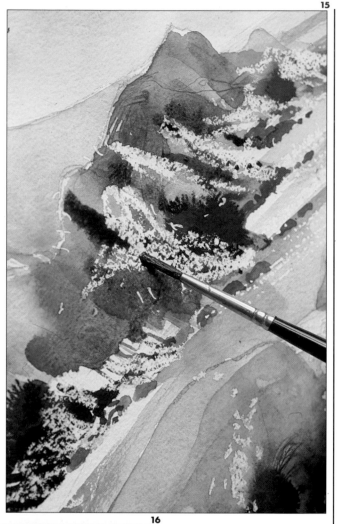

15

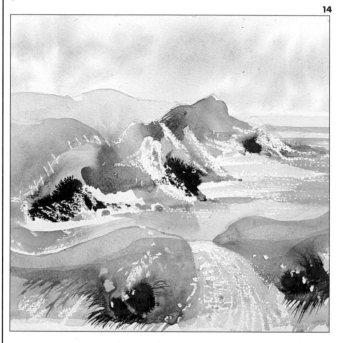

14

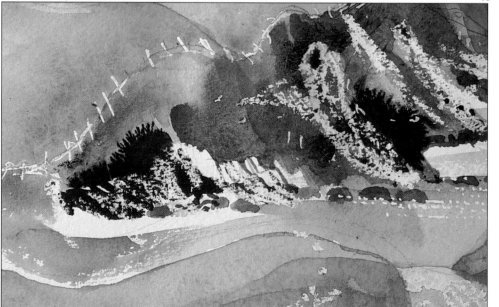

16

16 Voyez, ci-contre, la qualité des effets obtenus en conjuguant plusieurs procédés : le masque à la cire, l'encre et l'aquarelle. Le peintre a appliqué la peinture avec liberté se laissant guider par le matériau, sans idée préconçue de l'image finale, en laissant chaque étape inspirer la suivante, contrairement aux études précédentes où la progression suivait un plan prévu d'avance. L'une des joies de l'aquarelle est cet élément d'imprévu que tout bon aquarelliste sait exploiter.

Détail
Ce détail nous permet d'apprécier les qualités descriptives de la technique des « réserves » : voyez comme les ornières du chemin sont réussies.

17 Ce tableau illustre au mieux la vigueur et la spontanéité d'une aquarelle réussie. Contrairement aux autres procédés, l'aquarelle n'admet aucune retouche. Pour cette raison, nous vous avons conseillé de suivre avec assiduité les exercices. Seule la pratique vous donnera la liberté et la maîtrise qui sont à l'origine des plus beaux tableaux.

Ici, le peintre a créé un tableau dont les effets agissent sur plusieurs plans : c'est une excellente description d'un paysage côtier déchiqueté et une étude idéale des qualités du papier, de la peinture et de l'encre. La richesse des contrastes, la somptuosité du noir opposée à la transparence du lavis, la netteté des contours des réserves masquées associés aux contours estompés des lavis humides sont admirables. Pour l'observateur, ce paysage côtier est engageant, mais il peut aussi apprécier la richesse des effets de matière, de formes et de reliefs, de la peinture et de l'encre, des couleurs et des lignes.

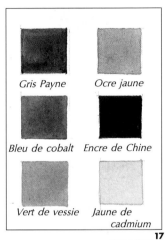

Gris Payne — Ocre jaune

Bleu de cobalt — Encre de Chine

Vert de vessie — Jaune de cadmium

17

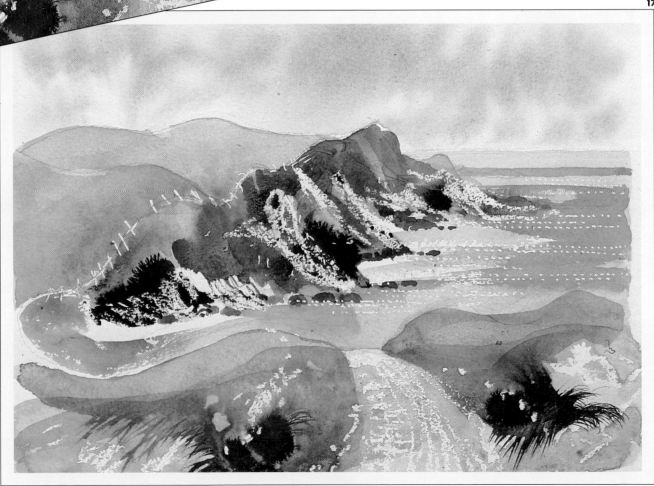

Bouquet de jonquilles
LA TECHNIQUE DE L'AQUARELLE HUMIDE

Les deux derniers sujets que nous vous présentons font, malgré leur ressemblance, appel à deux démarches totalement différentes. Cet attrayant bouquet de jonquilles a été exécuté d'un geste ferme et spontané, principalement en humide. Les boutons d'or ont été réalisés avec la méthode sèche. Le peintre prend d'abord le temps d'organiser minutieusement l'application de la couleur. Comme vous le constatez, il s'est dispensé d'une esquisse au crayon. Il définit les grandes lignes du sujet avec un pinceau trempé dans de l'eau claire — il s'agit en quelque sorte d'une esquisse au pinceau. Puis il applique la peinture, la laissant diffuser sur le papier humide. L'humidité délimite les contours de la couleur, tandis que les formes et les teintes sont obtenues en travaillant la peinture au pinceau de façon à intensifier la couleur par endroits, l'atténuer dans d'autres,

ne laisser qu'un fin voile coloré ou dégager le blanc du papier. Mais la fraîcheur de cette technique repose sur la spontanéité de l'exécution. Le peintre se concentre sur les points forts ; le cœur des fleurs, la lumière et les ombres qui décrivent les formes et donnent le volume. L'exécution se poursuit de la sorte, le peintre humidifie ou sèche selon les besoins, ajoute de la couleur, prend du recul pour examiner l'étalement de celle-ci, la déplaçant avec le pinceau ou l'absorbant avec du papier.

Décrite ainsi, cette technique peut vous sembler délicate, mais si vous acceptez de prendre quelques risques et de faire des erreurs, elle ne sera guère plus difficile qu'une autre, et certainement plus passionnante.

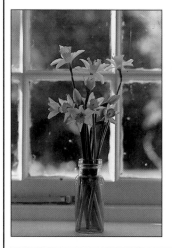

Un charmant bouquet printanier a inspiré ce tableau. Les couleurs simples, du jaune et du vert, prennent un bel éclat sous l'effet de la lumière qui filtre du dehors par la fenêtre. Les fleurs constituent pour l'aquarelliste un sujet délicat, mais gratifiant.

1 Matériel Papier : 300 g non tendu. Pinceaux : en martre n° 5, 6. Le peintre définit les grandes lignes du sujet à l'aide du pinceau n° 6 imbibé d'eau claire. Il applique ensuite la couleur : jaune de cadmium clair, citron et orangé pour le cœur des fleurs et du vert de vessie pour les tiges. On laisse la couleur diffuser sur le papier humide, puis on la travaille au pinceau.

2 Vous pouvez juger de la méthode appliquée — le papier encore humide absorbe la peinture. Les parties les plus soutenues sont celles où le peintre a joué de la peinture avec le pinceau. Les formes diaphanes du sujet semblent flotter à travers l'humidité du papier. Le peintre s'attache à faire ressortir les volumes en jouant sur la valeur des couleurs, et non en décrivant les formes par leurs contours.

3 Avec la méthode humide, le peintre utilise une gamme tonale très subtile allant du plus léger, voilant à peine le papier, au plus dense, qui au contraire le sature de pigments. Humectant le papier de nouveau, il ajoute du jaune indien incisif au cœur des jonquilles. Nous voyons ci-dessous le peintre modeler la peinture à partir du cœur de façon à créer le volume de la fleur. À cet effet, il sèche son pinceau et, en l'appuyant sur la peinture humide, il en absorbe l'excès. Remarquez le flou des couleurs, les contours nets de la fleur et la façon dont le grain du papier apporte sa contribution à l'effet final.

4 Le peintre prépare un mélange avec du jaune citron et du bleu de Prusse, puis en utilisant la pointe du pinceau n° 5, il peint les tiges des fleurs, le col et le haut du vase. Sur un fond légèrement humide les coups de pinceau sont distincts, mais non pas incisifs. Il ajoute un peu de jaune sur le vert.

3

4

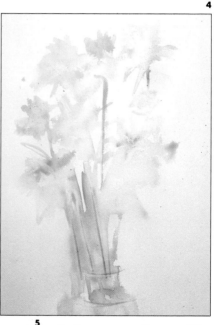

5

5 Comme nous l'avons déjà souligné, cette méthode doit être rapide. Il faut travailler en pleine eau afin de pouvoir travailler la peinture, lui ajouter de la couleur, l'éclaircir par endroits, tout en conservant toujours un certain recul pour juger de l'effet. Le peintre se réfère sans cesse à son modèle, à la recherche du ton qui traduira le mieux la forme, mais avec souplesse, en laissant la peinture le guider. C'est un risque à courir, car vous pouvez facilement perdre votre tableau ou en surcharger l'effet. La démarche employée ici repose sur la spontanéité et la rapidité d'exécution.

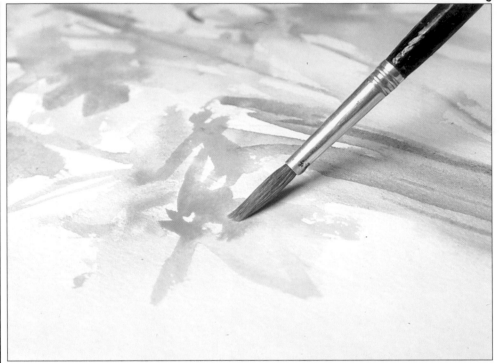

6 Nous suivons la progression dans la définition du bouquet. Les premières applications sont sèches et le peintre ajoute la couleur au pinceau sec pour obtenir des contours plus nets. À mesure que se construit la couleur, le bouquet s'épanouit. Ici, le peintre ajoute du jaune de cadmium orangé au cœur de la fleur, mais tandis qu'il s'attache à créer chaque fleur de la manière la plus véridique possible, il retourne toujours à son modèle, cherchant à saisir l'impression d'ensemble du bouquet.

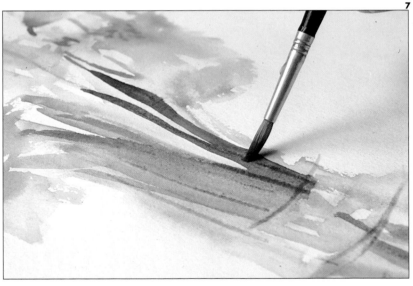

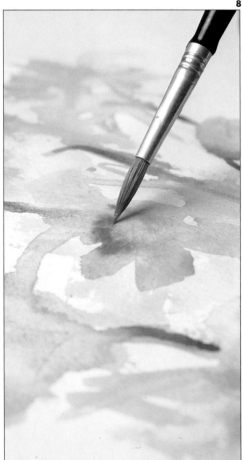

7 Du vert de vessie est appliqué sur les tiges pour les accentuer et en définir l'effet d'ensemble. Utilisez du bleu de Prusse pour créer les ombres à l'intérieur du feuillage.

8 Le cœur de la jonquille est figuré avec la pointe d'un pinceau très sec, et la peinture est prélevée directement de façon à obtenir un ton très riche, dont l'opacité contrastera avec la transparence des pétales.

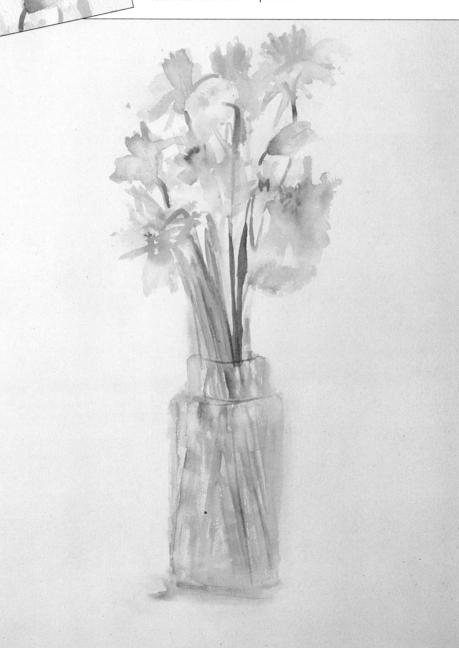

9 L'aquarelle est une technique très expressive, mais imprévisible. Et c'est l'exploitation de ce dernier facteur qui est à l'origine des plus beaux effets. La méthode humide, expliquée ici est, de toutes, la plus aléatoire. Mais il y a chez les artistes un certain goût du risque et la surprise qu'un coup de pinceau peut faire surgir à tout moment rend l'aquarelle fascinante. Voyez comme le peintre a su exploiter les contrastes entre la tonalité toute en délicatesse des pétales et l'orange incisif des cœurs.

9

Détail
Nous pouvons ici observer la manière dont le peintre s'est laissé guider pour mieux tirer parti des ressources de l'aquarelle. Nous retrouvons la fraîcheur lumineuse des couleurs, due à la qualité de transparence de l'aquarelle. Les techniques employées déterminent deux niveaux de lecture : à une approche réaliste du sujet — il ne fait pas l'ombre d'un doute qu'il s'agit d'un bouquet de jonquilles — se joint une vision abstraite, tant des formes et des couleurs que des lignes et des contours.

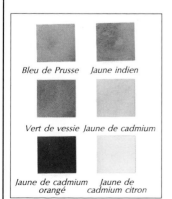

Bleu de Prusse Jaune indien

Vert de vessie Jaune de cadmium

Jaune de cadmium Jaune de
orangé cadmium citron

Boutons d'or dans un vase bleu

L'APPLICATION DU FOND

La simplicité est la clé de ce séduisant bouquet de fleurs des champs. La démarche est méticuleuse mais ne nuit nullement à la fraîcheur et à la vivacité du bouquet. La réussite de la composition tient à un léger déplacement du vase sur la gauche, la base reposant sur le premier quart de la surface. L'ombre projetée forme un tout avec le vase et occupe avec celui-ci les deux tiers de l'image. Le fond est construit selon les mêmes principes, le bord de la table occupe le premier tiers du plan du tableau, le fond noir les deux autres tiers. La gamme des couleurs est simple mais harmonieuse. La nuance froide du fond gris met en valeur le jaune vif et lumineux des fleurs. Ce même contraste entre deux tendances est obtenu avec le bleu sombre du vase et l'ocre de la table.

Les fleurs sont définies avec précision, mais pas à la manière d'un botaniste, car il s'agit d'un tableau et non d'une illustration. Après avoir minutieusement étudié la forme, le peintre a donné une version abrégée de chaque élément. Ainsi, il n'utilise que les deux tons de jaune, clair et foncé, pour traduire la forme et l'esprit des fleurs. Il va de corolle en corolle, appliquant la peinture jaune pâle par touches régulières, travaillant la couleur pour modeler les formes, les traits de l'esquisse n'étant que des repères. Un jaune plus intense vient ensuite définir les parties ombrées. Cette même formule est appliquée aux feuilles — des touches vert uni sur l'ensemble et un ton plus foncé sur les parties sombres. Le peintre reproduit ce qu'il voit en abrégé, c'est-à-dire des zones de lumière et d'ombre et non pas une corolle, une tige ou une feuille.

Le fond est appliqué ultérieurement en découpant les espaces entre les fleurs, les boutons et les feuilles. C'est un travail méticuleux qui requiert une main sûre, mais il permet de redéfinir et d'affiner les contours pour mieux les détacher.

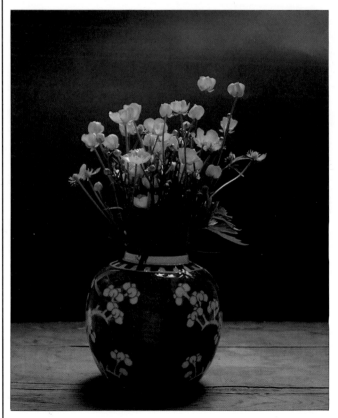

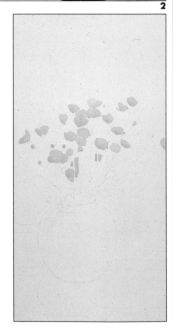

Les fleurs minuscules et le fouillis des tiges font de ce sujet une étude intéressante. Le peintre a été séduit par la richesse de contraste des couleurs — le jaune des pétales s'oppose au vert des tiges et au bleu du vase — et par celle des formes — le fouillis du bouquet tranche sur les contours nets du vase.

1 Matériel Papier : tendu 190 g. Format : 61 × 46 cm. Pinceaux : n° 18, 2 en martre. Bâton de graphite. Le peintre commence par une esquisse très légère au graphite.

2 La forme des fleurs est définie globalement en utilisant du jaune citron clair et un pinceau n° 2. Procédez avec délicatesse puis, travaillez la couleur pour modeler les corolles. Notez sur l'illustration que le peintre ne suit pas le dessin à la lettre.

3

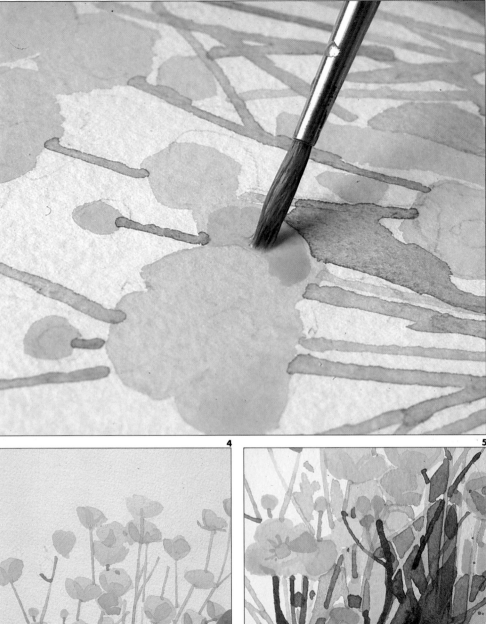

3 Commencez à peindre le feuillage en définissant les feuilles grossièrement, puis les tiges, avec un mélange de vert de vessie et jaune citron. Utilisez un pinceau n° 2 et travaillez toujours en pleine eau, afin d'éviter les rétractions de pigments qui briseraient les formes. Le geste du poignet doit être régulier de façon à obtenir des lignes naturelles. Utilisez la pointe du pinceau pour tracer le contour des feuilles.

Ci-contre, le peintre ajoute les teintes soutenues des boutons d'or avec un mélange de jaune citron et de jaune de cadmium orangé. Il utilise un mélange dense de façon à créer un contraste de clair-obscur.

4 Lorsque la première couche du feuillage sera complètement sèche, vous appliquerez les tons plus foncés avec un mélange de vert de vessie et une pointe de noir. Utilisez la méthode sèche de façon à obtenir des contours nets. Puis, vous remplirez les espaces entre les feuilles et les tiges pour créer une impression de profondeur. Cette méthode permet aussi de mieux définir la forme des feuilles et des tiges et d'accentuer les contrastes en remplissant les espaces vides pour définir les pleins.

5 Poursuivez de la sorte, en prenant soin de laisser sécher après chaque application. L'enchevêtrement des tiges et du feuillage est traduit par le réseau délicat des zones de couleurs. Une touche de vert de vessie dilué définit les étamines.

4

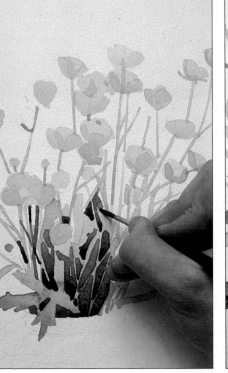

5

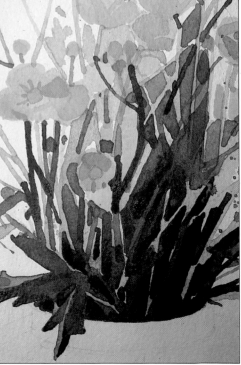

BOUTONS D'OR DANS UN VASE BLEU

6 Les touches finales sont apportées aux fleurs — il faut accentuer certains tons pour les harmoniser avec le feuillage. Évitez de surcharger votre premier travail, toute sa fraîcheur serait compromise. Il faut apprendre à savoir quand s'arrêter. Il est même préférable de laisser les fleurs trop tôt, au risque qu'elles vous paraissent « inachevées ».

Ci-dessous, le peintre peint le fond avec un mélange très dilué de gris Payne et de teinte neutre. Cette dernière vous sera très utile sur votre palette, car elle permet d'atténuer les couleurs sans les éteindre.

8 Complétez le fond d'un coup de pinceau large en lui imprimant un mouvement. Voilà le sujet placé dans son cadre — ce mur gris nuancé remplace avec bonheur le blanc plat du papier et définit clairement l'espace entre le fond et le bouquet. Un lavis plat aurait été dur et terne et n'aurait guère servi ce charmant bouquet. Le peintre a introduit des nuances et créé un effet de matière qui donne à la composition plus de vérité. Ce fond chatoyant est d'un effet heureux. Voyez avec quelle dextérité le peintre s'est servi du fond pour redéfinir les formes graciles des fleurs et les feuilles.

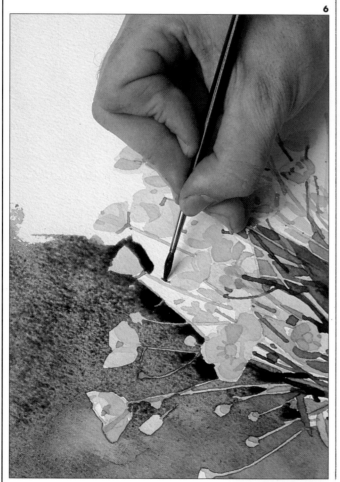

6

8

7 Pour le fond, utilisez le pinceau n° 18, et pour le travail entre les fleurs et les feuilles le pinceau n° 2. Travaillez la peinture en pleine eau, et s'il le faut, ajoutez de l'eau claire sur les contours non terminés à mesure que vous peignez pour éviter les irrégularités.

7

7

9 L'exécution du vase est construite en une série d'étapes simples. Le peintre compose d'abord un mélange de bleu d'outremer et d'indigo qu'il applique à l'aide d'un pinceau en martre n° 2. Il peint d'abord le col du vase puis il dessine minutieusement une frise géométrique avec le blanc du papier sur la partie supérieure de la panse. Après séchage complet, il applique une seconde couche qui recouvre le motif sur le devant, puis, avec précaution, il peint le reflet de la fenêtre et crée sur cette partie du vase une zone de lumière intense. Alors que la seconde couche est encore humide, il en applique une troisième, mais cette fois sur la partie inférieure, pour évoquer les ombres et le modelé du vase. La méthode humide est idéale pour obtenir cet effet flou qui suggère le galbe. Comparez cet effet avec celui beaucoup plus net du reflet de la fenêtre.

9

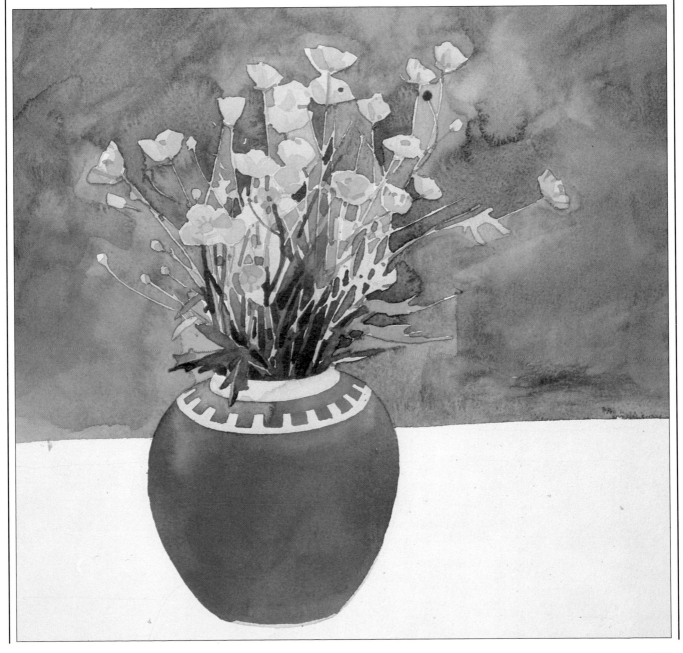

BOUTONS D'OR DANS UN VASE BLEU

10 Les ombres sont peintes avec un lavis de terre de Sienne brûlée, de bleu d'outremer et d'indigo. Avec un gros pinceau et suivant la méthode sèche, il cerne avec précision la forme irrégulière des ombres.. Plus les contours sont définis et plus la source de lumière paraît intense. Ne négligez jamais les ombres, ce ne sont pas des éléments mineurs mais des formes réelles jouant un rôle dans la composition ; elles fixent le sujet dans son environnement. Ici, les ombres définissent la surface plane sur laquelle le vase repose, en même temps qu'elles en accentuent les formes.

12 Ensuite, le peintre compose un lavis terre d'ombre naturelle et terre de Sienne brûlée. D'un geste ample, il peint la table avec le pinceau n° 18. Il respecte soigneusement les contours du vase mais recouvre la partie ombrée qu'il enrichit, voyez comme celle-ci s'intègre dans l'ensemble. Pour éviter que le pigment des ombres ne modifie le lavis suivant, il faut attendre que la peinture soit parfaitement sèche et procéder rapidement. Plusieurs applications sont nécessaires pour suggérer tous les reflets à la surface de la table en bois.

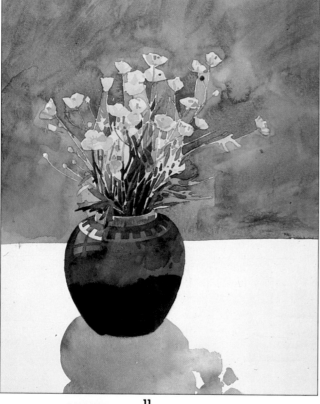

10

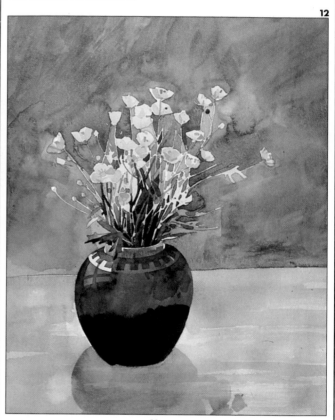

12

11

11 Ne commettez pas l'erreur de penser que les ombres sont grises. Leur tonalité varie et à moins que la lumière ne soit très faible, elles contiennent généralement une trace de la teinte de l'objet reflété — en l'occurrence le vase bleu. Une couleur froide comme le bleu sera additionnée d'une teinte plus chaude — le peintre a ajouté de la terre de Sienne brûlée pour obtenir un ton neutre.

13

13 Reste à indiquer les derniers détails de la table avec un fin pinceau en martre. Le peintre utilise le même mélange de terre d'ombre et terre de Sienne brûlée et peint une série de lignes horizontales suggérant les rainures du bois.

14 Pour réaliser ce tableau d'une grande richesse d'effets, le peintre a fait appel à quelques méthodes simples. Mais le sujet était difficile et la démarche contraignante. Les fleurs et le feuillage ont été construits par une série de lavis humides sur papier sec. Les contours nets ainsi obtenus ont permis de définir les détails du bouquet. Le peintre a rendu l'enchevêtrement des tiges et des feuilles, apparemment compliqué, en allant du ton le plus clair au plus foncé — les couleurs sombres servant à remplir les espaces entre les tiges. Toutefois, l'exécution a été lente et minutieuse, chaque nouvelle application nécessitant un support sec. Le tableau est riche d'effets de matière, comme l'enchevêtrement du feuillage, le fond nuancé et la surface très réaliste de la table.

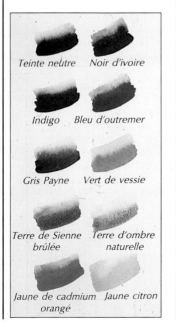

Teinte neutre *Noir d'ivoire*

Indigo *Bleu d'outremer*

Gris Payne *Vert de vessie*

Terre de Sienne brûlée *Terre d'ombre naturelle*

Jaune de cadmium orangé *Jaune citron*

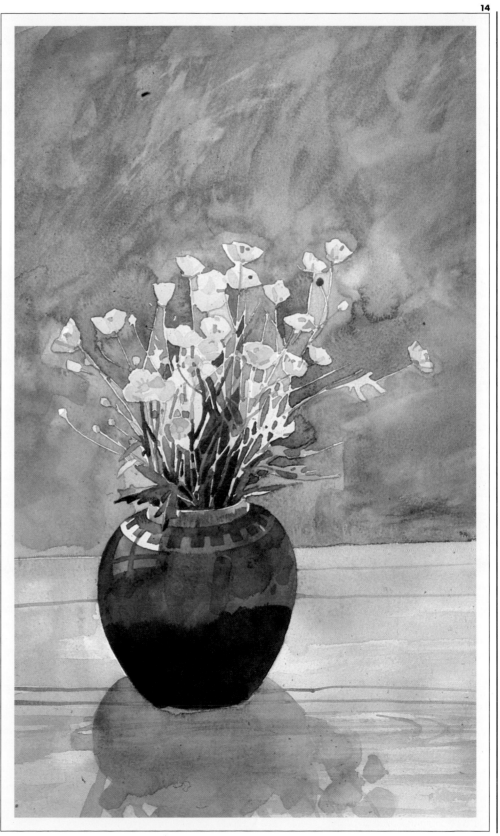

Glossaire

Apprêt : le papier est encollé d'une substance gélatineuse qui détermine sa capacité d'absorption.

Aplat : lavis régulier uniforme.

Aquarelle humide : application de peinture sur un support humidifié au préalable ou sur une nouvelle couche de peinture.

Aquarelle sèche : application de peinture sur un support sec, vierge ou déjà peint.

Composition : l'art de composer un tableau. Manière dont les éléments, les zones de couleurs, de lumière et d'ombre, les lignes et les points forts, sont organisés à l'intérieur du tableau pour former un tout harmonieux.

Composition optique des couleurs : la décomposition chromatique ou l'application de petites touches de couleur pure, vues à distance, produit une autre couleur. C'est l'œil qui en fait la synthèse.

Coucher : appliquer un lavis sans créer d'effets particuliers.

Couleur locale : c'est la couleur propre d'un corps non modifié par la lumière, l'ombre, le temps ou les couleurs alentour — le jaune d'une jonquille, le vert de l'herbe.

Couleurs complémentaires : couleurs formées de deux des couleurs primaires et opposées à la troisième : vert et rouge ; violet et jaune ; orange et bleu. Juxtaposée elles se font valoir mutuellement, si l'on place du rouge et du vert côte à côte, ces deux couleurs sont plus lumineuses.

Couleurs primaires : rouge, jaune, bleu. Ne pouvant être obtenues à partir d'autres couleurs, elles sont indécomposables et toutes les autres teintes s'obtiennent par le mélange de ces trois couleurs fondamentales. En peinture, les couleurs obtenues à partir de celles-ci sont limitées car les pigments qui les composent ne sont jamais purs.

Couleurs secondaires : les trois couleurs produites par le mélange de deux couleurs primaires ; le vert est obtenu avec du jaune et du bleu ; l'orange, avec du rouge et du jaune ; le violet, avec du rouge et du bleu.

Couleurs tertiaires : couleurs obtenues en additionnant une couleur primaire et une couleur secondaire.

Espaces négatifs : les espaces entre les objets. En composition, ceux-ci sont considérés comme des formes abstraites mais positives.

Filigrane : la traditionnelle *marque d'eau* ou nom du fabricant que l'on peut voir en regardant le papier par transparence. Particulièrement pour les papiers de qualité supérieure.

« Frottis » ou « pinceau sec » : terme emprunté à la peinture à l'huile et qui consiste à frotter sur le support papier ou la toile un pinceau presque sec qui en laissera apparaître le grain pour créer une impression de relief.

Gomme arabique : substance naturelle, soluble à l'eau, provenant d'une variété d'acacia africain. Médium utilisé pour lier les pigments de l'aquarelle.

Gouache : peinture à l'eau opaque avec laquelle il est possible d'exécuter des lavis. Mais contrairement à l'aquarelle, on peut peindre en blanc sur une couleur foncée.

Lavis : mélange de peinture très dilué.

Masque : tout ce qui permet de protéger un espace blanc ou clair (réserve) pendant que l'on peint une surface. Il peut être fabriqué avec du papier, mais existe dans le commerce sous forme de ruban gommé, de solution liquide ou de bâton de cire.

Masque à la cire : pour réserver les blancs, on peut utiliser de la cire ou de la bougie qui repousse la peinture et crée des effets linéaires — seules les parties non couvertes absorbent la peinture.

Masque liquide : solution jaunâtre ou blanche à base de gomme que l'on applique sur les endroits à protéger. Elle forme une pellicule en séchant et s'élimine avec un léger frottement du doigt.

Médium : solution qui sert de liant aux pigments et donne de l'onctuosité à la peinture. Pour la gouache et l'aquarelle il s'agit de gomme arabique et d'huile pour la peinture à l'huile. Ce terme est également utilisé pour désigner les produits que l'on ajoute à la peinture pour en modifier les effets.

Monochrome : lavis ou aquarelle exécuté en une seule couleur. Ces techniques utilisent le blanc du papier comme contraste.

Palette : ce terme désigne à la fois le support employé par le peintre pour mélanger ses couleurs, et une gamme de couleurs. Lorsque nous nous référons à la palette d'un artiste nous faisons allusion aux couleurs qu'il emploie et non au support matériel.

Papier : dans le papier pour aquarelle, on distingue le grain serré dont la surface est lisse ; le grain moyen, de qualité plus épaisse et le grain épais, ce dernier ayant une structure plus rugueuse — papier torchon et « à la cuve ».

Perspective : science qui a pour but de représenter la vision tri-dimensionnelle des objets sur une surface plane.
— **aérienne ou atmosphérique** : traduit la profondeur par les couleurs, la valeur des tons et des contrastes ;
— **linéaire** : crée l'illusion de profondeur et d'espace à l'intérieur d'un tableau en faisant appel aux lignes convergentes et aux points de fuite.

Pigment : toute substance colorée qui entre dans la composition de la peinture.

Pinceau sec ou « frottis » : effet de transparence ou de relief obtenu avec le frottement d'un pinceau presque sec sur une surface rugueuse.

Point de fuite : en perspective, point de convergence de deux lignes parallèles sur la ligne d'horizon. Il peut y avoir plusieurs points de fuite dans un tableau.

Pointillisme : semis de couleurs exécuté avec la pointe d'un pinceau ou avec une brosse à poils rigides.

Projections : effets spécieux obtenus soit en aspergeant un pinceau humide sur le tableau, soit en passant une lame ou le doigt sur les soies d'une brosse à dents chargée de peinture.

Réserves : parties du papier que l'on préserve pour mettre à profit sa propre qualité.

Rugueux : papier dont le grain est très épais, c'est le cas du papier torchon.

Support : surface sur laquelle on peint. En aquarelle, il s'agit de papier.

Sur le motif : expression qui indique que l'on peint sur place, avec le motif sous les yeux.

Ton : la nuance claire ou sombre d'une couleur.

Virole : partie métallique du pinceau qui rassemble et fixe les poils au manche.

Index

Remerciements
L'auteur souhaite remercier tous ceux qui ont aidé à la réalisation de cet ouvrage, et tout particulièrement Ronald Maddox et la Société Winsor et Newton.

Artistes ayant collaboré à la réalisation de l'ouvrage :
Ronald Maddox : pages 36-37, 43, 48-53, 54-57, 68-73, 74-77, 82-87, 94-99, 100-105, 106-109, 110-115, 126-129, 138-143.

Sue Shorvon : pages 144-147.

Ian Sidaway : pages 12-13, 16, 38-39, 40-41, 42, 44-45, 46-47,60-61, 62-63, 64-65, 66-67, 78-81, 90-91, 118-121, 122-125, 132-137, 148-153.